花鸟画

写意画法教程

Huaniaohua
Xieyi Huafa Jiaocheng

◎ 伍小东 ———— 著

广西美术出版社

图书在版编目（CIP）数据

花鸟画写意画法教程 / 伍小东著. — 南宁：广西美术出版社，2018.9（2018.11重印）

ISBN 978-7-5494-1902-9

Ⅰ.①花… Ⅱ.①伍… Ⅲ.①写意画—花鸟画—国画技法—教材 Ⅳ.①J212.27

中国版本图书馆CIP数据核字（2018）第078242号

花鸟画写意画法教程

HUANIAOHUA XIEYI HUAFA JIAOCHENG

著　　者：伍小东

出 版 人：陈　明

终　　审：冯　波

图书策划：杨　勇

责任编辑：廖　行

特约编辑：钟云龙　霍晨洋　伍言韵

责任校对：梁冬梅

审　　读：肖丽新

装帧设计：陈　凌

内文制作：蔡向明

责任印制：莫明杰

出版发行：广西美术出版社

地　　址：广西南宁市望园路9号

邮　　编：530023

网　　址：www.gxfinearts.com

制　　版：广西朗博文化发展有限公司

印　　刷：雅昌文化（集团）有限公司

版　　次：2018年9月第1版

印　　次：2018年11月第2次印刷

开　　本：635 mm×965 mm　1/8

印　　张：34.75

书　　号：ISBN 978-7-5494-1902-9

定　　价：200.00元

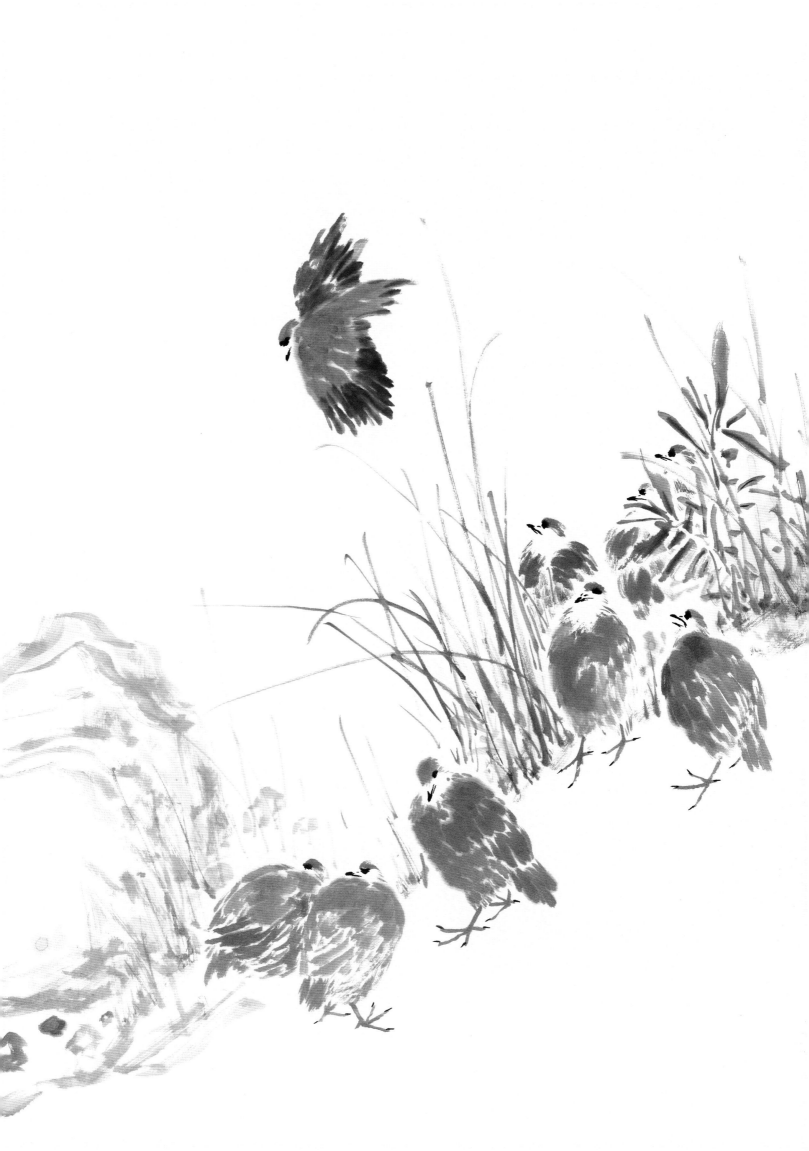

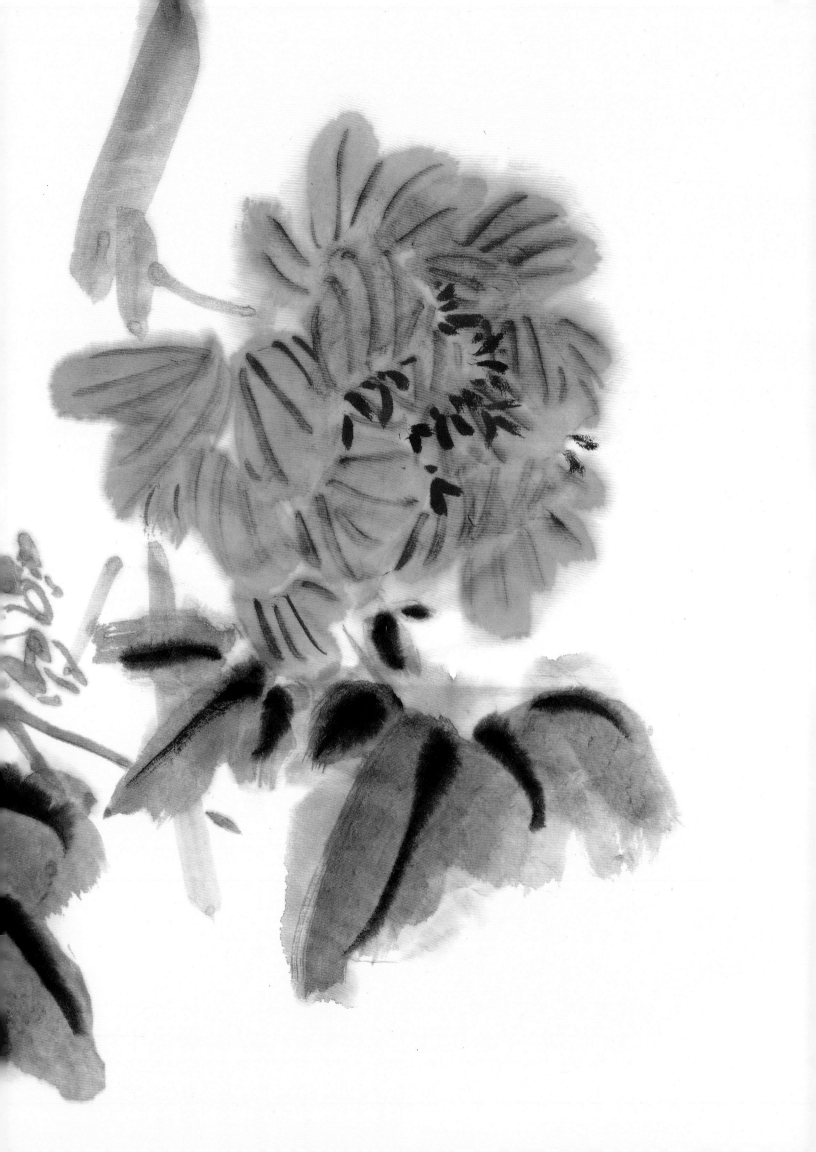

目录

Huaniaohua
Xieyi Huafa Jiaocheng

伍小东简介

　　1960年生，广西桂林市人。1986年毕业于广西艺术学院美术系中国画专业，获学士学位。曾任广西艺术学院中国画学院副院长，现任广西艺术学院美术教育学院副院长、教授、中国画（花鸟）研究方向硕士研究生导师。中国美术家协会会员，广西美术家协会理事，广西美术家协会中国画艺术委员会副主任兼秘书长，漓江画派促进会常务理事。2000年结业于陈绶祥先生主持的中国艺术研究院第二期中国画名家班。出版有《中国吉祥图案》《青松白描画谱》《当代中国画学术论坛推荐艺术家艺术创作状态——伍小东》《应目会心——伍小东画集》《风花牵影》《语华画语》《累砚集》《水墨品质·名家卷·伍小东卷》《新中国美术家系列——伍小东》《广西书画院画家精品系列——伍小东》等画集与专著。2006年设立了"语华庭园"中国画教学工作室。

　　主要从事花鸟画、山水画教学与创作。

年少时学画苦于没有老师，只能依靠当时的一些绘画教材，学得云里雾里的不得要领，百思不得其解。那时的大多数绘画教材只是作画步骤的示范而已，读者不知其所以然。现如今，自己也成了教学者，也要编教材、写教案什么的，才深知教学中的学问。编写教材是非常消耗脑力和体力的事情，这些体会使我在编写教材时格外注重教材编写的科学性、系统性和原理性，注重知识传达的可撰性和有效性。从看教材学习绘画到编教材给别人学习绘画，这种转变使我格外敏感地感觉到，我们以前学习过的很多教材是非常缺乏科学性、原理性和普遍性的，很多都是个人经验的介绍或心得。所谓"个人经验"，很容易强调了作者自己的偏好，而不顾规律性和原理性。当然，更糟糕的教材是只写一些简单的作画步骤，读者知其然而不知其所以然。

我始终认为，一本好的绘画教材至少要具备以下几个要素：第一，要根据教学计划、课程标准来确定教学目标及内容范围的框架；第二，要根据学科特点设计教材的结构和教学顺序；第三，要有原理性、规律性和系统性，其教学方法要有可操作性；第四，要有与教材内容相配套的参考书籍；第五，有教学特色。

小东教授的这本《花鸟画写意画法教程》不仅完全符合了我对一本好教材的校准期待，还在很多方面有着更系统化的论述。比如，在书的一开头就开宗明义提出了画理，论述了写意画的核心问题：笔墨与造型的关系、笔墨与画理的关系，这是非常重要的前提。只有明确中国写意画的笔墨、笔法、笔势、笔路在造型中的相互作用关系，才能明白写意画构成的绘画语言的精妙之处。他用了很大的篇幅来论述了写意画的定义及相关理论，其目的显而易见是为了"先明理而后入技"，这也是此教材的特色。很多教材都忽略这一点，教材书中专业术语词汇表的设置，在国内很多教材中见不到，而在国外教材中倒是常见，实际上，这是编写教材非常必要的教学内容。绘画领域，尤其是中国画领域里的一些概念或常用语是专有的名词，它的意思是特定的，如果没有一个专门的词表来解释很容易望文生义。

该教材的另一大特色是每个教学单元之间的顺序和关联性，这并非一般意义上的由浅入深、由简入繁的循序渐进，而是更强调了这顺序之间在教学知识点上的递进、互通及内在的关系。比如，教材中一开始的教学单元顺序是：

竹、兰、梅。这些内容的顺序安排是有明确的教学意图的，竹子的形状特征决定了教学内容，为学习绘画形式的组织规律和美感构成、方向、动态、多样统一，整体与变化等。在技法方面的要素中有中锋、侧锋，及顺、逆、提、按、顿等写意画中最基本的笔法。而接下来的"兰花"单元练习则在"竹子"练习课程的原理基础上强调线性的表现，尤其是长线条的构成关系。对于写意画而言，这更难一些，然而有了"竹子"课程练习的基础，学习的效果自然也会提高了。那么"梅"的课程则在前面两个课程内容基础上强调了点状、空间、呼应方面的教学内容要点。看得出，这些课程安排的顺序是递进而又相互包含的，使学生在这种设置安排中练习，明确自己的学习目标，渐入佳境。

这本《花鸟画写意画法教程》近三百页，编排合理，图文并茂，几乎囊括了花鸟画概念的范畴，可谓花鸟、鱼虫、蔬果以及学习花鸟写意画画法借鉴的图式。要安排那么多的教学内容，既要说清楚道理，又要画得具有示范性与艺术性，还要使人举一反三，具有启发作用，完全不易。

由法理入画技，要点明确，上下贯通，递进自然，互为包含。作为美术教材，还有一点是非常重要的要求，那就是不仅要写得好，还要画得好！示范练习或作品的品格及水平直接对习画者有着深远和深刻影响。对于初学者来说，这是他的绘画生涯中的"幼教"，是他的绘画观形成的"第一口奶"；对于已经入门上道的研习者来说，又将是一次温故知新的过程和画艺的调理。

小东教授的写意花鸟画品格高雅，笔墨老到，意象清新，既深得传统之滋润，又得现代思想的沐浴。每个教学示范都并非一般绘画过程的展示，而是精、气、神、笔墨皆涌于笔尖的心灵表达，给人看到的不仅有作画的方法，还有绘画高雅的乐趣和意境，观之不禁令人跃跃欲试。《花鸟画写意画法教程》教材，是小东教授多年潜心教学与创作的结晶，可谓是十年磨一书，称得上教材中的典范。

书写至此，我突然有了个很"穿越"的奇想，如果我年少时碰到一本这样的教材，那该多好啊！

黄超成

引言

有关花鸟画写意画法的教学，应是一套完整和系统的教学，并应能成为可推行的教学模式。古人的《芥子园画谱》即是个好例子，《芥子园画谱》通过对描写对象细致入微的观察，以及对画法、笔墨进行一招一式的分解说明，是一套讲解画法并认识绘画造型的一定规律的好范本。本人在几十年的花鸟画教学过程中，认识到一个必须清醒认识的问题，那就是讲解画法、笔墨规律的实质内容和方式，应是通过多种教学对象的画法、笔墨训练才能得到技法表现能力的提高，才可体现教学成效。具体物象的个案画法，并不是绘画训练的要求和要点。

那么，训练要点是什么？掌握笔墨造型规律及画理是第一要点。《芥子园画谱》中的画法揭示我们具体对象画法的造型原理，把这些规律提炼出来，跳出具体的"型"来谈论绘画的造型规律。因此，以此思想进入我们写意花鸟画的训练课程中，一定会取得事半功倍的学习成效。作画，须先明理而后作画。要明画理、笔墨、笔法、笔势、笔路在具体艺术形象塑造中的运用，要知晓布局阵势、顺势造型。以笔造型写形之法理。这是本教程编写的思路，并以此思路指导进行写作及教学细节分化，也是训练课程的关键思路。

从训练的规律来说，应该把握这么几个方面的内容，即什么是中国画所谈的笔墨，中国画所说的笔墨究竟如何在绘画上体现出来？本人依然认为：笔，强调的是用笔方式和用笔方式所产生的艺术效果，因此有了更多的用笔讲究；墨，强调的是用墨方式和用墨方式所产生的艺术形象。而笔与墨合二为一所呈现出来的墨痕、墨迹形象，是我们探讨笔墨造型的重点。

就中国画的笔墨问题，本质上是技术、审美与观念的问题。而余下的是具体的训练内容，包括了笔法、墨法、笔路、笔势、造型、布势、空间、图式、画法这些需要训练的相关内容。在笔墨造型上的笔路、布势都是意笔画法的核心训练内容，造型说的是绘画中所描绘对象的形体，而"形"的造就却是专指所创作的艺术形象。

本册《花鸟画写意画法教程》，本质上是一本探求写意画法理在笔墨表现中运用的教程，有别于通常写意画的个案教学。本教程着重在写意画法理上的分析，努力使学习者掌握写意画法理与意笔造型的规律性，使学习者通过学习成为一位能进行创作的艺者。

因此，本书所涉及的内容、法理，旨在以法至理、融会贯通，超越一般以绘画对象具体个案的定向化画法教学，重在言法说理，从本质上理解法理，以求绘画的自觉性和创造性。

本教程的教学内容方面，是在研究了当前学院式花鸟画教学模式、教学内容的基础上，对花鸟画写意画法和写意花鸟画做了系统的研究，并遵循书本教学规律来设置课程内容和教学方式；更是在专业的艺术学院及花鸟画专业方向实践后，针对自学研究写意

伍小东

花鸟画这一具体情况来制订教学方案。相信对课程内容会把握得更精准，更适用于多层次的写意花鸟画学习者和中国画研究者。

因是书本教学，所以其教学规律与教师在课堂的面对面直接教学方式是有一定差别的，教程中虽然强调课时，但重在自学，给出的课时是一个最基本的参照数值。有关花鸟画写意画法的教学内容都一一按教学规律先后顺序排列，遵循由表及里、由浅入深、由说法理引导具体画法落实到具体对象的绘画上。次序课程均相互照应、关联，使学习者容易入门，掌握写意花鸟画法而自由作画。

花鸟画要在一花一草的形象中，体现出情趣、审美、认识，既要求有形象上的象形，还要求笔墨语言上精纯。"以形体道"，既有常理又有常形，犹如戴着镣铐跳舞，影迹画痕的一点一画都成了人文精神的外化迹象。

本教程，以竹、兰、梅、牡丹、荷花、紫藤、石头为最基本对象切入教学。对此七者的研习，可以从形、笔法、画法、程式、笔墨、图式上得以极快地解决问题，可融会贯通中国画的基本画理和审美。本教程也将此七个教学的对象分化安排在不同的学习位置，以保持学习的一贯性和变化使用性。

在教学要求上，以竹、兰、梅、牡丹、荷花、紫藤、石头的次序来展开学习。

故在写意花鸟画教学训练上，竹、兰、梅、牡丹、荷花、紫藤、石头这些对象是学习写意花鸟画必须学习的基本元素，掌握了这些元素，可帮助学习者领悟中国画的笔法和笔墨造型规律。意在"法"不在"物"。这是画花鸟画主体形象"花卉"的训练内容。为了有成效地把握教学目标，并掌握笔墨造型的规律，在学习内容上，安排了一些花鸟画中形象与竹、兰、梅、牡丹、荷花、紫藤、石头核心内容相关的训练内容。如画牡丹的内容，安排与此形象和画法相近的芙蓉花，一方面是画法相近，可利于理解其画法，并融会笔墨之理；另一方面在增加花鸟画的教学内容同时，增加了花鸟画中常见的形象和绘画主题，从题材内容上丰富了教材。该教程中的蔬果、禽鸟、鱼虾蟹、昆虫等教学内容的纳入，都是依此思路。举一反三，把握笔墨在塑造艺术形象中的规律，并体会笔墨的精神内涵。

教学课程设置的内容，按花鸟画写意画法训练规律来设置课程并排列出先后顺序进行学习，教学内容均属花鸟画题材范畴，通过多种题材画法的训练，以达到融会画理而自如运用的效果。

应笔顺势，以用笔来谈造型，就是要考虑该如何用笔来塑造艺术形象之"形"。

教程中设置这些训练题材，其实也是训练的单个元素，本人以为是写意花鸟画教学中很有训练价值的绘画元素。

本教程是一本纯粹的花鸟画写意画法教程，只关乎于形、色、笔、墨在花鸟画上的教学。

（一）

要说明什么是花鸟画写意画法，须先要知道什么是写意画，什么是写意花鸟画，这样才可以知道"画"与"法"、"写"与"意"与"画"的关系。

花鸟画写意画法的完善，至少要有一套有别于工整细致的画法出现之后，才称为花鸟画写意画法，它是伴随着被称为"笔墨"的用笔和用墨的要求而逐渐产生并完善的一套个性极强的画法。从秦汉时期对写字书法用笔要求开始至宋代水墨花鸟画的出现，画法才趋于完善，而普遍运用于花鸟画并呈水墨画法状态大约是在明代中期，陈淳和徐渭是其代表。完善的写意花鸟画画法，可以称为写意之写法的"法"，应该具备笔和墨的画法。常说的勾、皴、擦、点、涂、抹等和顺、逆、顿、挫、提、按，中锋、侧锋这些可称为笔墨画法中的"语法"，体现出用笔的方式，以及墨分五色的墨法追求。

由于笔墨对用笔用墨的要求，以及对用笔法墨法的要求，因而从对书画史料的解读中更易于掌握笔墨的内涵，更易于对花鸟画写意画法的理解。

从汉代关于书法的部分著作篇名可以反映出对笔的要求，如蔡邕的《笔论》《九势》，钟繇的《用笔法》，卫铄的《笔阵图》，王僧虔的《笔意赞》等，对用笔的描写就更直接反映出笔的作用和因用笔所产生的笔势。

藏头护尾，力在字中，下笔用力，肌肤之丽。

"落笔""转笔""藏锋""藏头""护尾""疾势""掠笔""涩势""横鳞竖勒"

——蔡邕《九势》

宋　苏轼　枯木怪石图　26.5 cm×50.5 cm

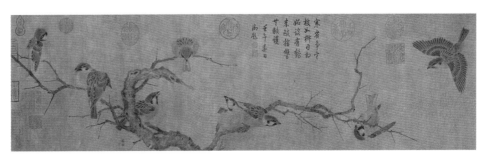

宋　崔白　寒雀图卷　25.5 cm×101.4 cm　纸本水墨

"多力丰筋者圣，无力无筋者病。"

点如山摧陷，摘如雨骤；纤如丝毫，轻如云雾；去若鸣凤之游云汉，来若游女之入花林。

——钟繇《用笔法》

每作一波，常三过折笔；每作一点，常隐锋而为之；每作一横画，如列阵之排云；每作一戈，如百钧之弩发；每作一点，如高峰坠石；屈折如钢钩；每作一牵，如万岁枯藤；每作一放纵，如足行之趣骤。

——王羲之《题卫夫人〈笔阵图〉后》

这些都是较早关于用笔的论述。书法之用笔是为写出字的形势，画之用笔是为了体现造型之笔趣，并由此形成绘画的风格。在这一点上，写书与写画是不同的。

汉代的书法经过了字体的变革而逐渐向书体的多样性发展，书写方式、用笔要求所产生的形势和笔势，使人们对用笔所带来的心理感受有了审美上的判断，笔于是与体现字的骨、势产生了联系，用笔也就成为书法的学问。用笔可以产生无限的

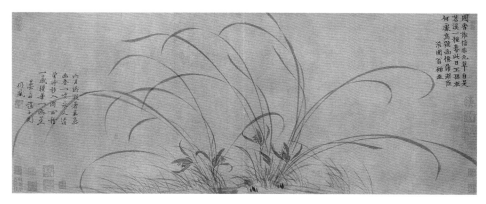

宋　赵孟坚　墨兰图　34.5 cm×90.2 cm

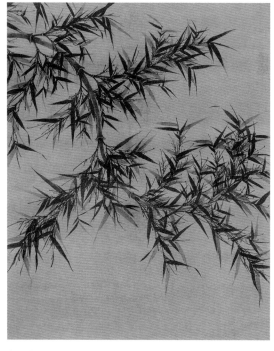

宋　文同　墨竹图　131.6 cm×105.4 cm

宋　法常　竹鹤图　173.9 cm×98.8 cm

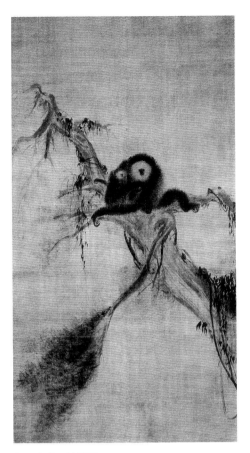

宋　法常　松猿图　173.9 cm×98.8 cm

联想，可以有如"万岁枯藤、高峰坠石、列阵之排云"的联想，也可以因用笔而产生"下笔用力，肌肤之丽""多力丰筋者圣，无力无筋者病""点如山摧陷，摘如雨骤；纤如丝毫，轻如云雾；去若鸣凤之游云汉，来若游女之入花林"等的审美判断。用笔被提高到了前所未有的高度上，这个时期的用笔法也曾是书家秘不外传的法宝，也难怪有人为了得到钟繇的《用笔法》而盗墓。

汉魏晋书法的自觉，与之同宗用笔表现"形"的"画"来说，也着重对笔下的线条有了自身的认识。在绘画以自我形态独立之初的魏晋六朝时期，讲究"气韵生动"和"骨法用笔"，讲究以"骨法"来表现那些"气韵生动"所呈现出不同状态的"天骨""隽骨""骨趣""奇骨""文骨""秀骨""骨气""风骨"等骨相之韵。"骨法用笔"之"骨法，用笔是也"，说明了用笔为传达"气韵生动"画法的关键。因此，对笔法的探究和以笔法来对画作进行评鉴，至唐代张彦远时，在其《历代名画记》中对"论画六法"有明确记载，记载着画与形、意、用笔之间的关系，"夫象物必在于形似，形似须全其骨气，骨气形似，皆本于立意而归乎用笔，故工画者多善书"。此画理如同谢赫"气韵生动"于"骨法用笔"一道而出，把立意作画须全其骨气才可达形似都归于用笔。这些认识在写意画法完善之前，具有笔墨意识的认识，可说是笔墨理论的肇始。它对写意画出现和写意画法的形成做出了最初的理论引导，使写意画法最终形成了以笔墨为中心的画法体系。该画法的运用又创造出了写意画体，进而使写意之画和写意画因画体而区分，导致后来称谓之写意画实则因勾、皴、擦、点、涂、抹等用笔法及干、湿、浓、淡、焦、枯墨法运用所形成的形式风格与工笔画所用勾、描、染为主要画法的工整细致的形式风格形成了鲜明的对比，写意画也就定格为与工笔画形式风格相对应的画体。能够适用于这种画体的画法也因此而称为写意画法，那种后人习惯称为"写法"之说，就包含勾、皴、擦、点、涂、抹等用笔法及干、湿、浓、淡、焦、枯的用墨法。"写法"是极其丰富的画法，也是中国画最后完成的画法，它可以适用于所有题材并表现出写意画来，同时，它不像工笔那样运用较为单纯的勾、描、染画法来完成它的"象物"之画，而是运用它那极其丰富的"写法"来进行它的"写意"。

立意和笔墨关系对应出现，指出了国画立意、写意与笔墨、写（画）法的特别关系和学术内涵，指出了中国画立意、写意的特征之一，即笔墨写意和笔墨表述。

从唐时文献资料上看关于用笔的描写，大概有这么几个可以显示笔墨发展过程的特征：

笔迹洒落（彦悰《后画录》）

孙尚子……善为战笔之体……（李嗣真《画后品》）

陆探微……笔迹劲利，如锥刀焉，秀骨清像，似觉生动，令人懔懔，若对神明。虽妙极象中，而思不融乎墨外。（张怀瓘《画断》）

朱景玄《唐朝名画录》中：以张怀瓘《画品》断神、妙、能三品，定其等格，上、中、下又分为三。其格外有不拘常法，又有逸品，以表其优劣也。

但施笔绝踪，皆磊落逸势。

笔力潇洒，风姿逸秀。

韦偃……越笔点簇鞍马人物……山以墨幹，水以手抹，曲尽其妙，宛然如真。

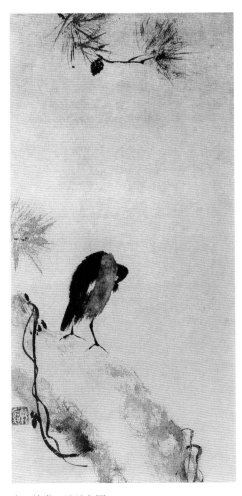

宋　法常　叭叭鸟图　78.5 cm×39 cm

张彦远在其《历代名画记》论顾、陆、张、吴用笔中对书画用笔之同更有精到的描述：

顾恺之之迹，紧劲联绵，循环超忽，调格逸易，风趋电疾……草书之体势，一笔而成，气脉通连，隔行不断……世上谓之一笔书。其后陆探微亦作一笔画，连绵不断，故知书画用笔同法。陆探微精利润媚……张僧繇点曳斫拂，依卫夫人《笔阵图》一点一画，别是一巧，钩戟利剑森森然，又知书画用笔同矣……国朝吴道玄……授笔法于张旭，此又知书画用笔同矣。张既号书颠，吴宜为画圣……众皆密于盼际，我则离披其点画，众皆谨于象似，我则脱落其凡俗。

此外有"紫毫秃锋，以掌抹色""笔格遒劲""笔迹快利""笔迹调润""笔力雄壮""笔迹劲爽""笔力劲健、风韵顿挫""小则用笔紧劲，如屈铁盘丝，大则洒落有气概"等对用笔的描述。

对于笔，虽然认识到了笔法、气韵一体同宗的本质特征。但对于书法来说，只要"形体"规范和确定，用笔就可以自由和独立，可以抽象于形体之外而专注于

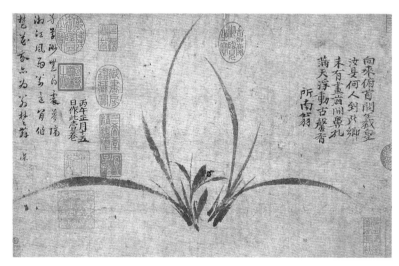

元 郑思肖 墨兰图 25 cm×42.4 cm

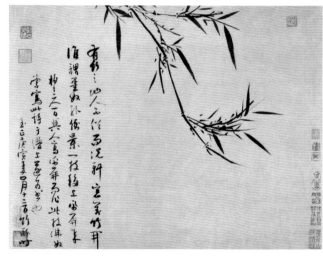

元 吴镇 墨竹谱 40.3 cm×52 cm

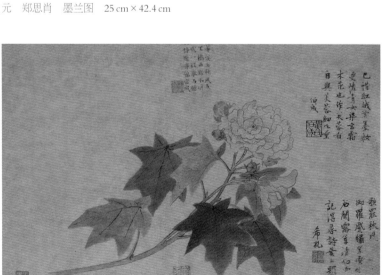

元 王渊 芙蓉图 38.6 cm×57.8 cm

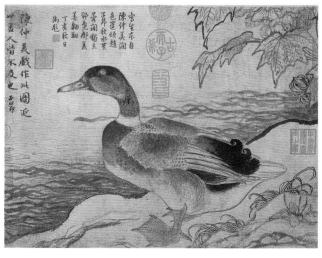

元 陈琳 溪凫图 35.7 cm×47.5 cm

用笔写意，"书"的气韵，将由书写之点、划痕迹所造成的"形势"来体现。就绘画来说，在经过对"象人之美"的不断造像历程，"书画同宗"的用笔要求便逐渐浮现出来。唐代，对绘画的评品鉴赏，除强调绘画"成教化、助人伦"的政治、道德功能和绘画"画尽意在"之外，还强调了"本于立意而归乎用笔"的画语要求，揭示了绘画笔墨在画中体现的审美作用，对"形似""气韵""笔法""画"之间的关系做出了精辟的阐述，使对用笔的重视提升到了前所未有的高度，"失其笔法，岂曰画也"以及"传移模写，乃画家末事"。

用笔"劲健、劲利、劲爽、雄壮、遒劲"造就出了"笔迹调润""风韵顿挫""磊落逸势""风姿逸秀"的绘画体势，从而使画因用笔而成为或"秀骨清像"或"战笔之体"，传达出了画体的风韵。

但此时并没有形成后来称为写意画法的画法，朱景玄《唐朝名画录》中，有关于用墨和因墨成画的描述：

> 王墨者，不知何许人也，亦不知其名，善泼墨画山水，时人故谓之王墨。多游江湖间，常画山水、松石、杂树。性多疏野……醺酣之后，即以墨泼。或笑或吟，

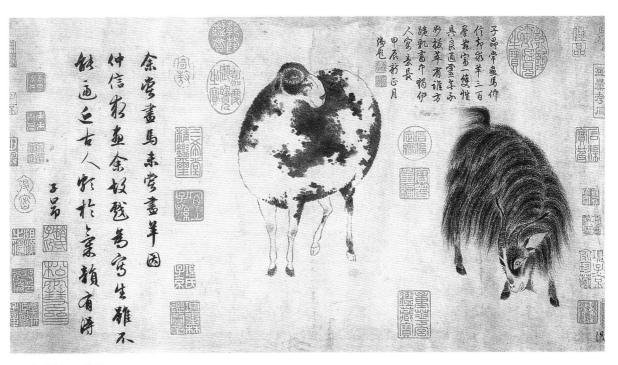

元 赵孟頫 二羊图 25.2 cm×48.4 cm

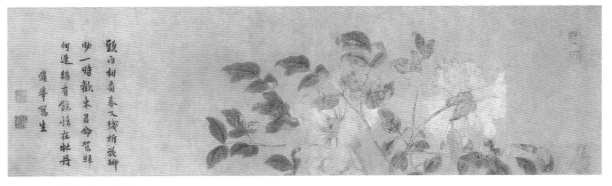

元 钱选 花鸟图卷（局部） 38 cm×316.7 cm

脚蹙手抹。或挥或扫，或淡或浓，随其形状，为山为石，为云为水，应手随意，倐若造化。图出云霞，染成风雨，宛若神巧。俯观不见其墨污之迹，皆谓奇异也……非画之本法，故曰之为逸品。

在张彦远《历代名画记》中倒是可以看见有关写意画理的描写及近似今天写意画法运用的描述：

草木敷荣，不待丹碌之采；云雪飘扬，不待铅粉而白；山不待空青而翠，凤不待五色而绰。是故运墨而五色具，谓之得意；意在五色，则物象乖矣……夫画物特忌形貌采章历历具足……

古人画云，未为臻妙，若能沾湿绢素，点缀轻粉，纵口吹之，谓之吹云，此得天理，虽曰妙解，不见笔综，故不谓之画，如山水家有泼墨，亦不谓之画，不堪仿效。

王维……余曾见破墨山水，笔迹劲爽。

王默……醉后以头髻取墨抵于绢画……然余不甚觉默画有奇。

闻礼子仲容……善书画，工写貌及花鸟，妙得其真。或用墨色，如兼五彩。

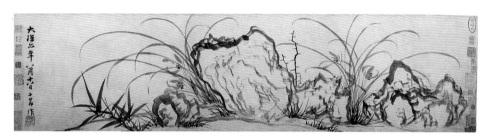

元　赵孟頫　兰石图卷　98.2 cm×25.2 cm

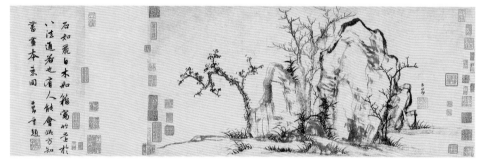

元　赵孟頫　秀石疏林图　27.5 cm×62.8 cm

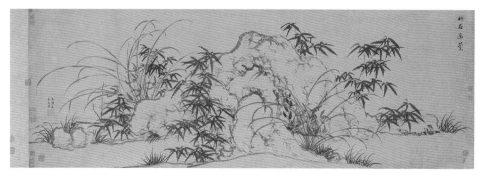

元　赵孟頫　竹石幽兰图卷　28 cm×400 cm

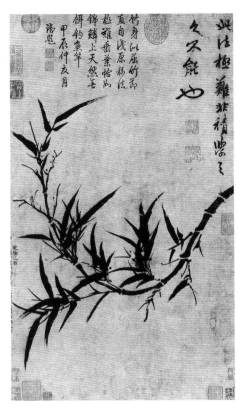

元 柯久思 横竿晴翠图 51.7 cm×32.5 cm

从这些描述上看，在唐代张彦远以前，对于笔墨的认识还处于一个由实至名的转换阶段，已能够认识到"草木敷荣，不待丹碌之采；云雪飘扬，不待铅粉而白；山不待空青而翠，凤不待五色而彩绫。是故运墨而五色具，谓之得意"的色彩理论，造就了中国画的墨色之彩，同时也反映出了对不见用笔或超出以勾、染为主画法的批评态度。对于笔，虽然有诸多的描写，但多在于笔的审美上，对于用笔的方法较少描述。从中不难看出笔在当时仍处于以勾、描体系为主流的时期。

即便是被后人视为伪托王维的《山水诀》，在开篇的第一句用"夫画道之中，水墨最为上"来说明山水画中水墨为最高的绘画形式。但在被视为中国第一部绘画断代史《唐朝名画录》和第一部绘画通史性著作《历代名画记》中，我们可以得到这样一个信息，唐代中晚期（712—907年）时，已有不被时人视为可学的"泼墨"山水画法以及水墨山水画的样式出现。泼墨法仍是个别性情特别乖僻、疏野的人所为，"亦不谓之画，不堪仿效"。但毕竟墨戏这一"戏法"同其浓淡，或像"云霞""为山为石，为云为水"等状相同，逐渐为人所接受，其法至今仍视为"墨法"之重要之法。张彦远"山不待空青而翠"的描述中，应是对出现的水墨山水晕染法的总结。

五代的山水画，大量兴起水墨法。使笔与墨交融为一体，笔即墨、墨亦笔，笔墨一体不离。以至后人品评画作都以笔墨作为重要的衡量标准之一，犹如五代荆浩在《笔法记》中所评："吴道子画山水有笔而无墨，项容有墨无笔。"

荆浩《笔法记》、郭熙《林泉高致》对笔墨都有深刻的阐述。

《笔法记》：

叟曰："子知笔法乎……夫画有六要，一曰气，二曰韵，三曰思，四曰景，五曰笔，六曰墨……笔者，虽依法则，运转变通，不质不形，如飞如动。墨者，高低晕淡，品物浅深，文采自然，似非因笔。

凡笔有四势，谓筋、肉、骨、气。笔绝而不断谓之筋，起伏成实谓之肉，生死刚正谓之骨，迹画不败谓之气。故知墨大质者失其体，色微者败正气，筋死者无肉，迹断者无筋，苟媚者无骨。

夫病有二，一曰无形，二曰有形。有形病者，花木不时，屋小人大，或树高于山，桥不登于岸，可度形之类也……无形之病，气韵俱泯，物象全乖，笔墨虽行，类同死物……

如水晕墨章，兴我唐代。故张璪员外，树石气韵俱盛，笔墨积微，真思卓然，不贵五彩，旷古绝今，未之有也……王右丞笔墨宛丽，气韵高清，巧写象成，亦动真思。李将军理深思远，笔迹甚精，虽巧而华，大亏墨彩。项容山水，树石顽涩……用墨独得玄门，用笔全无其骨……吴道子笔胜于象，骨气自高，树不言图，亦恨无墨。"

《林泉高致》：

一种使笔，不可反为笔使；一种用墨，不可反为墨用。笔与墨，人之浅近事，二物且不知所以操纵，又焉得成绝妙也哉？此亦非难。近取诸书法，正与此类也……墨之用何如？答曰：用焦墨、用宿墨、用退墨、用埃墨，不一而足，不一而得……墨用精墨而已……笔用尖者、圆者、粗者、细者，如针者、如刷者。运墨有时而用淡墨，有时而用浓墨，有时而用焦墨，有时而用宿墨，有时而用退墨，有时

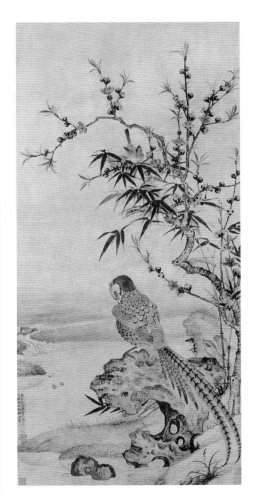

元 王渊 桃竹锦鸡图 102.3 cm×55.4 cm

而用厨中埃墨，有时而取青黛杂墨水而用之。用淡墨六七加而成深，即墨色滋润而不枯燥。用浓墨、焦墨欲特然取其限界，非浓与焦则松棱石角不了然。故尔了然，然后用青墨水重叠过之，即墨色分明，常如雾露中出也。淡墨重叠旋旋而取之谓之干淡，以锐笔横卧惹惹而取之谓之皴擦，以水墨再三而淋之谓之渲，以水墨滚同而泽之谓之刷，以笔头直往而指之谓之捽，以笔头特下而指之谓之擢，以笔端而注之谓之点。点施于人物，亦施于木叶。以笔引而去之谓之画，画施于楼屋，亦施于松针。雪色用淡浓墨作浓淡，但墨之色不一而染就。烟色就缣素本色萦拂以淡水而痕之，不可见笔墨迹。

　　至宋代，笔墨在山水画中的探索得到了极大的丰富和总结，讲究用笔用墨的水墨法也由山水画领域扩展至人物、花卉、飞禽、走兽等所有绘画题材。笔墨观念转变形成新的理念，使写实的法理发展至重视"画"自身的意趣上来。"画"自身的意趣，必须要落实到画的形式和画语上来，并由其状物写实转至重视笔墨语汇的运用和写意上来。当时最能体现这一认识和意趣的便是与"实"反差最大的但无实相的"墨"相，能够写出王维《山水诀》之"远岫与云容相接，遥天共水色交光"山水画意的，恐怕也只有"墨"才能达到这境界要求了。由于对"墨"之内涵与对"墨"有了新的认识，因而使"墨"与"笔"一道成为中国画形式的代称：笔墨。

明　沈周　牡丹图　150.4 cm×47 cm　　　　明　陈淳　牡丹花卉图轴　54.8 cm×30.8 cm

明 文徵明 墨竹图 75 cm×37 cm

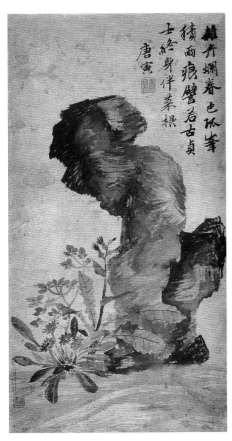

明 唐寅 立石丛卉图 52.6 cm×28.6 cm

从五代荆浩在写就《异松图》后而引发的"《古松赞》曰：不凋不容，惟彼贞松。势高而险，屈节以恭。……下有蔓草，幽阴蒙茸。如何得生，势近云峰……奇枝倒挂，徘徊变通。下接凡木，和而不同。以贵诗赋，君子之风。风清匪歇，幽音凝空"中可以看到，笔墨的表现是为了更好地写出画中之意，并写出此画中之意的意象。也正是如此，从而使笔墨超越了笔墨，也超越了描写物象的一般功能，写出画中之意的意象就成为写意画的品格要求。写意的倡导，写意之法的形成，标志着中国画发展进入了一个新的时期。

宋代"崇文抑武"，"文治"大盛，绘画从规模上较以前更有过之，题材的探索或样式、法度都较以前丰富，尤其在"文人画"理论上的建树和对"文人画"写"意气"的追求，致使宋代绘画在以"富贵""院体"为主导的画派流风格局上，出现了"野逸"品性、抒写"画以适吾意"的"写意画"，使强调物貌神情写照的工整细致画风逐渐转至"写意、写生""取其意气所到""意似便已"的意体画风。与工整细致写照实物的画风相比，追求笔墨意趣"意似便已"的写意画，二者在追求上，有本质的区别。

只要想表达不同的"意"时，就会考虑具体的画法，使笔、墨状态能准确地表现画意。在追求野逸清新、自然率性之"意气"时，笔墨、色象通过"画"能表现出画意的意象。故墨象之象，成就了文人绘画那高贵的心态、品格和最基本的绘画要求及审美指向。"画者，文之极也。"文人绘画从画之意趣出发，抒写着人的性情，把自由通过笔墨自身的演绎进行释放，通过物形，笔墨得以升华，"似"与"意象""意似"的不同追求，促使"写""意象""意似"之意中的"写"更加明确了功用，写意就清晰明白起来。

从绘画语言角度而言，能运用线、点这两个绘画元素来表现物象，能运用点、斫、涂、抹、刷的用笔以及用笔的中锋、侧锋、顺、逆、转、折等笔法来表现物象并体现出因笔而成墨象的丰富性和趣味性，体现墨分五彩的墨色变化，运墨的浓淡相融、墨笔合一成趣，积墨、破墨的墨法运用，可以说意笔画法已趋成熟、稳定和完备。

因此，笔墨的内涵丰富而充实起来，用笔的趣味体现审美的意象，写"意"之象，自含有写"笔墨"意趣之意，也含有"画意"之意。写意，唯"笔墨"二字可以概括，写意法，写意之画法。

综上所述，笔墨这一概念的形成，标志着中国画语言的成熟和完善，用笔墨来写"意"，成为文人画的主题核心，写意与状物，也成为文人与画工分别的标志。写与画的动态指向，无疑是"画外求意"和"意在切似"的形似。将写意之意入画，犹如写诗法之"比兴"，清代陈奂《诗毛氏传疏》中有关于"比兴"之说："盖好恶动于中而适触于物，假以明志谓之兴，……凡托草木鸟兽以成言者，皆兴也。赋显而兴隐，比直而兴曲。""比兴"之法于花鸟画中形成了绘画写意的法式而被广泛运用，也使中国画具有了写意精神和写意手法。

在五代、两宋时期，对于"写"的追求和探索，促使写意画的成熟和写意画法的丰富完善。

关于"写"的种种状态描述，在唐代"写貌"的基础上，明白地直指写意写

心，"写"的过程和表述方法，直至成为后来的"写法""写意画法"，而"写法""写意画法"所造就的绘画体式，谓之为"写意画"并被沿用。而从萌芽至完备成型，由魏晋顾恺之的"传神写照""以形写神"，南朝刘宋时宗炳的"以形媚道……言象之外"、王微的"当与易象同体……目有所极，故所见不周。于是乎，以一管之笔，拟太虚之体，以判躯之状，画寸眸之明"，南齐谢赫的气韵生动的"传移""模写"，南朝陈时姚最的"写貌人物"，中晚唐张彦远的"写貌、写真"，五代荆浩的"写云林山水""对而写之"，北宋范宽的"遂对景造意，不取繁饰，写山真骨"、黄休复的"拙规矩于方圆，鄙精研于彩绘，笔简形具，得之自然，莫可楷模，出于意表，故目之曰逸格尔"、刘道醇的"绝有生意"之"写意、写生""象生意端，形造笔下"、欧阳修的"古画画意不画形……忘形得意知者寡，不若见诗如见画"、苏轼的"诗画一律""枯肠得酒芒角出，肺肝槎牙生竹石""取其意气"、米芾的"意似便已"、郭熙的"使笔不可反为笔使……用墨不可反为墨用"、郭思的"气韵非师""气韵本乎游心，神采生于用笔""落笔便见坚重之性"，元代赵孟頫的"石如飞白木如籀，写竹还应八法通。若也有人能会此，应知书画本来同"、汤垕的"画者当以意写之"、倪瓒的"所谓画者，不过逸笔草草，不求形似，聊以自娱耳""聊以写胸中逸气耳"等竟用了一千年的历程。也只有认识到了笔墨痕迹通过顺、逆、顿、挫、提、按、点、斫、疾、缓、涂、抹的运笔方法才可以使点、线这些基本的绘画元素的表现丰富起来，才可以超脱于状物的描绘而进入"画语"笔墨世界，体现作画书写的"写作"之美。写意画法的写作意趣才可以由笔端传达并留存于笔墨意象之中，笔墨趣味的绘画形式和意象才可以因"意"而成，促使完成由笔墨意趣、意象达"意体"的写意画，唯"聊以写胸中逸气耳""画者当以意写之"的写意画法。

明 林良 双鹰图 166 cm×100 cm

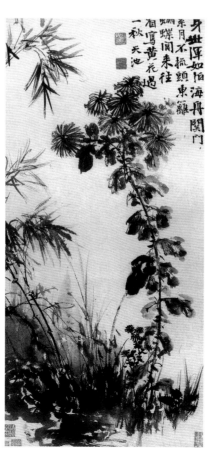

明 徐渭 菊竹图 90.4 cm×44.4 cm

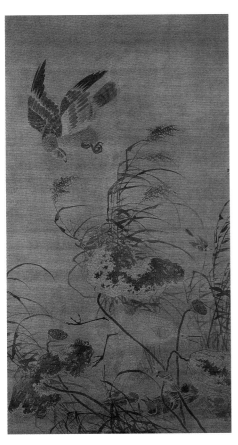

明 吕纪 残荷鹰鹭图 190 cm × 105.2 cm

明 马守真 兰石图轴 29.2 cm × 17.5 cm

写意画法推及于花鸟画，当成为写意花鸟画之画法。花鸟画之写意画法，最能够体现出写意画法的基本要求和技术审美指向，其画语元素的丰富变化、笔墨的归纳和程式的表现，是山水、人物画两画科所不能及的。同时，也因此与造型、物象的明确要求而于法式解脱与再造带来了难度，这均表明了花鸟画之写意画法在花鸟画的运用中的极其完备的形态和完整的表述方法。法式的完备、画法的完整，表述之画意因人而异、因时而变，如何用恒定之法式画法与因人因时之意协调发展，应当先主笔墨，由人使笔使墨，当可变通运用，以一贯之而变化万千，使笔墨当随时代发展并创造时代面貌。至此，元代赵孟頫有一段精辟的话语可以精到地括述这一笔墨画法和画意因人因时而变通的画理，即"结字因时相沿，用笔千古不易"。赵孟頫虽是言论书法，但其论用笔"不易"处，却透出了对艺术形式之关键技术内核的基本在于"笔"的运用和"笔墨"舍物形色的抽象表现，外部之形的无常与因"笔不易"的常制，正是变与恒的法理所示。

从画史上画法流传和画派传承来看，守常与通变的事例可以从其图、文清晰透见其文脉。

以写意画法进行花鸟画创作，并非是凭空而来，在独立的花鸟画写意画体成型之前，山水画的树木草石这些对象上都具较完备画法。如盛唐的王维、王墨所作的水墨山水，专擅水墨之法。此为花鸟画写意画体成型之前所不容忽视的背景，只有花鸟画独立发展，才可能有不同的画体出现。故五代，花鸟画渐风行至盛，有"徐黄异体"之分。黄筌之画，精微细致，设色雅丽，以勾、染为其根本和主要的画法，以至发展成为后世所谓的工笔勾染体系的工笔画法和工笔画体。而野逸的徐熙落墨画法，属于用墨描，染得大体后略施颜色而成。由于"徐黄"所向志趣不同，富贵与野逸的画风也因画而显露出来。徐熙落墨画法吸收、借鉴山水画中较成熟的笔法和水墨法，变化和发展出一套花鸟画写意画法。

从画史上留存的花鸟画画作来看，具有我们今天写意画法概念的代表性画家有北宋的文同、苏轼，南宋的扬无咎、赵孟坚、郑思肖、梁楷、法常，金代的王庭筠，元代的赵孟頫、高克恭、李衎、倪瓒、吴镇、王冕、王渊、张中、柯九思，明代的王绂、夏昶、王谦、林良、吕纪、沈周、唐寅、文徵明、陈淳、徐渭，清代的朱耷、石涛、恽寿平、高其佩、高凤翰、汪士慎、李鱓、金农、郑燮、黄慎、李方膺、罗聘、边寿民、虚谷、蒲华、赵之谦、任伯年、吴昌硕，乃至近代的齐白石等。

综上所述，花鸟画写意画法由其开始至完全成法，经历了由五代徐熙落墨画法及其孙徐崇嗣继承家法，在落墨画法上之墨色间稍作损益，以色、墨直接描写花草，使之呈现出色、墨、水交融为一体的画法，画史上称之为"没骨法"。这一画法后为北宋的赵昌传承而在清代恽寿平手中发挥得最淋漓尽致。北宋时的文同、苏轼倡导文人画写意，文同有《墨竹图》传世，笔法磊落洒脱，取竹形得笔墨章法；苏轼有《枯木怪石图》传世，其笔法恣意，犹具一笔书态。之后，扬无咎的墨梅显尽生机，开梅花写生之风，赵孟坚、郑思肖的墨兰得墨线造型之变法，王庭筠的枯木修竹、梁楷的秋柳飞鸦、法常的墨花禽鸟等把花鸟画写意画法推至完备境地，尤其是法常的墨花禽鸟画法，更是把花鸟画写意画法发挥到极致，体现出静极空灵的

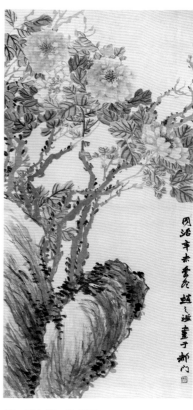

清　虚谷　松鼠红叶图　27 cm×32 cm　　　　清　赵之谦　花卉册　22.9 cm×31.9 cm

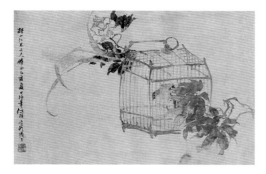

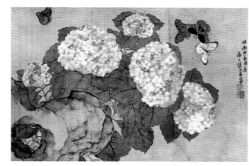

清　任伯年　闲情和合　40 cm×60 cm　　　　清　居廉　绣球蝴蝶图　25 cm×40 cm　　　　清　赵之谦　牡丹图　174.5 cm×90.5 cm

水墨画体。可以说，花鸟画写意画法成型完备于宋代，在南宋的法常和金代的王庭筠两人的画中最能体现出写意画法的画趣生机，也创造形成了墨竹、梅、兰等的文人画题材及样式，开创了徐熙、黄筌二体之外的又一画风和画体，为宋代以后的写意花鸟画开了先河。

　　至元代，接宋代文同、苏轼文人画理，在花鸟画梅兰竹石的题材上，使之成了一时的笔墨写意主流。赵孟頫、高克恭、李衎、倪瓒、吴镇、王冕、王渊、张中、顾安、柯九思为元代写意花鸟画的代表，创造出了花鸟画梅兰竹石的经典形象并为后世效仿，他们总结出的墨法，梅兰竹石的笔墨语言和程式画法，标志着中国花鸟画的笔墨语言进入到讲究较纯粹笔墨审美的新时期，是中国花鸟画写意画法及笔墨语言程式化的规范时期，也是中国花鸟画历史性的重要进步。

　　明代写意花鸟画法下的写意花鸟画，呈现出更为丰富多彩的面貌，王绂、夏昶、王谦在墨竹上承接元代墨竹画风，此外水墨画法由此涉及花鸟画的各种层面，进入到写景写意的技能作用阶段，使写意画法由写物象向作用于写意方向发展。沈周、唐寅、文徵明虽不是以花鸟画著称，然一代名手，见识高远，偶有涉及也卓然成趣。林良、吕纪为明画院代表画家，能把寓意文人画意的墨竹、梅、兰等题材及样式给予变化出丰满的图式，由景生意，由折枝写意推及场景写意，极尽自然生机，极大地丰富了画法的表现力。陈淳、徐渭更是风流千古，把花鸟画画法推至写意高峰，写情写意、天然率真犹得水墨写意法之画趣，其淋漓墨彩风华，尽抒天机，为明代文人水墨花鸟画最突出的代表画家，影响了清代的朱耷、石涛、汪士慎、李鱓、金农、郑燮、黄慎、李方膺、罗聘、蒲华、吴昌硕，乃至近代的齐白石等，对后世产生了极大影响，成为中国美术史上伟大和有影响的画家。

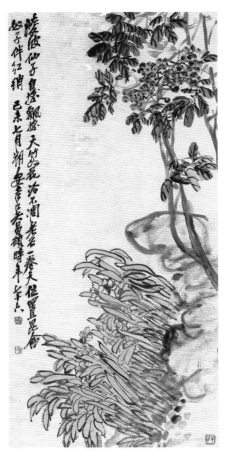

清　吴昌硕　天竹水仙轴　104.5 cm×51.8 cm

清代的花鸟画艺术，蔚为大观，名声极大的如清代的朱耷、石涛、扬州八怪、虚谷、蒲华、赵之谦、任伯年、吴昌硕等。自明代陈淳、徐渭率意纵横的水墨写意画法之后，朱耷、石涛承接法嗣，开写意野逸清净之画风，画面清朗冷隽，笔法涂抹点画，可随意造型，于世外求意，尽笔墨之性能，皆为后世之楷模，开大写意之画风。其后能在水墨画法别有生面者为李鱓、金农、虚谷、赵之谦、任伯年、吴昌硕等。李鱓于画法能别开生面，在其意取前人笔墨率性纵横的水墨写意画法，于勾、填、涂、抹、点画中以色写之，形成了色彩墨笔交融生辉的画风，成为花鸟画走向现代画体和构建海派艺风过程中重要的一环。金农极得笔墨语言表现之精要，画法简单、品性高远、不落时群，集清新文雅、浑朴苍润于一体，法体意象，也为清代大家之一。在没骨画法上，恽寿平发扬徐崇嗣没骨画法，创造出一套墨彩交融的画法，使墨彩画法又独立于笔法之外。清末的居巢、居廉画法设色艳丽，工写并施，以至在长江中下游分化和形成了以虚谷、赵之谦、吴昌硕为代表的海上画派，在珠江三角洲的岭南广州形成了以色彩主张求新的岭南画派。晚清任伯年，能工各法，兼能山水、花鸟、人物各画类，以花鸟画写实描物最为生动、色艳，勾填染色法有巧意。吴昌硕初师任伯年并受其影响，然吴昌硕文雅高士，能了悟自性而识画道，以书法入画法，随意挥写，形成了苍古文雅、点染成趣的雄强苍劲、色墨酣畅的画风，成为海上画派最有影响力的画家。

可以说，清代花鸟画完成了由画法引出的画派过程，形成了水墨运笔涂写的水墨画体、水墨交融的没骨画体、墨叶色花的画体，并形成海派、岭南画派之画风。

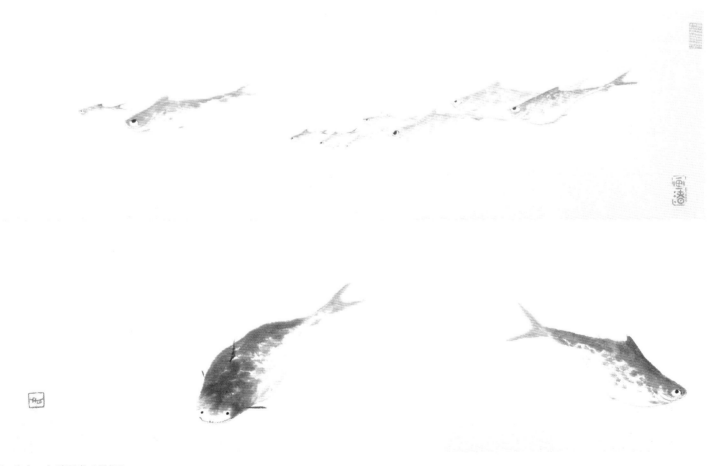

清　朱耷　鱼鸭图卷（局部）　23.2 cm×569.5 cm

写意画法，是那种追求笔墨意趣、不拘于形色，不为形色所囿，讲究以笔布势、顺势造型、笔墨意趣、用笔墨变化的画法。其用笔取势、用墨造型，勾、皴、擦、点、涂、抹等用笔法及干、湿、浓、淡、焦、枯等墨法运用所形成的形式风格，与工笔画所用勾、描、染为主要画法的工整细致形式风格形成了鲜明的对比。写意画也就定格为与工笔画形式风格相对应的画体，通常指"讲究笔墨语言"的画法即是指此写意画法。

写意，不是指粗刷泼墨之类画法，而是为写"意象"之"写意"。故此，有写意画法和写意画体之说。

写意画法之"写法"是丰富而又自成体系的画法，适用于所有题材并表现出写意画来。

而现在习惯称谓的写意画，实质上是一种写意画体。

写意画体是用写意画法来造就的一种画体，即写意画法所创造出习惯称谓为写意画的画体。实际上，所有的画，都强调写意，而关键的释义点为对"写"的认识和理解。"写法"，即为写意之画法，用勾、皴、擦、点、涂、抹等这些方法（也可理解为绘画语法）来进行"画之陈述"。

中国画中"笔墨"的基本概念，第一个最基本的概念可以是指使用工具的毛笔和墨汁；而在指中国画技能所呈现的状态时，笔墨的概念所指的是在纸张上用笔用墨所呈现出的效果。而画迹效果所反映出的墨色变化谓之"墨"。本来笔墨二字不便拆开来述说，应该是一笔之中有笔有墨，说笔还是说墨，主要是看往笔或往墨的哪一方偏多些，称之为有笔或有墨。什么是中国画所谈的笔墨，中国画所说的笔墨究竟是什么？笔：强调的是用笔方式和用笔方式所产生的艺术效果，因此有了更多的用笔讲究，常说的勾、皴、擦、点、涂、抹等体现用笔动作的画迹，可以称之为笔；墨：强调的是用墨方式和用墨方式所产生的艺术形象。而笔与墨合二为一所呈现出来的墨痕、墨迹形象，是我们探讨笔墨的重点。中国画的笔墨问题，本质上是技术、审美与观念的问题。

笔墨不是抽空于造型而独立的形式，而是在造型中体现笔墨的修养和见解。

作画当以笔造型、以笔布势、顺势而为，顺势为前提要求，顺势不但要求造型，更要求造就艺术之形象。一笔至十笔，十笔至千万笔，气息贯通，笔墨交映，色彩交辉。至此，画成则气韵自生动。

把用笔法的提、按、顿、挫、点、涂、抹、皴、擦等用于点、线、面上，从而创造出不同的形象。知用笔造势、顺势造型、布局布势并用于实践，形外求笔墨，画外求意趣。若是如此，可求得自己的画样风度。知法理、生法趣。切不可为物所役，当于物外求画、求意，了去状物机巧，此作画之要法。

笔墨造型，是一种思维方式和表达方式所创造出来的造型方式。就中国画来说，它不同于西方油画的造型表述方式，因为中国画的材料、材质特性，做不到油画材料那样，对于形象的描绘可以反复涂抹改正或刮掉后彻底重来。因此，中国画，特别是水墨形式的写意画，对于形象的"型"的塑造，就有了属于它自身的一套表现手法，并形成了独特的审美。确切地说，就是如何理解形体的表现方法。我们通常要怎样去表现对象，在我们的视觉中，习惯了在光影下来观察形体，也习惯于表现光影下所呈现出来的具有立体性质的形体，形的体积表现也是立体视觉下的形体，这些本来就是视觉形象所呈现给人的感受的最初级方式。对于中国画来说，

对物象的描绘与表达方式从一开始就有
别于这么一种表现立体的方式，这是由
汉字的观念表示方式所决定的。我们常
说的象形文字决定了我们表现物体的思
维，这就是我们所说的汉字思维模式下
的表达对象和写意文字。汉字的六书指
"象形、指事、形声、会意、转注、
假借"，其中"转注、假借"是"用字
法"，"象形、指事、会意、形声"却
是造字法，而这造字法所造出来的字的
形象，包含了有象物、指事、观念及会
意，特别是象物的象形字，犹如我们今
天绘画的形象。这么一种仰观天象、俯
察地理创造出来的艺术形象，需要通过
会心体悟才能把握所指对象。也正是这
么一种用于心的体悟方式，逐渐养成了
中国人的体察观物法。对于平面二维下
的造型，自然产生出能不被立体视觉要
求约束的视觉审美和视觉表达。

　　因而，就带出了非常关键的、必须
说明的视觉习惯和视觉表达方式。这个
视觉表达方式就是以线条为创造形象的
方式，这种方式已经可以表达立体的感
受。例如我们对于石头这一物象的体形
和体积的表述有"石分之三面""三面
五调"之说。"石分之三面"在中国画
诀有"石有阴阳向背，乃分三面"（黄
宾虹）。石头的背面因有"向"（前或
顶）面而存在，有前，必有后，有后必
有前，这是相互对应的关系。因此在平
面画幅的石头表现上，从人的视觉上来
感受一个立体的对象，必须具备三个
面，这里所说的即是画诀，更是画理，
这是中国画表达对象体积的一种方式。
与之相对应的西方绘画"三面五调"，
则在强调三面的同时，加上了"五调"
的要求。在直观视觉下，"五调"是描
写物体的关键，是在光照下给人直观感
受的视觉转换技术要求。描写直观视觉
下的物体对象，我们可以称为第一性视
觉描写，这主要存在于西方绘画中的画

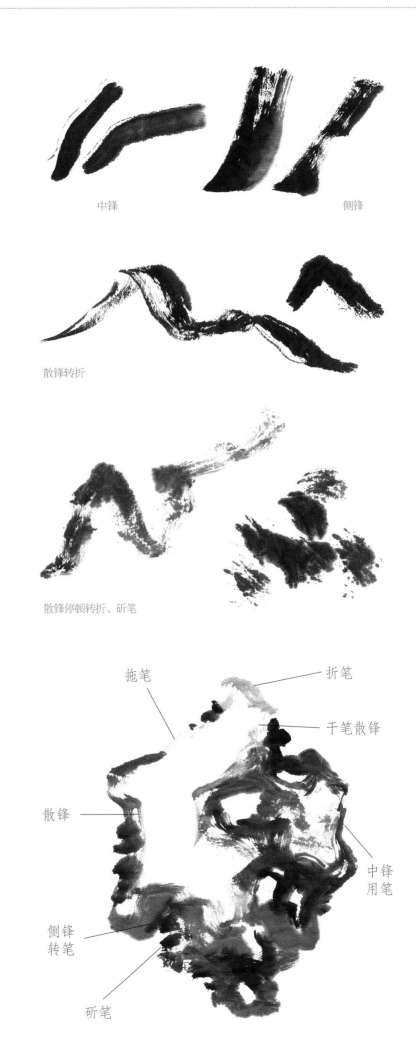

中锋　　　　　　　　　　侧锋

散锋转折

散锋停顿转折、斫笔

拖笔　　　　　　　折笔

　　　　　　　　干笔散锋

散锋

　　　　　　　　中锋
　　　　　　　　用笔

侧锋
转笔

斫笔

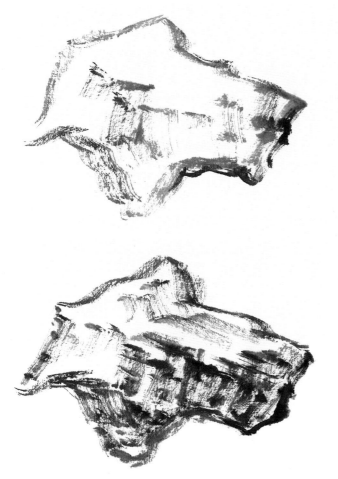

石分三面

法要求。而对于中国画来说，由于有我们前面所说的汉字造型"六书"对于物象的描写和感知转换的作用，中国画对于物体对象的描写，重在于"石分三面"，不需要所谓的光影下的"五调"支撑，就可以表现出物体的立体形象和立体感受。在此，强调了"立体感受"四个字，这"立体感受"非常重要地明确指出体现立体所需要的方式是"感受"，是通过观赏者对于视觉的二次转换才能感受到的表现方式，这种表达方式明显有别于强调"三面五调"的立体表现方式。前者在于通过观赏者认识物象、理解物象可以感知物象的前后左右以及上下，在知觉感受中体会到视觉表达出来的体量关系。而后者所表现出来的物象，更直接对应着观赏者的第一视觉感受，即真实所见的视觉感受，把这种视觉感受转移到平面二维的画面上，呈现出的真实感是中国画所难以达到的，也不是中国画材质的特性及长处。这是两种不同文化下的绘画形式差异的分水岭。这种文化差异下的绘画形式，有文化思维造就的因素，也有绘画材质不同所造成的原因。

　　总之，中西两种绘画形式所表现的手法以及方式有别，绘画语言以及绘画表现方式的路径截然不同。中国画习惯于用"线"为主要表达对象和塑造形象的方式，这是中国画最简单、最直接、最擅长、最有意趣的表达方式，也是最能表现材料工具特性的方式之一。因此，我们称之为笔墨之笔就自然联系起了我们的绘画语言，笔的特别表现性也因此丰富了起来，出现了具有丰富的用笔表现方式，笔墨之"笔"也因此而得以立名。

1. 写意花鸟画

花鸟画的概念是一个泛概念的统称。花鸟画描绘的对象，实际上不仅仅是花与鸟，而是泛指各种动植物，包括花卉、蔬果、翎毛、草虫、禽兽等，但尤以花和鸟作为主要描写对象的居多。

从画体上说，有工笔花鸟画和写意花鸟画之分。写意花鸟画是对应工笔花鸟画的概念。

写意，是通过一定的手法写出有"意"的画作。其表述的手法当为"写"的方式方法，"写"就是绘画方法的统称。因其写法的丰富性，具体且有意向性的笔墨画法，"写"的共识概念由此成立，对应着工整严谨的工笔画法。写意画法的运用创造了写意画体，进而使工笔画和写意画因画体而区分。最早以写意画法作写意花鸟画的画家应是两宋时期的文同、苏轼、扬无咎、赵孟坚、郑思肖、梁楷、法常等。从法常的《叭叭鸟图》中，可以看出写意花鸟画画法成熟的运用。

2. 笔墨

笔墨，是中国画不可以回避的话题，尤其是写意画和写意画法。笔墨不是抽空于"型"而独立的形式，而是在"型"中体现出笔墨意象和审美趣味。

笔墨有它的规定所指，即是人们所了解的各种关于笔和墨的使用方式，以及用笔和用墨所创造出来的艺术形象和艺术趣味。笔墨的墨，在更多的状态下，它所呈现出来的是墨的各种属性和表现形式，表现出了中国画的基本形式和形象。

笔墨，既属于绘画的材料，又属于表达画意的媒介物质，它更是中国画的语言，是有别于其他绘画的根本象征。笔墨的用笔表现，有勾、皴、擦、点、涂、抹、拂等用笔方式，谈用墨，有积墨、破墨以及干、湿、浓、淡等用墨法。

对于熟悉中国画的人来说，笔墨，是具有文化性的笔墨。

3. 笔法

特别指用笔的方法。有聚、散用笔的方式，有点、刷、揉、涂、抹、刮、拂、挑、戳、皴、擦等用毛笔的手法。

用笔有中锋、侧锋两大类型。中锋是用笔的基本方式，是毛笔笔尖垂直于纸面运行的方法。侧锋是笔锋侧着在纸面上运行的方法。

凡用笔，要讲笔路、笔势、笔性，用笔又须在干涩中求温润、清丽中求苍劲。如此，于干裂秋风中可得润含春雨之趣，锦绣中藏剑戟凛然之气象。

4. 笔路、笔势

笔路指在用笔造型过程中，笔触行走方向的称谓。由笔路所造成具有方向性的势，叫笔势。

5. 顺势造型

顺势造型指的是在塑造艺术形象的过程中，依着行笔的笔路惯性顺势而为的塑造艺术形象。在塑造"型"的过程中，笔路顺势、顺势造型可以使形象气韵生动。顺势还得造型，不可用笔势顺了，但对象之型没造出来，若真如此，艺术形象就无从谈起。此造型不可以不记之法。

6. 墨法

指用墨之方法。具体说是使笔用墨在纸上所呈现不同效果的方法，常言所说的"墨分五色"即是指用墨呈现的效果。墨有干墨、湿墨、浓墨、淡墨、焦墨、枯墨的效果，还有用浓墨、淡墨、破墨、泼墨、积墨、焦墨、宿墨等墨法。黄宾虹先生将墨法发展为浓墨、淡墨、破墨、泼墨、渍墨、焦墨、宿墨七种，并化为己用，构建出自己独特的"七墨"体系。浓墨法与淡墨法是根据墨色深浅程度来区分；泼墨与焦墨是根据墨的干湿程度来区分；破墨法是将两种不同的墨色，有意识地使其相互渗

透、交融；渍墨法则是用墨点在纸上让水渍自然化开而成；宿墨法是用隔夜之墨作画。

7. 墨分五色

指墨色因用水调制后所画效果呈现丰富的墨色变化的泛称，习惯称焦墨、淡墨、浓墨、干墨、湿墨。并非确指五种不同的墨色。

8. 气韵生动

此气韵生动四字最早见于南朝齐时谢赫《古画品录》中的"六法"（气韵生动、骨法用笔、应物象形、随类赋彩、经营位置、传移模写），其初指绘画中人物的精神状态，现多指画面气象的生动性和笔墨气韵的生动性。

9. 章法

在绘画中指布局、布势、呼应的排置规律。也是指在绘画二维平面中安排形象位置，使之具有节奏感，呼应相连的方法。气息连贯、笔路走势、经营位置、安排布局是其关键。

10. 置陈布势

指画面的经营位置之势。也称布局，或构图，东晋顾恺之《论画》中有"置陈布势"之说，后南朝齐谢赫则名之为"经营位置"。即是在平面上布置主次、前后、上下、左右、聚散、纵横等关系。画面经营之法也可称为章法。

11. 计白当黑

指作画布局中要讲究画面的经营，要把不着笔墨处当作笔墨来看。此白地空灵处，与画中物象又形成虚实相生的关系。"计白"，是用心见功力之处，是联想和想象空间之处。从画面的角度看，画面越实，想象的空间就越小，

反之，能够让人联想的空间就越大越深远。

12. 起承转合

指画面布局安排过程中的手法，是画面形象位置变化、走势转势、呼应转换的手法称谓。所谓的"起"，就是起手开始的意思，如何起手、如何开始，关乎着笔路走势和绘画的布局；"承"，按照笔路造成的主势给予变化和丰富，是一个顺势布局的承接过程；"转"，是在顺着主势的基础上，变化转势塑造形象的手法；"合"，是在画面各种不同方向势的回归，尤其是主势的回转，使画面能够稳定在绘画的平面之中，从而达到呼应均稳的方式。在此，毛笔走的路线形成笔路所造成的笔气、笔势是引导起承转合的作用力。笔气之交合称之为"合"。画面的布局、章法，都得要在起承转合这个具体的过程中得以实现。

13. 皴擦点染

中国画的画法术语。皴擦能体现所画对象表面的形体和质感，皴和擦可分开来用，但往往皴擦并用。皴、擦、点法由表现石头形体和质感的画法而来，是讲究用笔的画法，染为罩墨罩色的画法。

14. 写生

绘画术语。南朝齐谢赫论画六法有"气韵生动、骨法用笔"之说，张彦远论之"若气韵不周，空陈形似，笔力未遒，空善赋彩，谓非妙也"都在说明气韵生动这四个字。写生，就是写气韵生动。现多泛指在室外对景描写或对人物模特进行描写。

15. 迁想妙得

东晋顾恺之《魏晋胜流画赞》："凡画，人最难，次山水，次狗马，台榭一定器耳，

难成而易好，不待迁想妙得也。"迁想是画家"神思"的基础。迁想在于思与想，面对外象能够引发调动思与想，从而能思与想，在于有思与想。只有这样的前提，才能够谈到"外师造化，中得心源"。故"行千里路，读万卷书"才能成为经典教化于人的至理名言。

16. 院体画

院体画也称院画，其风格形式也称院体。狭义上是指中国古代皇室宫廷画家的绘画作品，广义上则包括古代宫廷绘画在内和受到古代宫廷绘画影响的中国传统绘画的一个类别，以及倾向于中国古代宫廷绘画的这种画风。

院体画画家的作品，反映出最高统治者的审美标准，所画的山水、花鸟、人物等，大都是工整细致、富丽堂皇、构图严谨一类的画风。唐代已设待诏、供奉等。五代时，后蜀、南唐设置画院。

宋朝在建朝之初建立了翰林图画院，集中了后蜀、南唐两地的画院画家，院体画在此时期逐渐走向成熟。两宋时期的画院可称为历史上画院隆盛的时代，而画院的制度因此最为完备。

元朝时期，不设立专门绘画机构，对汉人和中原文化实施高压政策，院体画的发展基本处于停滞的状态。

明清时期，朝廷逐渐恢复宫廷绘画机构，院体画呈现一定的发展。明代没有画院，但有宫廷画家，多取法宋朝院画。

清朝设有如意馆，相当于历史上各朝代的宫廷画院。而其功能，除了为宫中绘画，还是造办所有器皿设计之处。

17. 文人画

文人画亦称"士夫画"，泛指古代文人、士大夫所作之画。北宋苏轼提出"士夫画"，明代董其昌称道"文人之画"，陈衡恪（师曾）亦直言："何谓文人画？即画中带有文人之性质，含有文人之趣味，不在画中考究艺术上之工夫，必须于画外看出许多文人之感想，此之所谓文人画。"并提出文人画之四要素："第一人品，第二学问，第三才情，第四思想，具此四者，乃能完善……文人画首重精神，不贵形式，故形式有所欠缺而精神优美者，仍不失为文人画。文人画中固亦有丑怪荒率者，所谓宁朴毋华，宁拙毋巧；宁丑怪，毋妖好；宁荒率，毋工整。纯任天真，不假修饰，正足以发挥个性，振起独立之精神，力矫软美取姿、涂脂抹粉之态，以保其可远观、不可近玩之品格。"

文人画是有别于民间画工和宫廷画院职业画家的绘画，要求画中带有文人情趣，画外流露着文人思想的绘画，作品多强调修养、文化、学识、才情、思想、笔墨、写意。

18. 折枝法

花鸟画的表现形式之一，指画花卉时只画折枝的部分，而不画全景的表现形式，是花鸟画的重要图式。多见于宋代的花鸟画小品，也为现当代最常见的花鸟画图式之一。

19. 空间

所谓的空间，是与时间相对的一种物质客观存在形式，物与物的位置差异度量称之为空间，这是习惯上的规定说法。对于以平面来体现维度的绘画来说，空间除具体到画中物象的长度、宽度、高度、大小表现出来以外，还具体到物体所处的画平面位置及物象所表示或指向的意识空间。物理空间与意识空间是绘画空间的两大形式。

意识空间抽象须感知而存在。写意画之"意"，就存在于意识空间之中，由物象迁想妙得。对于中国绘画来说，人们常说的虚实相生，计白当黑，空灵都是由画中的物象、形式、形色所产生出来的感觉。

20. 渲 染

工笔画技法之一，指用墨或色勾画形象后，以墨或色染制物象，使其滋润丰厚起来的画法。

21. 飞白

飞白原是指书法用笔呈现有枯丝平行白筋的笔墨称谓，也因此效果而形成有书法的飞白体。现在泛指书画因用笔呈墨干枯所出现有白丝墨迹效果的墨象痕迹。写意画中多用这种飞白笔法来表现笔意画趣。

22. 题跋落款

通常指用于书法、画、书籍之上的题识之辞。写于画前的文字称为"题"，写于画后的称其"跋"，总称题跋。

落款，也称题款、款题、题画、题字，主要指在画上题写年月、姓名、别号和钤盖印章等。题款的"题"和"款"是两方面的内容，除题写内容所指的"题"为名词之外，也指题写的动作，指为动词。

关于落款的几种"款式"分类：

穷款：单题一姓名，或钤一方印章的款式，叫穷款。

单款：不论是否题写诗文，只要是单署画家自己名号的，均称为单款。

双款：在题文中题上此书画收藏者的名字，称为"上款"，署书画家自己之名的称"下款"，合称双款。

长款：无论单款还是双款，题文比较长的都可称长款。

23. 图式

所谓绘画图式，是指绘画创作所形成具有风格化并被借鉴运用的经典样式，也可称为模式。绘画图式靠相对固定的布局、形色、画法得以形成，这也是构成图式的重要技术核心内容。绘画图式能使风格、意象明确，由此更好地表达作者心中的意象。

绘画图式有全景式、马一角、夏半边、三段式、散点式、中央式等。

24. 得意忘形

此与忘形得意同。欧阳修《盘车图》诗云："古画画意不画形，梅诗咏物无隐情。忘形得意知者寡，不若见诗如见画。"张彦远论曰："古之画，或遗其形似而尚其骨气。以形似之外求其画，此难与俗人道也。今之画，纵得形似而气韵不生。以气韵求其画，则形似在其间矣。"也就是说，画的重点在于求气韵、画意，强调的是韵和意，形在韵和意中，求形似与意象合。寓言故事《九方皋相马》不分"牝牡骊黄"，"得其精而忘其粗，在其内而忘其外；见其所见，不见其所不见；视其所视，而遗其所不视"道出了"得意忘形"的正解。

25. 神形兼备

"神"多指对象的精神和气质，绘画中有"神似"之名；"形"特指形貌，绘画中有"形似"之说，指逼真地表现出对象的形貌特征。

神似、形似是绘画中常用的术语，形似与神似往往是一对统一体。"神形兼备"，指的就是在绘画中表现对象形似的同时，能够描画出对象的精神气质，这就是常说的"神形兼备"。东晋顾恺之有"以形写神"之说，宋代苏轼关于神形有"论画以形似，见与儿童邻。赋诗必此诗，定非知诗人"之说。宋代晁补之的"画写物外形，要物形不改。诗传画外意，贵有画中态"，更加简明扼要地对应着苏轼的形神主张，说出形与神之间的关系。

26. 六法

南朝齐谢赫言画有六法，分别为"气韵生动、骨法用笔、应物象形、随类赋彩、经营位

置、传移模写。"

27. 六要

中国画术语。五代后梁荆浩《笔法记》对绘画创作提出的六个要求有"夫画有六要：一曰气，二曰韵，三曰思，四曰景，五曰笔，六曰墨"。"气者，心随笔运，取象不惑；韵者，隐迹立形，备仪（一作遗）不俗；思者，删拨大要，凝想形物；景者，制度时因，搜妙创真；笔者，虽依法则，运转变通，不质不形，如飞如动；墨者，高低晕淡，品物浅深，文彩自然，似非因笔。"

28. 三病

中国画用笔有"板、刻、结"三病。北宋郭若虚《图画见闻志·论用笔得失》有"画有三病，皆系用笔，所谓三者：一曰版（板），二曰刻，三曰结。版者腕弱笔痴，全亏取与，状物平偏，不能圆浑也；刻者运笔中疑，心手相戾，勾画之际，妄生圭角也；结者欲行不行，当散不散，似物凝碍，不能流畅也。"

29. 三品

三品的概念，指中国画品评的"神、妙、能"三品。

30、逸品

"逸品"一词是中国书画品评术语，为初唐李嗣真所创。李嗣真在其《书后品》品评书家时，列逸品为上、中、下三品九等之上上品之前一等。

唐代张怀瓘（中唐）、朱景玄（唐后期）对"逸品"有"不拘常法"的论述，并用"神、妙、能"三品概念替代了"上、中、下"三品的概念。北宋的黄休复在其《益州名画录》中，才把品鉴作品次第分为"逸、神、妙、能"四格。《益州名画录》谓"逸、神、妙、能"四格，"画之逸格，最难其俦，拙规矩于方圆，鄙精研于彩绘，笔简形具，得之自然，莫可楷模，出于意表，故目之曰逸格尔。""大凡画艺，应物象形，其天机迥高，思与神合，创意立体，妙合化权，非谓开厨已走，拔壁而飞，故目之曰神格尔。""画之于人，各有本情，笔精墨妙，不知所然，若投刃于解牛，类运斤于斫鼻，自心付手，曲尽玄微，故目之曰妙格尔。""画有性周动植，学侔天功，乃至结岳融川，潜鳞翔羽，形象生动者，故目之曰能格尔。"

31. 立意

立意特指作画之前的题意，意在笔先，要表达什么，说明什么，主张什么。这几个内容都与作画的"立意"相关。张彦远说："夫象物必在于形似，形似须全其骨气，骨气形似，皆本于立意而似乎用笔。"

32. 一笔画

北宋郭若虚的《图画见闻志·论用笔得失》有"陆探微能为一笔画，无适一篇之文，一物之像，而能一笔可就也，乃是自始及终，笔有朝揖，连绵相属，气脉不断"之说。说的是用笔作画气息不断，而非是指造型用笔相连不断之义。

33. 勾勒

"勾勒"是中国画技法的名称之一，特指用线条勾描画出物象轮廓，也有"双钩、双勾"之称谓。用笔顺势为"勾"，用笔逆势为"勒"。

34. 不似之似

初见于明代沈颢《画麈》："似而不似，不似而似。"清代石涛题诗："名山许游未许

画，画必似之山必怪，变幻神奇懵懂间，不似似之当下拜。"齐白石："作画妙在似与不似之间，太似为媚俗，不似为欺世。"黄宾虹有"绝似物象者与绝不似物象者，皆欺世盗名之画，惟绝似又绝不似于物象者，此乃真画"。这些说法都强调了一个道理：作画要有对象的神态及性情，不能仅仅停留于形似。

35. 南北宗

明代董其昌《画禅室随笔》卷二有"禅家有南北二宗，唐时始分；画之南北二宗，亦唐时分也，但其人非南北耳。北宗则李思训父子着色山水，流传而为宋之赵幹、赵伯驹、（赵）伯骕，以至马（远）、夏（圭）辈；南宗则王摩诘（维）始用渲淡，一变钩斫之法，其传为张璪、荆（浩）、关（仝）、董（源）、巨（然）、郭忠恕、米家父子（芾、友仁），以至元之四大家（黄公望、吴镇、倪瓒、王蒙），亦如六祖（即慧能）之后，有马驹(马祖道一)、云门、临济，儿孙之盛，而北宗（神秀为代表）微矣。要之，摩诘所谓云峰石迹，迥出天机，笔意纵横，参乎造化者。东坡赞吴道子、王维画壁，亦云：'吾于（王）维也，无间然'知言哉"。

自董其昌的南北宗论划分山水画家为南北两个派系起，就开始有了崇"南"贬"北"之意，其不仅仅局限于山水画之中的讨论和划分，还扩展到了人物画、花鸟画等多方面，以及文人画和匠人画出现品格高和低之分化。

董其昌又有"文人之画，自王右丞（维）始。其后董源、巨然、李成、范宽为嫡子……若马夏及李唐、刘松年，又是大李将军之派，非吾曹当学也"。

36. 指画

中国画技法名。也称"指头画"，指用手指、指甲、手掌蘸墨或色在纸绢上作画的形式。清代方薰《山静居论画》："指头画，起于张璪。璪作画或用退笔，或以手摸绢素而成。"

37. 四君子

中国花鸟画专门术语。指梅、兰、竹、菊四种花草的称谓，也称"四君子"。

38. 三友

中国花鸟画专门术语。指松、竹、梅的称谓，也称"岁寒三友"。

39. 博古画

一种摹写古代器物形状的绘画，属中国画杂画范围，杂画的一种。北宋徽宗命王黼等编绘宣和殿所藏古彝器，成《宣和博古图》三十卷，所绘图泛称博古、博古画。后人也有将瓷、铜、玉、石等各种古器物及添加花卉、果品作为点缀而完成画幅的。从清代到民国年间，博古画非常盛行。

40. 疏密二体

指中国画因疏、密形式而称谓的两种画体。"疏体"，减（少笔触）笔一类画法而成的画体，用笔简练概括，有笔不周而意周之意。"密体"，与"疏体"对应，指工整细致一类画法而成的画体。北宋韩拙《山水纯全集》有"用笔有简易而意全者，有巧密而精细者"之说。

41. 八面出锋

中国书画技法的专门术语。八面，形容多个出锋入笔的方向和角度。八面出锋，意指丰富多样的出锋入笔方式，可以归类到笔法这个范畴，同时可以引申到入笔和出笔这一用笔细节上。

42. 笔笔生发

凡用笔，首要得其势，有势可并具气韵，

笔势由用笔中决出。千万笔要如一笔写成，笔气相连，一笔生万笔，气韵连贯，笔笔生发，笔笔相连写就形势，可得笔笔生发之大要。

43. 画眼

画眼是一切具有指示性意义的人文形象，是画的点睛之笔，是引观者读取画意和领悟绘画精神的艺术形象。

如人们熟悉有人文意识的花、鸟，其画意易于显出。而野花闲草本身虽入画传神，但若没有可识的画眼形象，就如兵阵中虽有兵士但缺将帅无主一样，要传达画意似乎又难了许多。唯有画眼，才可以写出画意。

44. 中锋用笔

中国书画的专门术语。指在行笔过程中，笔锋与纸面始终保持垂直角度运行，这种行笔方式，得一"中正"之墨迹形象，所产生的墨迹效果中正、厚实、端正。而也有特例者，凡能达到笔迹效果中正、厚实、端正，亦均可称为中锋用笔。因有侧卧笔锋之使能者，能使侧卧笔写出中正厚实、头尾等同一致粗细的笔迹效果。

45. 侧锋用笔

中国书画的专门术语。是与中锋相对应的笔法，指在行笔过程中，笔锋处于线条笔迹的一侧，与纸面保持非垂直、成倾斜的角度运行，这种行笔方式，所产生的墨迹效果给人活泼、生动、飘逸的感受。

46. 藏锋露锋

中国书画的专门术语。藏锋是指在笔画起笔收笔时，不使笔锋露出来的用笔方法。露锋与藏锋笔法却正好相反，是指在笔画起笔收笔时，笔锋露出来的用笔方法。这种藏锋、露锋笔法，为中国书画多使用的用笔方法。

47. 转笔折锋

中国书画的专门术语。转笔即转锋，就是在行笔到应转之处，略为停顿，顺势转笔折锋的用笔之法。

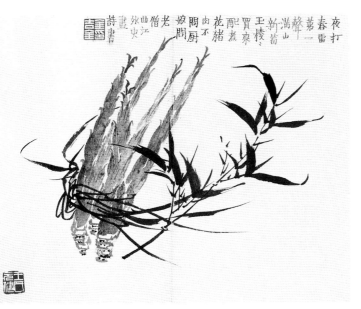

清　金农　花果册　24 cm×30 cm

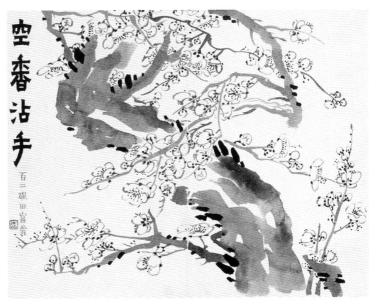

清　金农　墨梅图册　28.5 cm×33 cm

学习中国画的画法，从现在较成熟的教学体系来看，向传统学习，学习画法、笔法、墨法及笔墨造型，几乎是当前艺术院校中国画教学的必修课程，并以临摹学习为主。本画法课程也遵循此教学规律，在学习完笔墨与造型、笔墨与法理、概念与术语这些法理后，就进入画法这一核心内容。画法的学习，就是画法与造型、顺势造型这些关于笔墨内容的训练。画法的训练不是抽空造型而独立的形式，是在造型的过程中体现其笔法规律和笔墨品质的。画法训练与画法教程体系的内容，先后按竹、兰、梅、牡丹、芙蓉、茶花、荷花、紫藤、石头、禽鸟、蔬果、鱼虾蟹、昆虫等内容进行课程教学，此外加上一课为图式，其作用在于：把所学"画法"课程的内容集中应用于图式课中，每一学习环节、每个教学内容的目的侧重点均不一样，却相互有关联，共同构成了"花鸟画写意画法"的整套系统教程。此教学内容重在揭示画法与造型规律，以及画法与笔墨构建形象的规律，以求学习者能举一反三，变通运用。

整个画法课程的学习约七节大课，并分化为几十个小点进行学习，每一个小点相当于具体一节课，总学时为1600。这学时的约定，是指学习成效得以保障的学习时间，实际上，无师自修又另需更多的时间。

竹、兰、梅画法

一、课程介绍

画法学习的第一课内容为"竹、兰、梅画法"，竹、兰、梅三个训练对象，可以说是三个独立的绘画题材，也是三个训练内容和元素，它们之间在教学上有先后之别但又相互关联。

其中，在"画竹子法"的训练中，可学习中国画的布局、经营、笔法、笔势、造型等，可训练从形到笔法，从笔法到笔势的学习应用；"画兰花法"的训练目的主要是学习长曲线在用笔体现笔势过程中的提、按、顺、逆及中锋、侧锋的造型方式；"画梅花法"重在学习中国画的布局、布势和造型。故专设一课为"竹、兰、梅画法"，以别于其他课程。

二、课程学时

9周×20学时/周=180学时

三、教学目的

1. 了解中国画最基本的用笔造型的法则和规律，以及线性造型的规律和笔法造型的书写意趣。

2. 把控用笔表达笔墨形态的能力，学习置陈布势、布局的起承转合的原理与规律，掌握笔路和走势、顺势造型、顺势布局的核心画理。

3. 掌握竹、兰、梅画法的基本笔法、墨法、笔路、笔势并体现出竹、兰、梅的艺术形象。

4. 学习花鸟画造型的程式化画法和作画步骤，学习造型变通之法。

四、教学要点

1. 把握笔法与顺势造型的规律，把握笔墨程式化的造型方式。

2. 在塑造形象中运用顺、逆、提、按、顿及中锋、侧锋这些用笔并体悟笔法和画法。

3. 顺势造型，求势还得造型，并创作出艺术形象。

五、教学难点

1. 对笔法的自如运用及布局、布势的随机变化。

2. 把握作画过程中的笔路和走势，顺势布局、顺势造型。

六、作业要求

1. 按课程教学范例做相应的练习，要求体会笔法的运用和顺势造型的规律，以笔墨表达并塑造形象。

2. 在笔法训练中，把握笔法中的顺锋、逆锋、中锋、侧锋，提、按、顿、挫这些基本的用笔方式，并综合连贯起来运用。

3. 保证教程规定的最基本课时量的训练。

七、教材与参考书目

1. 各种优秀竹谱、兰谱、梅谱以及优秀画作。

2. 《芥子园画传》人民美术出版社出版。

3. 《中国历代绘画精品集·梅兰竹菊》天津杨柳青画社出版。

4. 《中国历代花鸟画经典》江苏美术出版社出版。

5. 《中国历代花鸟画谱》三秦出版社出版。

6. 《中国历代梅兰竹菊画谱》三秦出版社出版。

7. 《北京画院秘藏·齐白石精品集·梅兰竹菊松卷》广西美术出版社出版。

8. 《中国历代画家佳作品鉴·赵之谦》浙江摄影出版社出版。

9. 《中国画大师经典系列丛书·陈淳》中国书店出版社出版。

10. 《中国画大师经典系列丛书·郑板桥》中国书店出版社出版。

第一讲　画竹子法

作为花鸟画写意画法教程，画竹子，是学习花鸟画写意画法导入的最直接的学习方式，因其线条的单纯性，切入主题形象犹如学习书法那样，在落笔、运笔、收笔的每一环节，均要求有用笔方式，而且对于形成竹子的每一条线条的作用都能马上显现出来。故教程的第一法称"画竹子法"。在具体的造型中，既要讲究用笔顺势，还得讲究造出竹子的艺术形象。

一、竹干用笔与造型

画竹干侧锋顿笔入手，单个竹节收笔时往左上挑笔。在起笔、运笔和收笔的环节中，均有用笔的痕迹形成具有审美作用的笔墨效果。

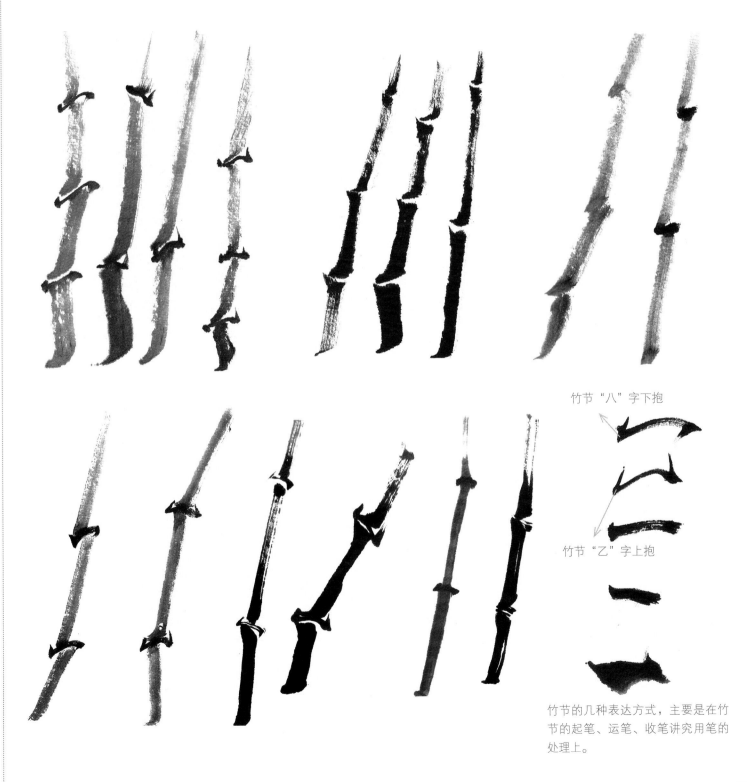

竹节"八"字下抱

竹节"乙"字上抱

竹节的几种表达方式，主要是在竹节的起笔、运笔、收笔讲究用笔的处理上。

二、竹叶形象与画法

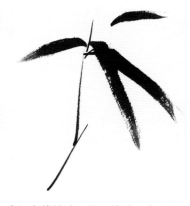

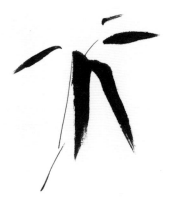

竹叶以三笔画成"个"字。有中锋、侧锋的用笔。

在"个"字的基础上加一笔成"介"字。

两个"个"字叠加形成意象的"分"字形象，其本质上以两个单元符号来叠加形成多姿的竹的形象。

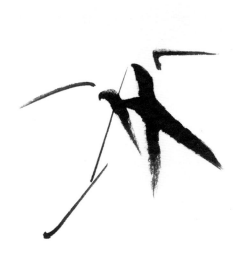

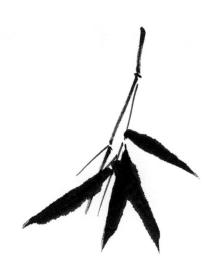

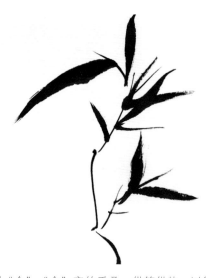

五笔惊鸦，此形象也有落雁之说。

四笔鱼尾相交，其要点是两个"个"字的叠加后之形像与两条鱼尾相交之形，每一笔形的大小应避免雷同。

倒"个""介"字的重叠，借笔借势，以笔路引导笔势，顺势而为。

三、竹叶造型与布局、布势

范例一：单个鱼尾符号的叠加

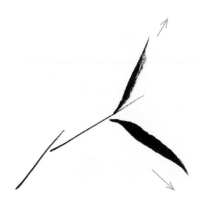

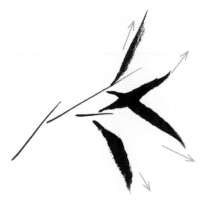

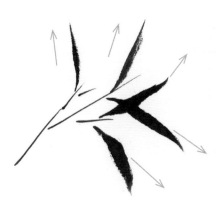

两笔形成鱼尾，布势引向画面的右部上下。（详见箭头方向）

两个鱼尾相交重叠，加强其势，使竹叶形象丰富起来。（详见箭头方向）

添加一笔把势引开。（详见箭头方向）

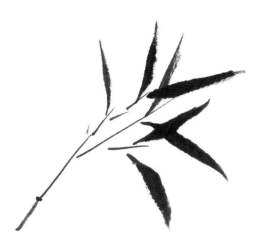

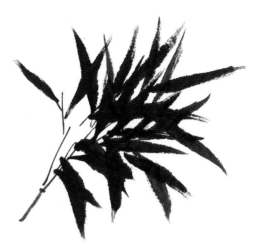

在前一个竹叶形象基础上，再用一个鱼尾重叠。此法以元代画家倪瓒为代表。

因此，不断地将单个竹叶符号形象叠加，其目的就是为了使画面更加丰富。

范例二：一个单元符号叠加添笔的塑造形象方式

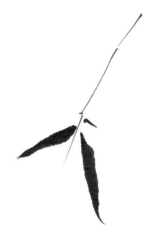

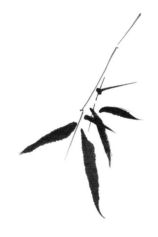

三笔竹叶形成一个"个"字，类似竹叶鱼尾法。

在前一步骤完成的形象中，再复加一个"个"字，相交时要避免单元符号的平行雷同。

添加笔画（叶），借势相交复加，使其形象更加丰富多彩。

复加要点在于借势和叠加时能见到竹叶的基本形，这个基本形就是我们常说的"个""介""分"字的竹叶形象。

竹叶基本形的复加，主要注意点在于笔画复加不可乱形。

整体形象的丰富在于复加，复加要点是竹子的借势，并形成艺术形象。

四、竹子的画法与步骤分析

范例一：《青云在天》

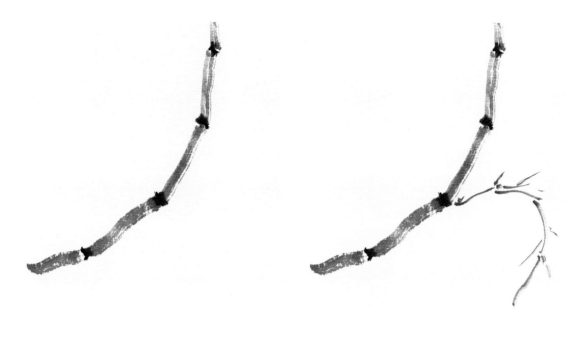

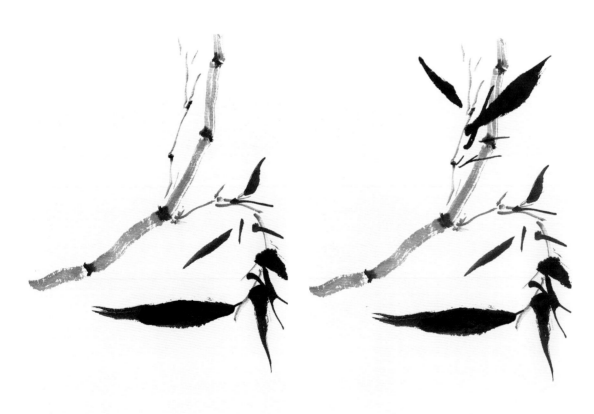

步骤一：起首画竹干引势布局，把主势的走向画出。此也是花鸟画"折枝法"的起手常法。

步骤二：添加一细竹枝，使其势向下，形成上下铺张之势，也起到牵引主势的作用，使画面走势平衡。

步骤三：在顺势的基础上，在竹枝上添加竹叶，然后顺着主势再加一细竹枝，增强主势的力量。其要点是顺势造型，顺势还得造型。

步骤四：主势的强化可以用添加的竹叶来帮助。上扬的"个"字竹叶，很好地帮助了主势。

步骤五：在画作主要部分完成后，可添加一些竹干来加强主势，使其形象饱满生动。题款也是顺势题字完成的。

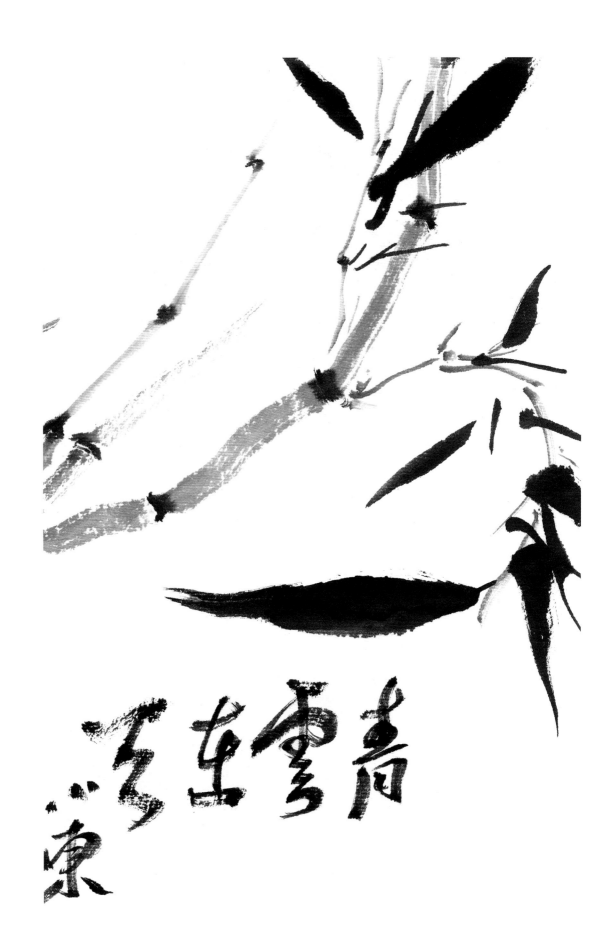

范例二：《积翠》

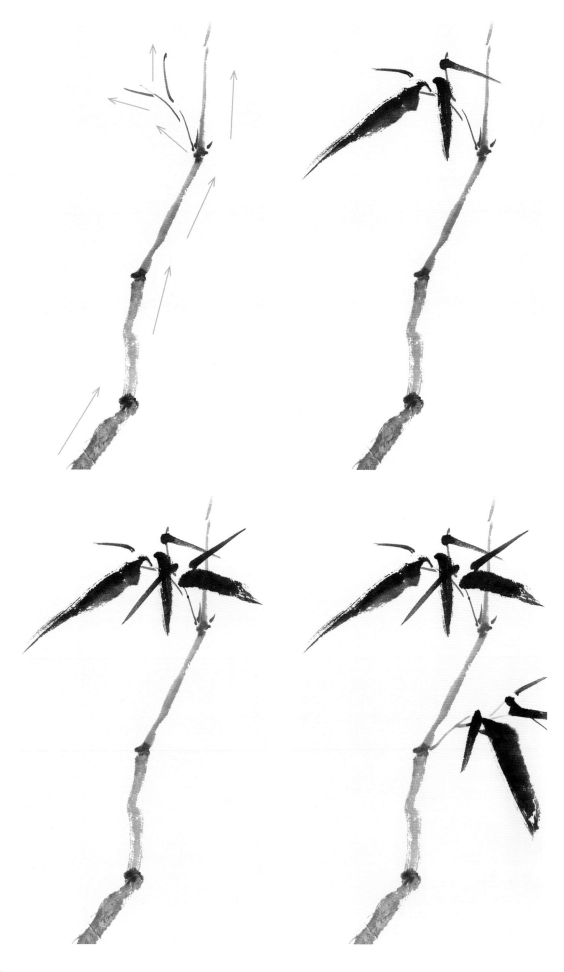

步骤一：画竹先画竹干，其要点在于以竹干、枝引势布局。（详见箭头）

步骤二：顺势造型。添加竹叶，此竹叶为一个"介"字形象。

步骤三：在前一步骤基础上，添加一个"个"字的竹叶，增加其丰富性。

步骤四：添加另一细竹枝，使其引势向右，形成左右铺张之势。在此基础上添加另一个"分"字的竹叶形象。

步骤五：随着画面的丰富，另添加一根竹干。

步骤六：顺着竖势题款盖印，以此强化画面的主势，也是画作完成的最后一步。所谓的"起、承、转、合"的作画四步要求至此完成。

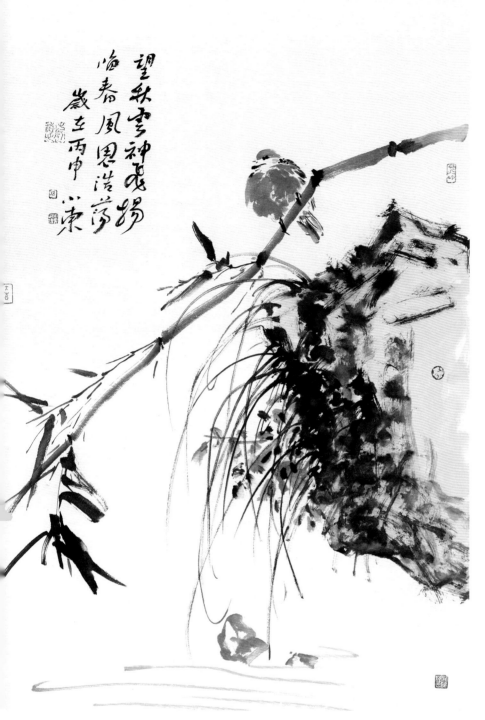

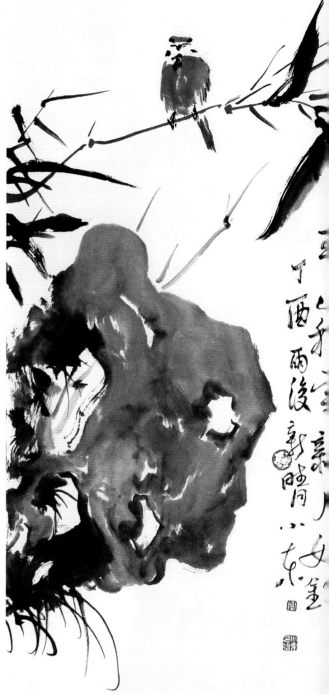

临春风　100 cm×69 cm　伍小东　2016 年　　　　　　　　　春山积雪新月如钩　70 cm×34 cm　伍小东　2017 年

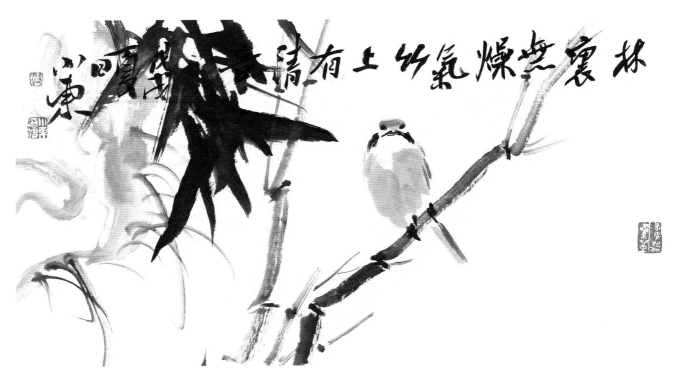

竹上有清音　23 cm×46 cm　伍小东　2018 年

竹影清新　46 cm×49 cm　伍小东　2018 年

第二讲　画兰花法

在画兰叶过程中，用笔提、按、转、折还得体现出兰叶的基本形象，在用笔引势作画线条的要点还得归于"兰"。线条的交叉，以及画兰的破、立，对应着画兰的画诀"交凤眼""破凤眼"等，线条的长短、曲直相互交替交叉，丰富多变，是训练线条表现的极好手段，也是中国花鸟画经典教学法中的重要内容。

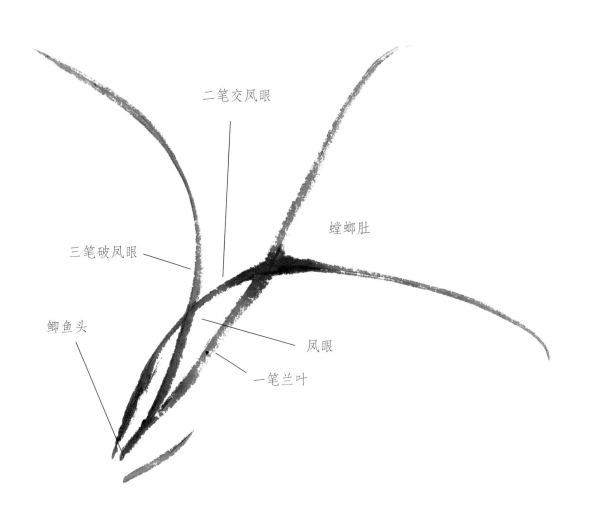

二笔交凤眼

螳螂肚

三笔破凤眼

凤眼

鲫鱼头

一笔兰叶

一、画兰叶的用笔及画法

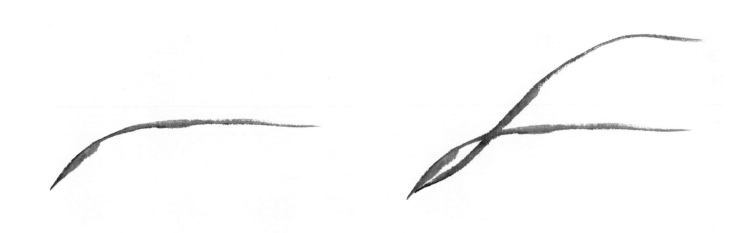

起首第一笔布势，由左向右，可使用中锋，也可拖笔运行，要有书法所说的"横如千里阵云"之势。

二笔交凤眼，这是最经典的二笔互交凤眼式画兰叶法。

三笔破凤眼，这是画兰叶最经典的三笔法式。

第四笔调整，是为了使兰草形象丰富饱满起来。

添加几笔短兰叶，破掉只有单一的长线条兰叶，使画面线条有长短的节奏。

画兰叶的要点就是破和立，复加的任何一笔都要求体现在破原来的形象上，任何一条线都不能有平行、长短相同的感觉，使其创立出新的艺术形象。

二、兰花的组合画法

兰花是对整株兰草及花的称谓。花的部分，即我们所称的"花朵"。兰花的画法与竹叶的画法可相互借鉴，花瓣的伸展及回抱均体现出布势的走向，在绘画过程中，这是要注意的关键。强化花瓣的走势，使其易于与兰叶相呼应成一体。为强调训练的布势和用笔的教学内容，此处教学内容不列出双勾用笔造型的范例和讲解。

兰花点心式：点要讲究书法用笔，犹如高山坠石，相互有回抱之势。

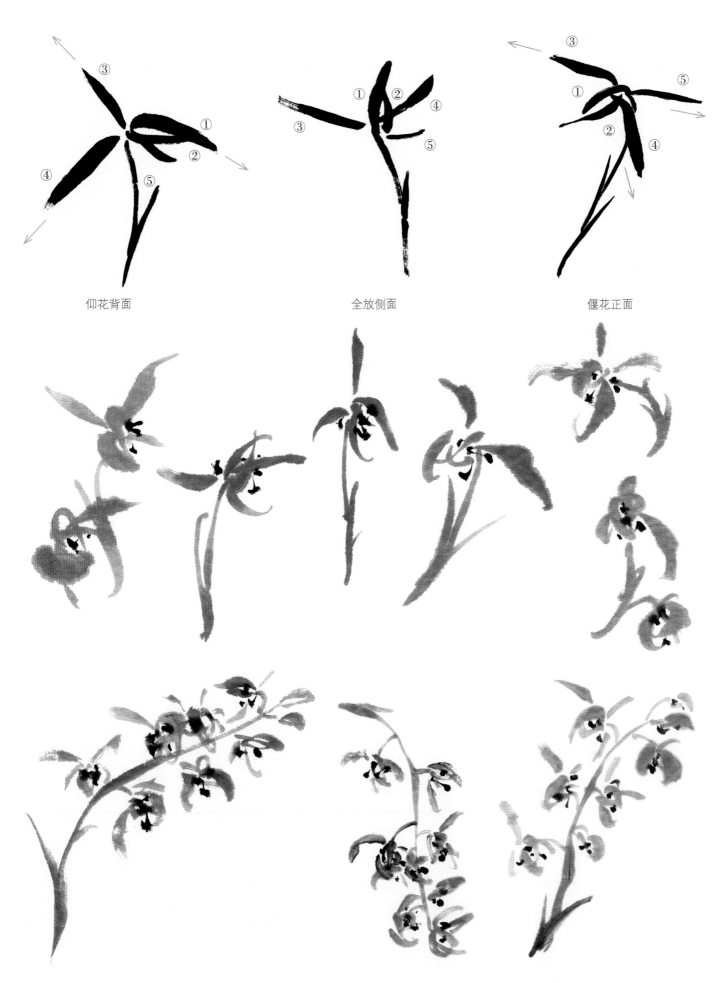

仰花背面

全放侧面

偃花正面

花与茎的组合，画时注意花瓣要有回抱花茎之势。

三、兰花的画法与步骤分析

画兰花，通常有两种方式，其一为先画兰花后画兰叶；其二为先画兰叶后加兰花。

范例一：

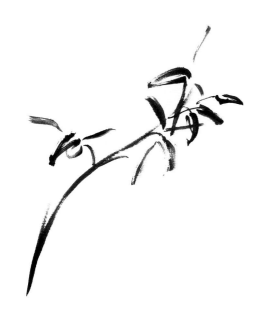

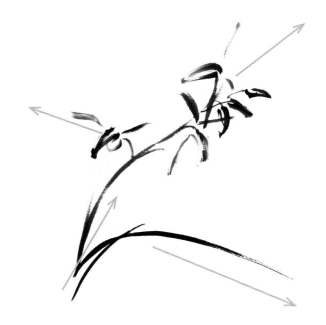

步骤一：先画兰花定主体。

步骤二：待兰花完成后，添加兰叶，完成兰叶与兰花的组合。

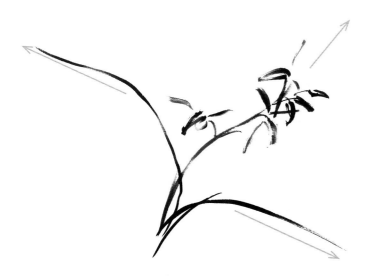

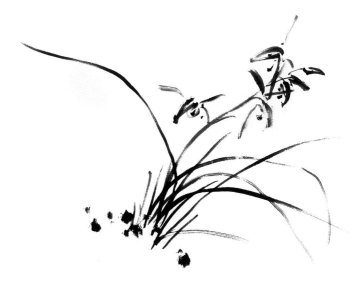

步骤三：在前一步骤的基础上，加上向左上方的兰叶，把势由右向左铺开。

步骤四：为使画面兰花形象显得婀娜多姿，继续丰富调整画面，添加若干长短线性的兰叶，形成长短、曲直、刚柔的对比，同时也加强了兰叶的走势，使其布局、布势及画面形象达到立意要求，以至完成作品。

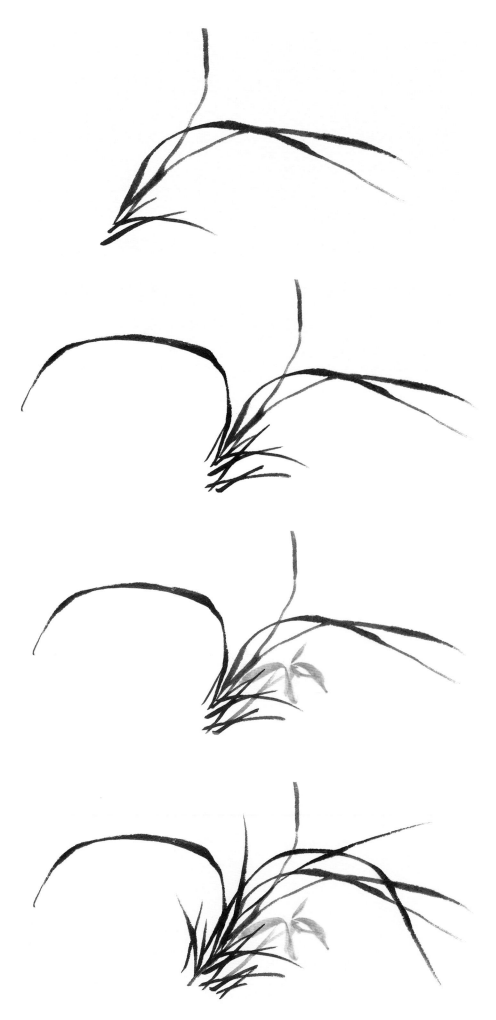

范例二：《兰有清香宜幽谷》

步骤一：先画兰叶定出主势，注意兰叶的长短穿插和线条的引势走向。

步骤二：在主势由左向右展开的兰叶基础上，添加一片由右往左的兰叶，把原主势转分往左，使画面左右平衡。

步骤三：添画一朵兰花。注意画出的兰花花瓣要顺应兰叶之势，并形成左右顾盼之态。

步骤四：调整，添加长短兰叶，使画面更丰富。

步骤五：基本画好兰叶与兰花后，添上一石头，把画境表现出来。这里需指出的是，作画无定法，也可先画石头再画兰花，这只是作画的步骤程序而已，但布势创造艺术形象才是画的经营之要求。

步骤六：依画横向展开之势，题上画款完成作品。

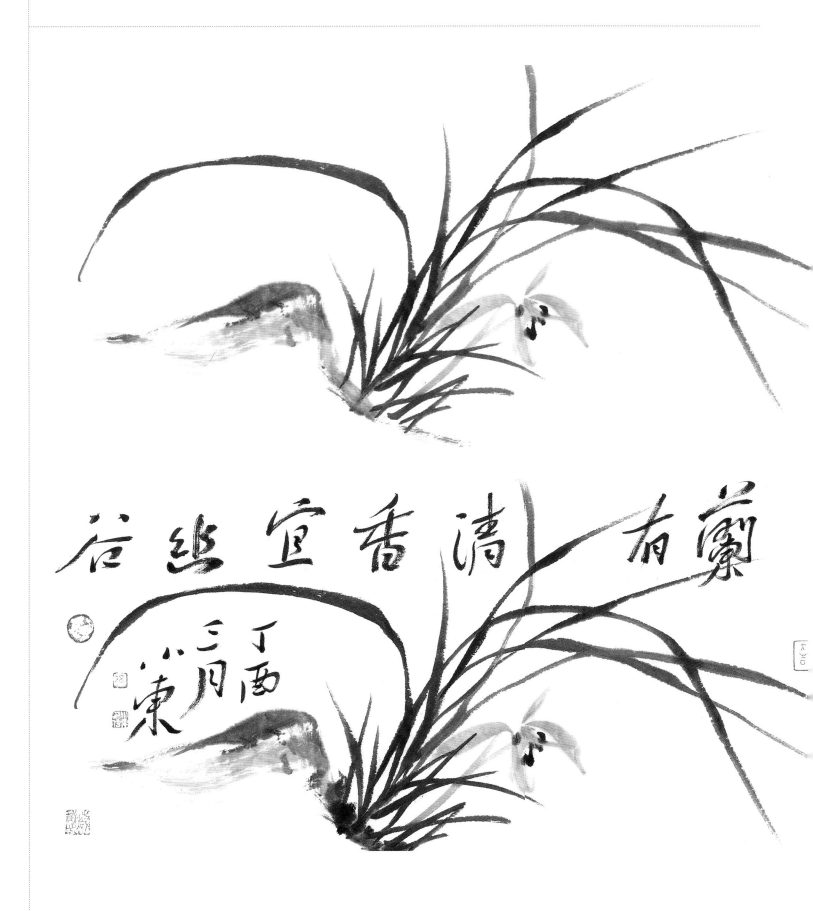

蘭有清香宜些谷

丁酉三月 東

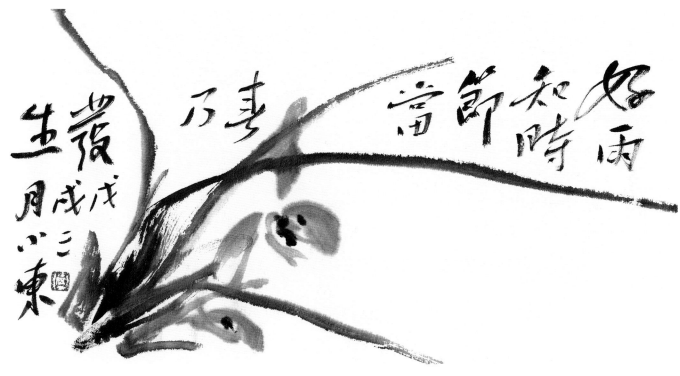

好雨知时节 当春乃发生　18 cm×35 cm　伍小东　2018 年

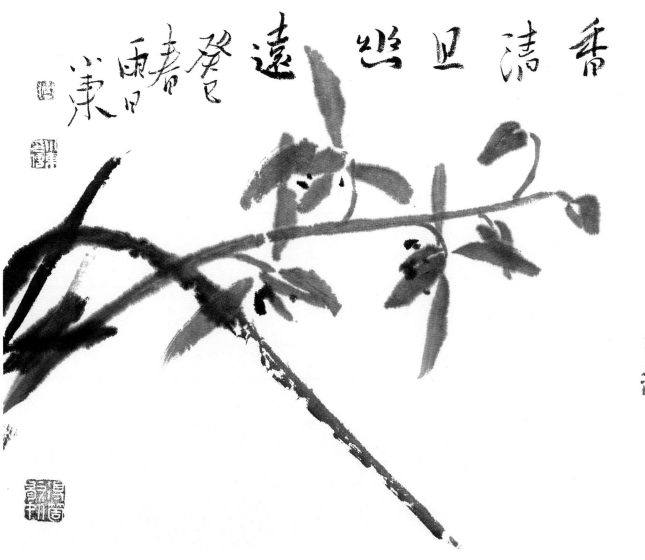

香清且幽远　27 cm×34 cm　伍小东　2013 年

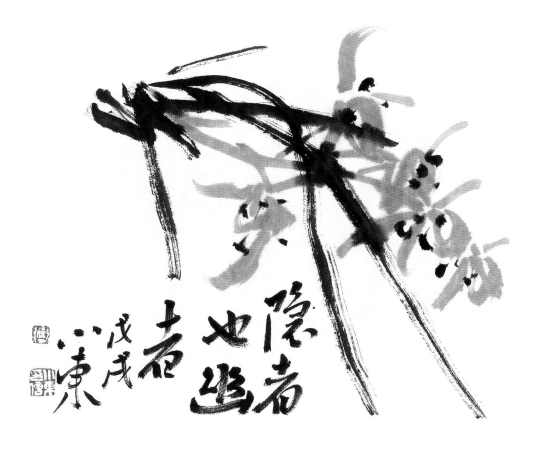

隐者也幽者　22 cm×32 cm　伍小东　2018年

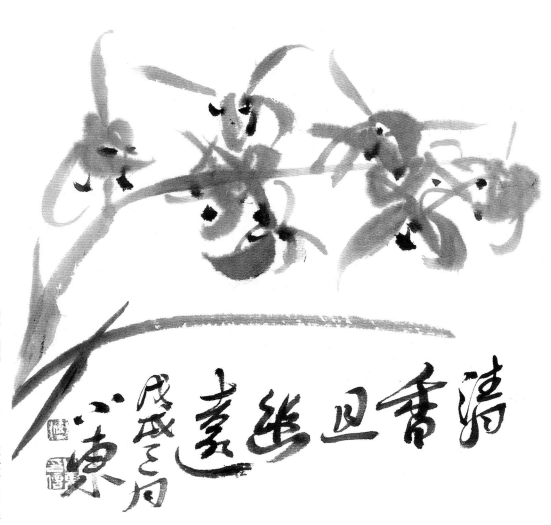

清香且幽远　34 cm×34 cm　伍小东　2018年

第三讲　画梅花法

梅花，是中国花鸟画的重要形象，是中国文人喜爱的题材之一，同时也是花鸟画写意画法训练的重要内容。"画梅花法"的训练，能训练学习者在运笔顺势过程的造型能力，这也是常识的顺势还得造型、还得造出艺术之形象，是非常有效的训练手段，是学习写意花鸟画必须学习的内容。

一、梅花枝干与梅花画法

（一）常见梅花枝干的表现手法与方式

画梅花枝干，最有代表性的画法是老干出嫩枝法，故有"女"字、"鹿角"的出枝画诀，其旨在于使枝干具有变化和层次。出枝要避免平行雷同，尤其是"十"字、"井"字、"之"字等形状的枝干排列方式。凡出枝"鹿角""女"字皆指其大概的象形，在具体枝干造型中，都是为了破掉平行，使枝干不至于呆板。

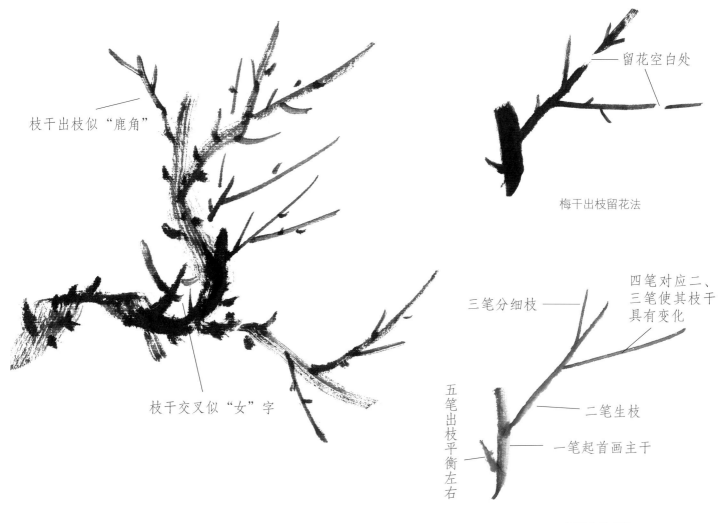

枝干出枝似"鹿角"

枝干交叉似"女"字

留花空白处

梅干出枝留花法

四笔对应二、三笔使其枝干具有变化

三笔分细枝

五笔出枝平衡左右

二笔生枝

一笔起首画主干

梅干生枝画法

56

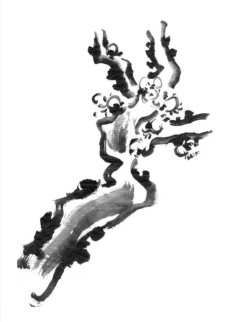

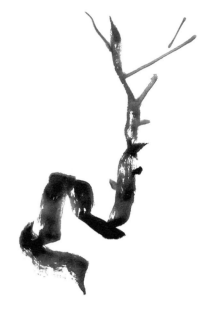

以干笔皴擦出梅干的主势，顺主势以双勾法画出梅树主干及树枝。

先以颜色按梅树枝干走势擦、涂、刷，画出梅干的走势，然后按树形勾画梅树主干及树枝。

单笔写梅枝干法，此处注意用线的长短、曲直对比，尤其需注意用折笔，这样在用笔造型上，能体现出用笔的意趣和变化。

以双勾线画法画出梅树枝干。

以笔双勾写梅树枝干法，要点在于线的勾、擦并用画出梅干。

依照梅树枝干的结构及凹凸来塑造其形象，主势与转势是写枝干的技术要点。

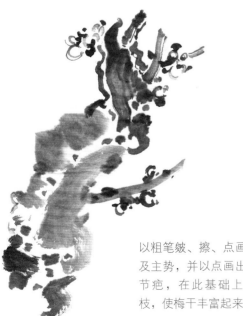

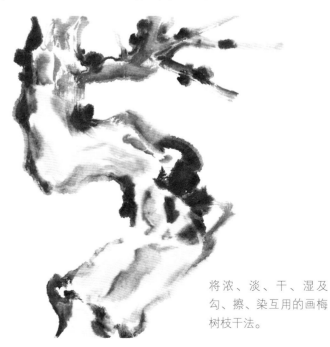

以粗笔皴、擦、点画出梅干及主势，并以点画出梅干的节疤，在此基础上添加梅枝，使梅干丰富起来。

将浓、淡、干、湿及勾、擦、染互用的画梅树枝干法。

（二）梅花的不同形象

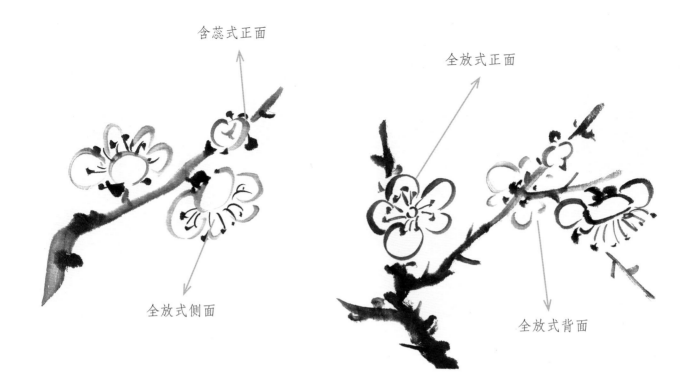

含蕊式正面

全放式正面

全放式侧面

全放式背面

（三）梅花与枝干的避让

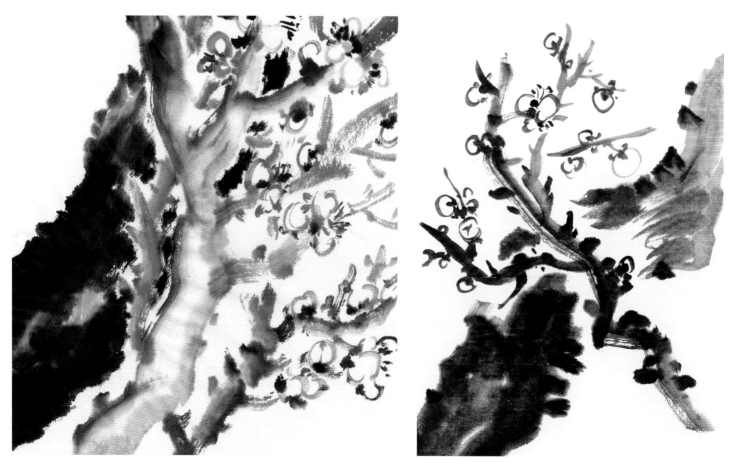

要表达出花与枝的空间关系，也就是我们常说的前后关系，要点在于以留白的处理方式来表达。我们常说的避让，是造型的需要、画面的需要，更是艺术要求的需要。避让留白，是作画的主动态势，要体现出齐而不齐，不可如刀削式的平整。

二、梅花的画法与步骤分析

范例一：布势

步骤一：起笔出枝定大势，并注意枝干的留白，以便
添加梅花。

步骤二：以双勾法添加梅花，并根据画面需求穿插枝
干，使其势铺张开来，这样有利于布局造型。

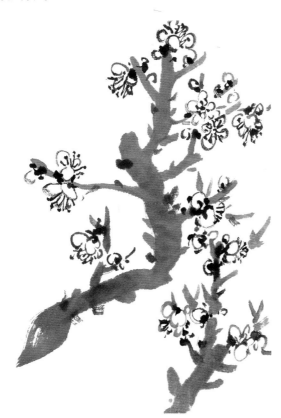

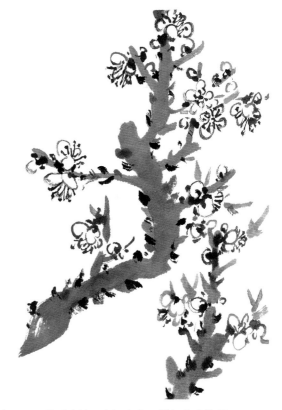

步骤三：用浓墨添加花柄、花蕊和点缀花蒂，使梅花区分
出正、侧、背面；调整画面，在右下角添加一小枝，并添
加花朵以丰富画面，以此强化画面之间的呼应关系。

步骤四：最后在枝干上打点苔，增加艺术效果。

范例二：花与枝的搭配

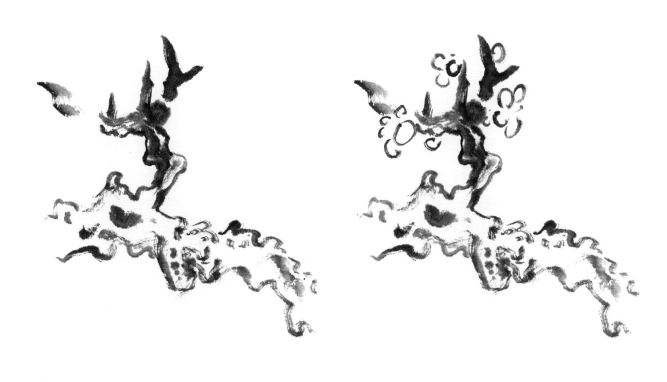

步骤一：以双勾法勾写出苍老的梅干，梅干用笔点、线结合，使之形成对比。

步骤二：以双勾法勾写出梅花，勾梅花时须注意花开的方向，这是以花取势呼应的关键。

范例二：花与枝的搭配

步骤三：用点法画出花蒂和枝干上的苔点，用干笔短线画出花蕊。

步骤四：待墨迹近干，调花青色在梅树的枝干处复勾，以衬托出所画的梅花、枝干。

范例三：

步骤一：起笔画枝定大势，注意枝干上的留白，以便添加梅花。

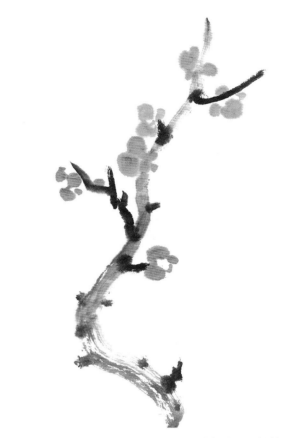

步骤二：在枝干基本完成后，用朱砂色以点垛法画出梅花。

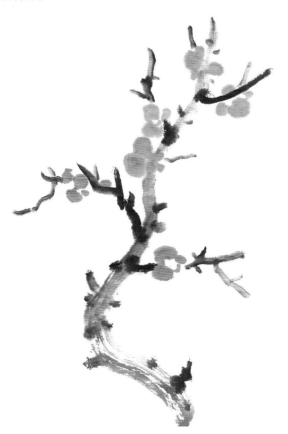

范例三：

步骤三：在前一步骤的基础上，添加短枝，使枝干呈前后左右之分和相互顾盼之态。

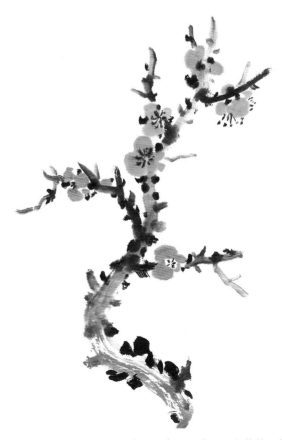

步骤四：为把梅花的特征表现出来，用浓黑画出花蒂、花蕊，并在枝干上打点苔以示苍老，丰富枝干的形象。

范例四：《清香在枝头》

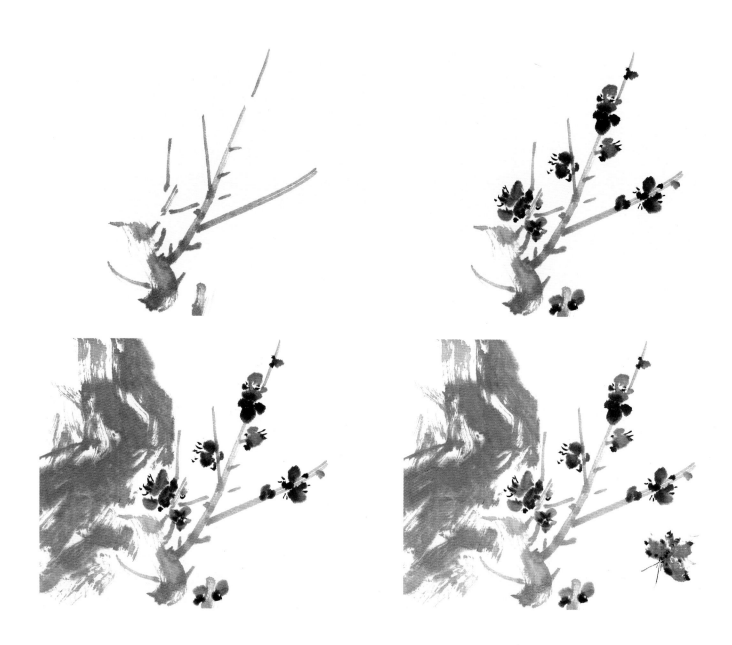

步骤一：起笔出枝定大势，注意留白，以便添加梅花。

步骤二：用墨点画梅花，根据所画梅花的姿态和朝向，画出梅花的花蕊。

步骤三：在画面的左边添加石头，或者可以理解为峭壁，注意石头与梅花之间的避让和留白，使花与石头有前后的空间感。

步骤四：添加蝴蝶，点出画意。

步骤五：题款和盖印，完成作品的创作。

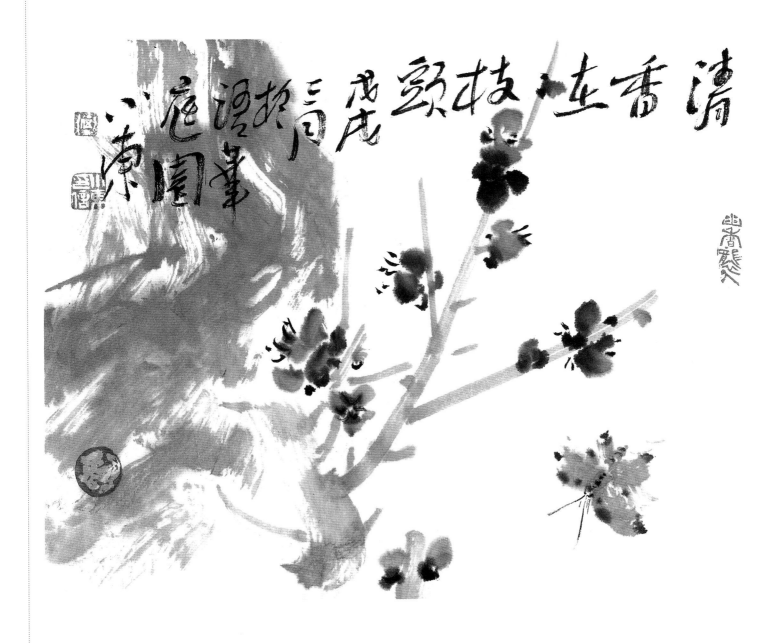

清香但在枝頭鬧巋巘揭渭庭凍園筆

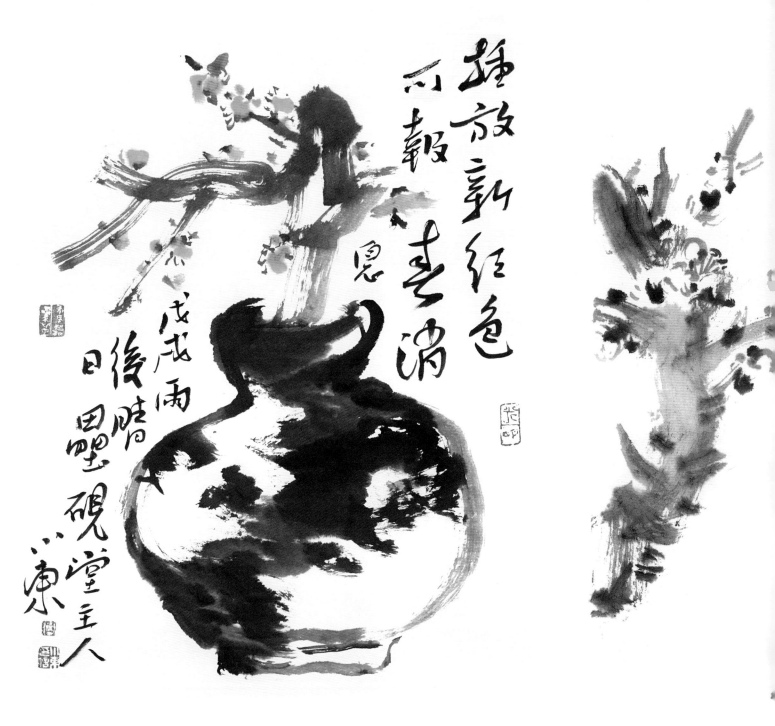

（左）报春图　65 cm×46 cm　伍小东　2018 年

（中）空明月色落梅花　31 cm×21 cm　伍小东　2018 年

（右）月色有香　31 cm×21 cm　伍小东　2018 年

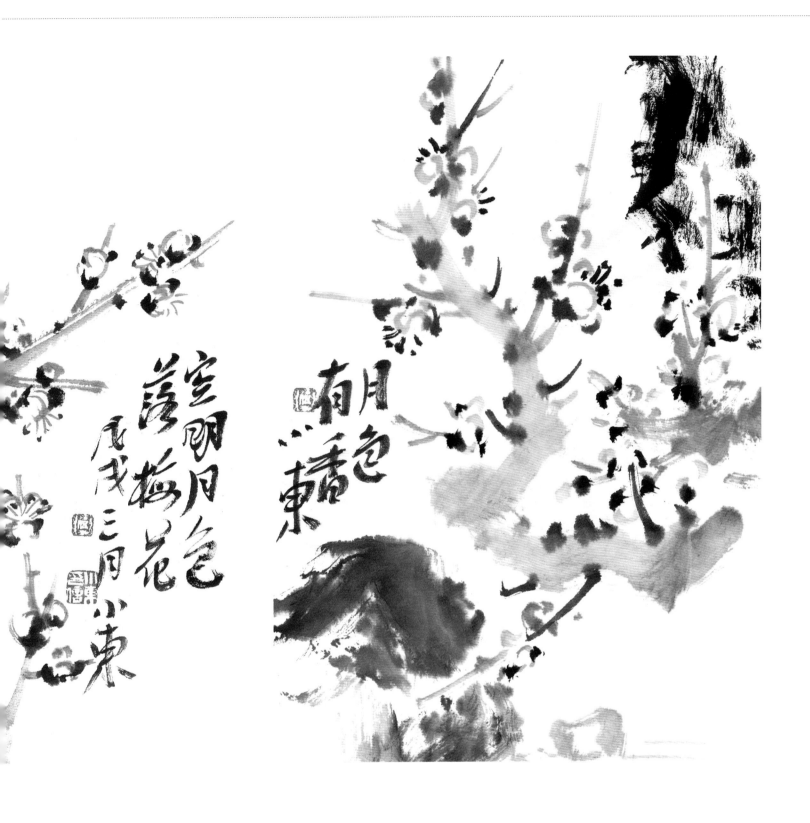

空明月色
落梅花
戊戌三月小東

月色
有暗香
東

花卉画法

一、课程介绍

　　此课程是花鸟画写意画法教程的重点，是写意画法学习不可缺少的核心内容，课程中所列出的内容各有偏重，解决的问题也不尽一样。

　　此课重在学习中国画的布局、布势、左右伸张方式。此课内容分为画牡丹法、画芙蓉法、画茶花法、画荷花法、画紫藤法五个训练内容，重在把握笔路的走势及因笔势而造型的作画程式，并做到掌握规律举一反三，悟通万法归于一法的基本之法。

二、课程学时

20周×20学时/周=400学时

三、教学目的

1. 了解中国画笔墨造型方式和造型观念，强化折枝花鸟画的图式概念，融通画理，把握笔势，能在起笔布势、顺势布局中作画并塑造艺术形象。

2. 学习花卉的画法和造型方式，掌握写意画的核心画理。

四、教学要点

1. 把握作画过程中的笔路和走势，顺势布局、顺势造型。

2. 掌握起承转合在布局布势中的规律，并做到顺势造型。

3. 领会花鸟画的形式语言和意境的对应关系，了解笔墨形态及笔墨情趣。

五、教学难点

1. 中锋、侧锋、逆锋、散锋等用笔方式与所表现出来形象的艺术性。

2. 掌握花卉造型的规律，以及笔墨表现方法和花鸟画图式的自觉应用。

3. 顺势布局和经营意象。

六、作业要求

1. 按课程教学范例做相应的绘画练习，要求体现笔法的运用及顺势造型。

2. 以古代经典画作为参照临摹本，训练过程重在"取法会意"，把握笔势和笔墨造型。

3. 保证最低的学习课时，这是取得学习成效的重要保证。

七、教材与参考书目

1. 各种优秀牡丹、芙蓉花、茶花、荷花、紫藤画谱以及优秀画作。

2. 齐白石、潘天寿、朱耷、汪士慎、边寿民、金农、陈淳、徐渭、陈子庄、王雪涛等名家画册。

3. 《北京画院秘藏·齐白石精品集·花卉卷》广西美术出版社出版。

4. 《中国历代花鸟画谱》三秦出版社出版。

5. 《中国历代花鸟画经典》江苏美术出版社出版。

6. 《芥子园画传》人民美术出版社出版。

7. 《中国历代画家佳作品鉴·八大山人》浙江摄影出版社出版。

8. 《中国历代画家佳作品鉴·潘天寿》浙江摄影出版社出版。

9. 《明清花鸟扇面》四川美术出版社出版。

10. 《中国画大师经典系列丛书·齐白石》中国书店出版。

11. 《陈子庄画集》四川美术出版社出版。

12. 《中国历代名家作品欣赏·陈淳》浙江摄影出版社出版。

第一讲　画牡丹法

一、牡丹的形体结构与不同形象画法

（一）牡丹的形体结构

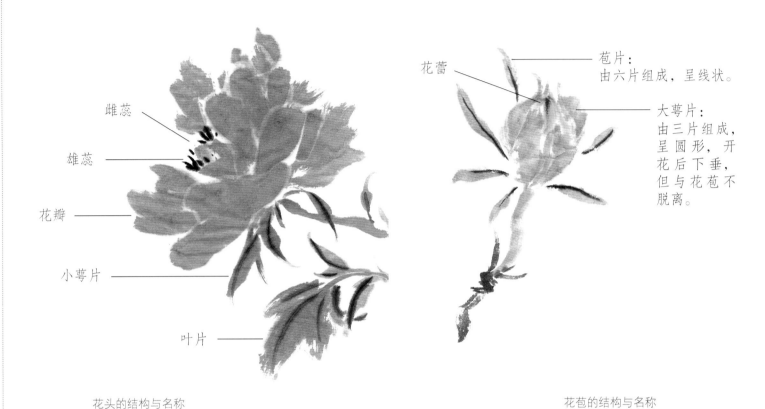

雌蕊

雄蕊

花瓣

小萼片

叶片

花头的结构与名称

花蕾

苞片：
由六片组成，呈线状。

大萼片：
由三片组成，呈圆形，开花后下垂，但与花苞不脱离。

花苞的结构与名称

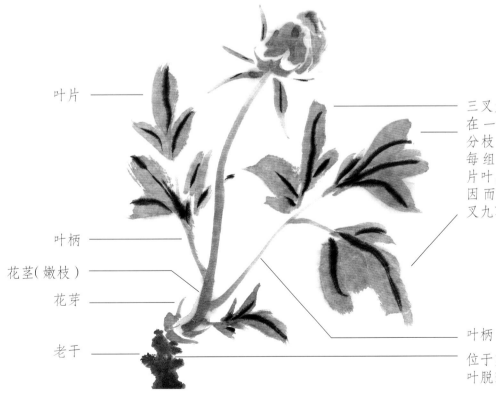

叶片

叶柄

花茎(嫩枝)

花芽

老干

三叉九顶：
在一个叶柄上，分枝生长三组叶，每组上又各有三片叶，共九片叶，因而被称为"三叉九顶"。

叶柄

位于茎与老干之间，枝叶脱落后形成疤痕。

枝干和叶子的结构与称谓

（二）牡丹的不同形象画法

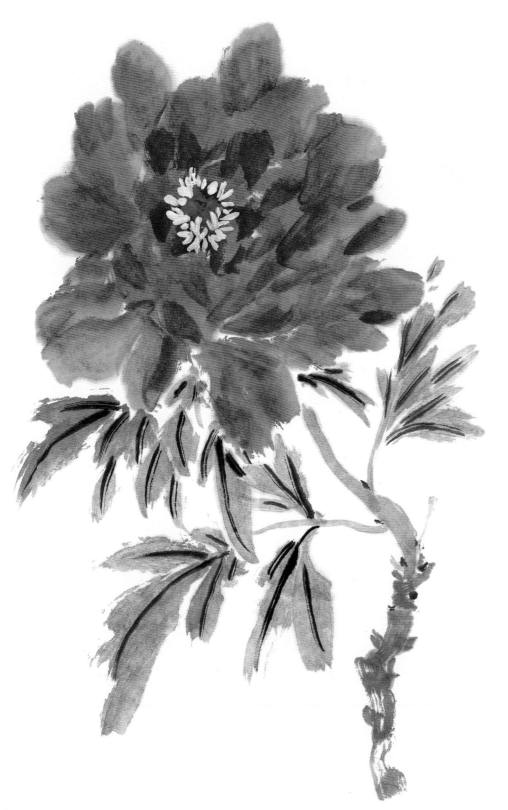

① 先用淡曙红画出牡丹花头的正面形象，再用深曙红点出花瓣之间的重色，使花头颜色更加丰富。在牡丹花头基本定出大致形状后，用花青加淡墨画出牡丹的茎和叶，画法可用中锋、侧锋或是中锋转侧锋，以求用笔变化丰富。用枯笔淡墨画出沧桑老干之态。用三青点出花芯，用藤黄加白画出花蕊，用墨画出叶脉，在枝干上点出苔点让枝干有苍老之感。

①

②

⑤

③

④

② 此形象的牡丹是用颜色叠加的一种画法，先用曙红画出花头，然后根据需要在花头上依造型用笔在上面叠加颜色，以求达到颜色厚重、用笔变化丰富的特点，并突出表现花瓣前后关系。用花青调藤黄画出牡丹的嫩叶和苞片，并用中锋画出花茎，用淡墨勾出叶脉，最后用鹅黄点出花蕊。

③ 此牡丹花头是用白色撞色所表现出来的一种画法。先用毛笔蘸曙红画出牡丹花头，在花头未干透之前，蘸白色覆加撞色，形成曙红与白色相融的效果。用汁绿色（汁绿色由花青与藤黄调出，两种颜色各占比例的多少，得出的汁绿色不尽相同，为表述方便，下文中提到的汁绿色，均由这两种颜色调出）画出嫩的花茎、花叶，最后用鹅黄画出花蕊。

④ 先用淡墨勾画出花头，等到墨干透，用赭石复勾花瓣，再用墨调色画出花茎和叶，用重墨画出粗壮老枝。最后用干笔浓墨画出叶脉。

⑤ 先用淡曙红画出前面部分的花瓣，再用浓曙红画出后面部分的花瓣，用汁绿色画出花茎和部分叶片，加入少许曙红画出其他叶片，然后用淡墨画出老干，再用淡墨加曙红勾出叶脉，最后用赭石画出花芯，用浓墨点出花蕊。

⑥

⑥ 此牡丹花头为用墨表现的画法，先用淡墨画出最前处花瓣，再用浓墨点写花芯处花瓣。枝干和叶子用浓墨画出，老干用侧锋转中锋画出，嫩枝用侧锋，叶子用焦墨勾出叶脉。

⑦

⑩

⑧

⑨

⑦　先用淡墨画牡丹花头的最前处，再用浓黑画出上半处花瓣。枝干和叶子均用侧锋画出，花茎用淡墨，老干和叶用浓黑。整个画面用墨形成强烈的浓淡对比，最后用白色点出花蕊。

⑧　用浓墨依牡丹之形画出整朵花头，注意花瓣之间留些空白，以便墨色晕开后能分出前后关系，然后加上枝干和苞片，最后用白色点出花蕊。

⑨　此牡丹花头为双勾画法，先用重墨干笔双勾画出花瓣，待墨干透后，再用淡墨调花青做复勾，使画面上有浓淡、干湿的变化。用淡墨、中锋画出花茎，在老干和嫩枝之间画出几笔横线，以示老干与花茎连接，让画面更加丰富。

⑩　此牡丹花头同样用淡墨勾出，注意花瓣须有翻转变化之感，用淡墨干笔画出老干、花茎和叶，在老干和花茎之间用重墨点出嫩芽，使画面形成浓淡对比。待花头干后用藤黄加赭石复勾，顺便染出花瓣的背面。最后用曙红点出花蕊。

二、牡丹花苞、花蕊的形象与画法

（一）牡丹花苞的画法

① ② ③

④

① 此牡丹花苞先用三青调藤黄，在笔尖蘸上胭脂，画出含苞形象的大萼片，再用胭脂点出花蕾。用花青画出苞片、花茎和叶子，花茎用笔中锋转侧锋画出，一左一右的叶子把全局的势引向四面。最后用墨画出老干，并勾出叶脉。

② 此牡丹花苞为全侧的形象，先用花青调藤黄，笔尖蘸曙红画出苞片，苞片呈舒展的势，然后继续画出花茎。最后用曙红画出含苞待放的花蕾的形象。

③ 用汁绿色从画面左下出笔画往右上的一个势，顺势画出花苞，并画出老干，随后叶子向左出笔，形成一个向左的势。

④ 此牡丹花苞为同一形象，但为不同的表现方式。左边用淡墨调花青和藤黄画出萼片，中锋转侧锋画出花茎和老干，最后用胭脂点出含苞待放的花蕾。右边则用汁绿色画出花苞的形象，苞片的叶片呈开放之势，这样利于与四周相呼应，画出花茎和老干。最后用曙红点出花蕾的颜色。

（二）牡丹花蕊的画法

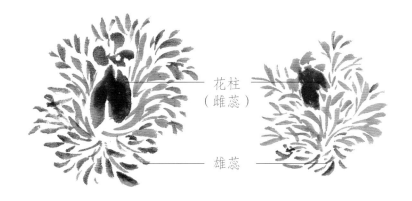

花柱
（雌蕊）

雄蕊

雄蕊 { 花药

花丝

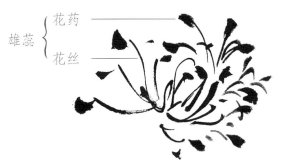

凡画牡丹花蕊，注意以花柱为中心散开即可，这是其一；其二是注意用笔或类如书写之用笔，要有回笔转锋之笔势。

三、牡丹枝叶画法与步骤

（一）枝干画法

枝干和叶片在牡丹画中尤为重要，枝干的穿插也要有多变性，在追求大势的情况下，也要讲究用笔的干湿、浓淡变化。部分枝干出现的飞白，使枝干显得苍劲有力。

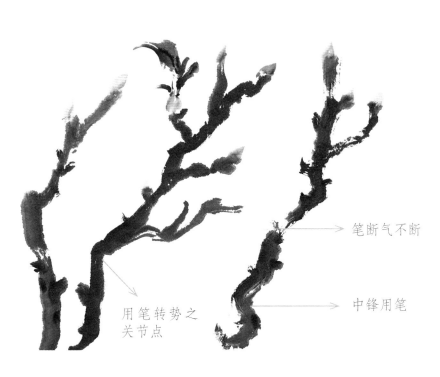

笔断气不断

中锋用笔

用笔转势之
关节点

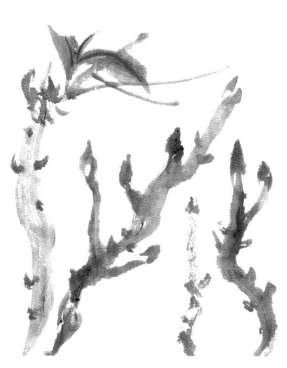

（二）叶片画法与走势

写意画的魅力不仅表现在生动的笔触和活泼的形象，还体现在滋润的色彩和温柔与刚劲的笔墨性情上，所以画叶片时要掌握用水和用色的表现技巧。起笔时色墨要饱和，从起笔到收笔，自然就形成了干湿浓淡的变化。

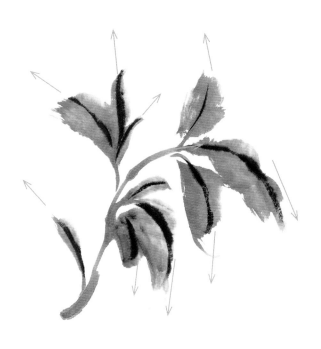

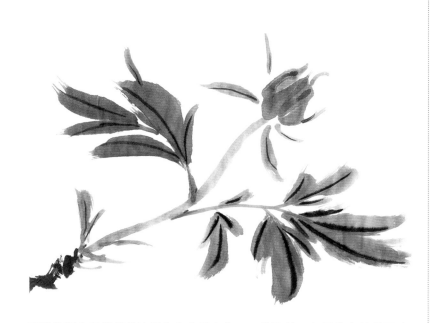

用笔蘸花青和藤黄进行调和，使颜色融合，侧锋用笔画叶子。画叶子时以三笔为一组，此处可借鉴竹叶的"个"字与"介"字点叶法来画出牡丹叶子的特点。待其七八成干时，用较重的墨勾写叶脉。

用藤黄调花青所得的汁绿色为作画主色，用笔取势，把画的走势给予确定。此走势类似传统的"如意纹"，这也是画牡丹叶片最基本的画法。

用汁绿色画牡丹叶片和叶柄，仔细分析描写叶片的规律，所谓的三叉九顶，每一叉枝所分化的叶片皆类如"个"字的造型，并且有重叠形成疏密的对比。

用汁绿色画牡丹叶片，牡丹叶片的形状有翻转、折叠之形，而塑造每一组叶片的形状，都类如"个"字和"介"字并组合成型。

四、牡丹花的画法与步骤分析

范例一：

步骤一：先用曙红画出牡丹花头，注意花瓣的浓淡变化。　步骤二：用墨调少许石青，添加牡丹枝叶。

步骤三：待叶片稍干，以浓墨勾出叶脉。　步骤四：用藤黄点出花蕊，使画面完整。

范例二：《花似人心向好处》

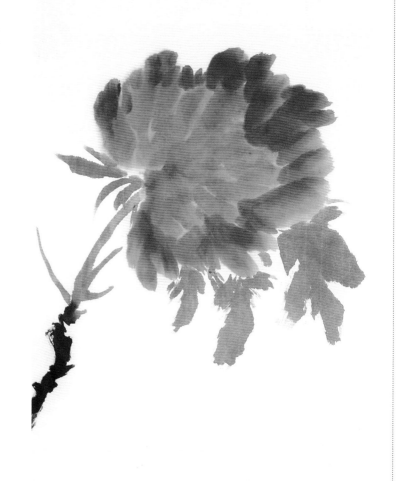

步骤一：调淡曙红色写牡丹花最前处的花瓣，以点写出花瓣的前半团块。

步骤二：调浓曙红点写牡丹花后面的花瓣，可层层叠加，使花头有层次、有体积感；随后以花青加藤黄（可加点三青）画出叶片和嫩枝；在花头和枝干、叶片定出主势和大致形状后，以笔蘸墨画牡丹的老干。

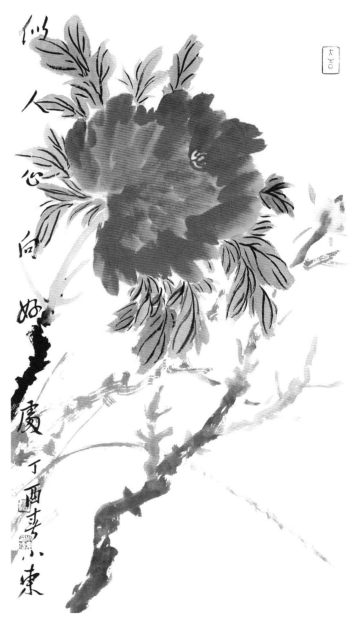

花似人心向好处

丁酉春霖小东

步骤三：待叶片色七成干时，以浓墨勾出叶脉；随后为丰富画面，添加花苞、枝干和草，既是造势也是造境；最后用藤黄加白粉点写花蕊。

步骤四：落款、盖章，完成创作。注意，落款有多种方式和形式，此幅落款是顺竖幅的势来完成题写文字的，也就是题字由点（单个字）形成类如虚线的线。

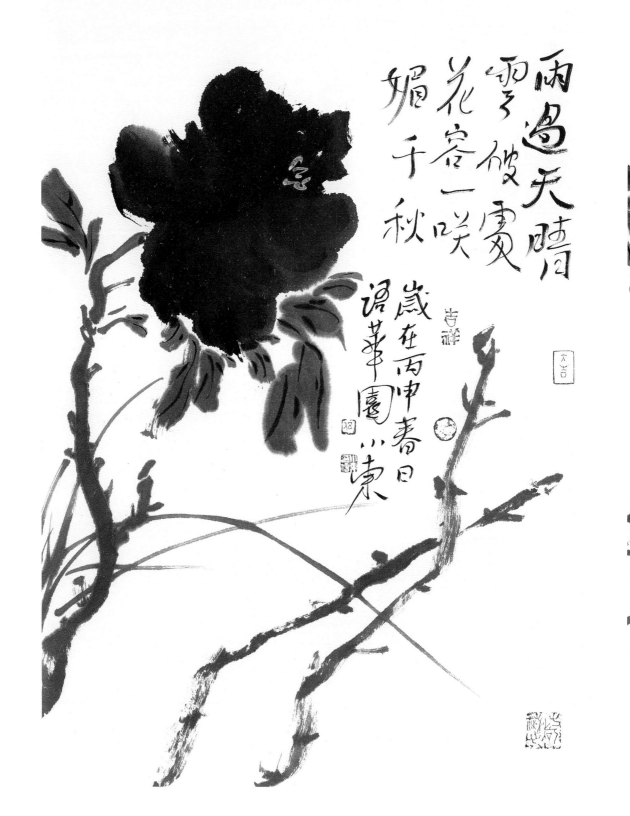

雨过天晴
云破霞
花容一咲
媚千秋

岁在丙申春日
碧华园小东

（左）雨过天晴云破处　70 cm×46 cm　伍小东　2016 年

（中）风和景明　70 cm×46 cm　伍小东　2016 年

（右）红牡丹　100 cm×34 cm　伍小东　2017 年

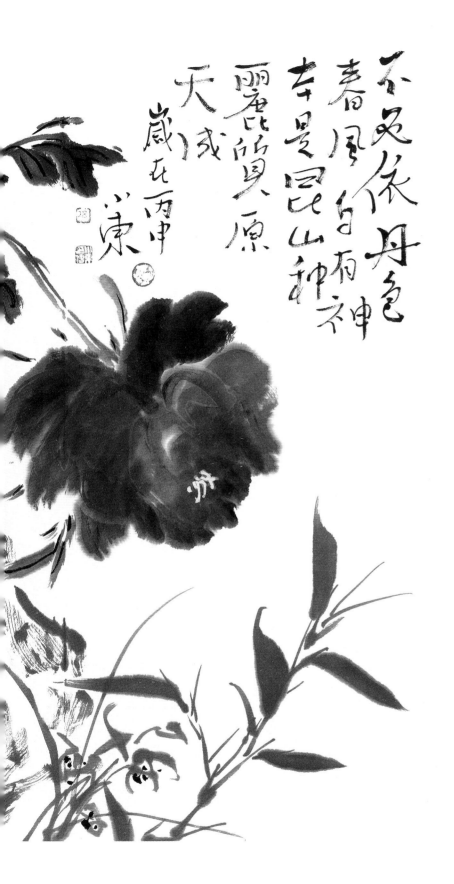

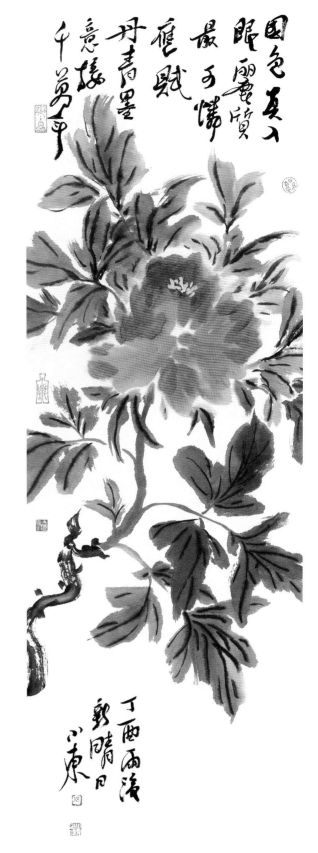

第二讲　画芙蓉花法

一、芙蓉花的形体结构与不同形象画法

（一）芙蓉花的形体结构

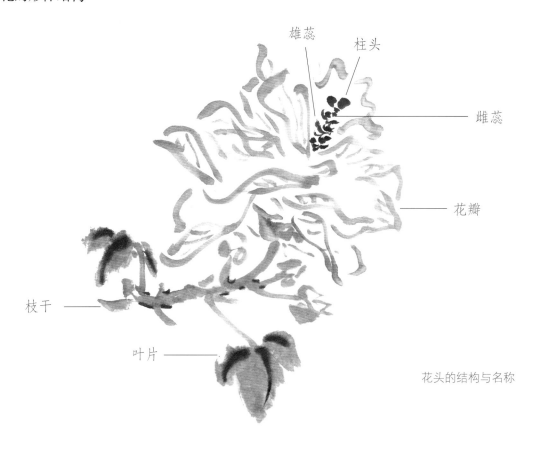

花头的结构与名称

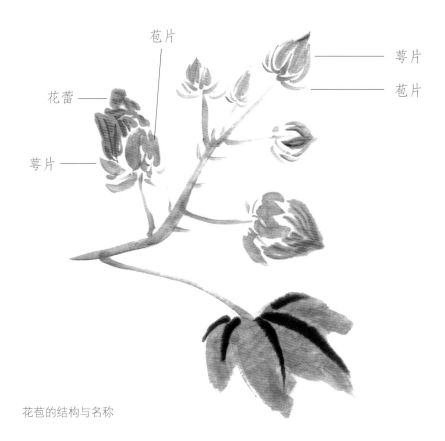

花苞的结构与名称

（二）芙蓉花的不同形象画法

调曙红勾写花头，使之浓淡自然渗开，随之添枝加叶。

此为单瓣芙蓉花，先以曙红画出花朵，接着画叶、枝及花苞。

先以曙红按花瓣的走势画出花头的基本形状，随之添加花苞的萼片及未开放出的花蕾。待花瓣半干时，以浓曙红画出花瓣的筋脉。

先画花后画叶，再加枝，定出大势后，趁花瓣半干时用白色画出花瓣的筋脉，待画面近七成干时，以浓曙红点写花蕊。

此图依然是常法，是先花后叶至筋脉的画法。

先以深浅不同的曙红画芙蓉花花头，然后出枝连接花头，再画叶片，待花头半干时，以白色画出花瓣的筋脉。

以粉红色画出花形，趁花形湿画出花瓣的筋脉，以加强花瓣的姿态。随后添加叶及枝，并画出花苞。

以淡墨勾写芙蓉花花瓣，浓墨点出花蕊。

以浓墨勾写出素色芙蓉花。

先以鹅黄调白色勾写花形，添加叶片定出画面走势，随后加枝干和花苞，最后点出花蕊。

以墨调藤黄加三青勾写芙蓉花花头，对于花瓣的处理，只在花瓣的背面勾写花瓣的筋脉。

先画花后加叶，并画出枝干及花苞，不同于常法的是用墨画的花头以金粉调藤黄（也可纯用鹅黄）勾写花瓣的筋脉。

二、芙蓉花画法与步骤分析

范例一：先花后叶勾花筋纹法

步骤一：起首以曙红画出芙蓉花的外形。

步骤二：添加枝干、萼片。

步骤三：增添叶片及花蕾，使画面形象趋于完整。

步骤四：待花和叶五六成干时，用浓曙红画出花瓣筋脉和花蕊，最后用浓墨画出叶脉。

范例二：《水清见鱼影》

步骤一：先以曙红画出花形，再用汁绿色画出枝叶的基本形，使画面形象丰富饱满。

步骤二：趁画面半干时，以墨勾出叶脉，以深曙红勾出花瓣的筋脉。

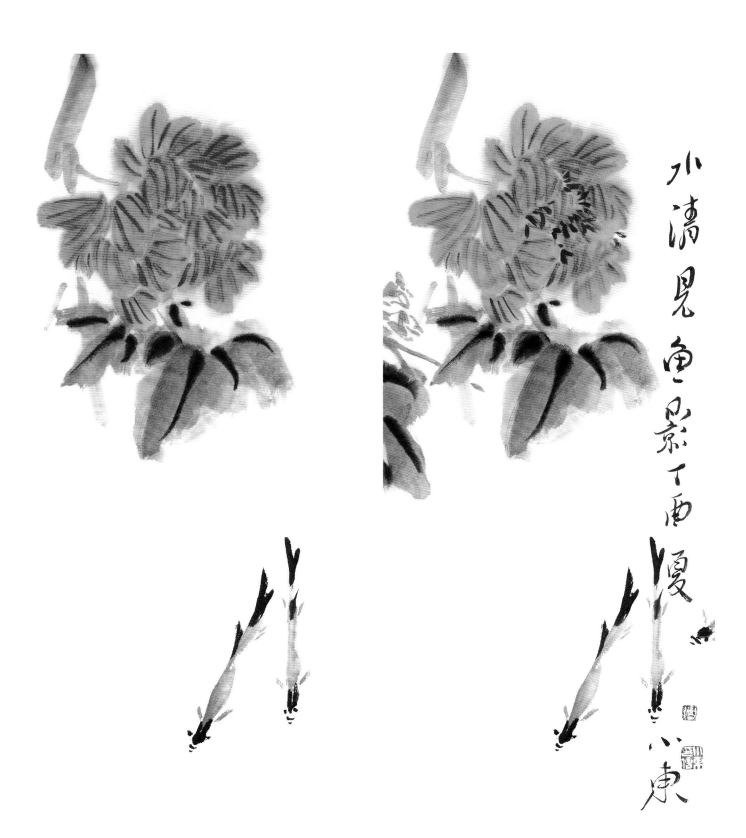

步骤三：在画面右下方画出两条小鱼，以加强画意。

步骤四：在左边添加叶和花苞来平衡画面。在右边由上至下题写画款，调整画面，再添画一条只露头的小鱼，避免字与鱼处于同一条线上，最后盖印，作品完成。

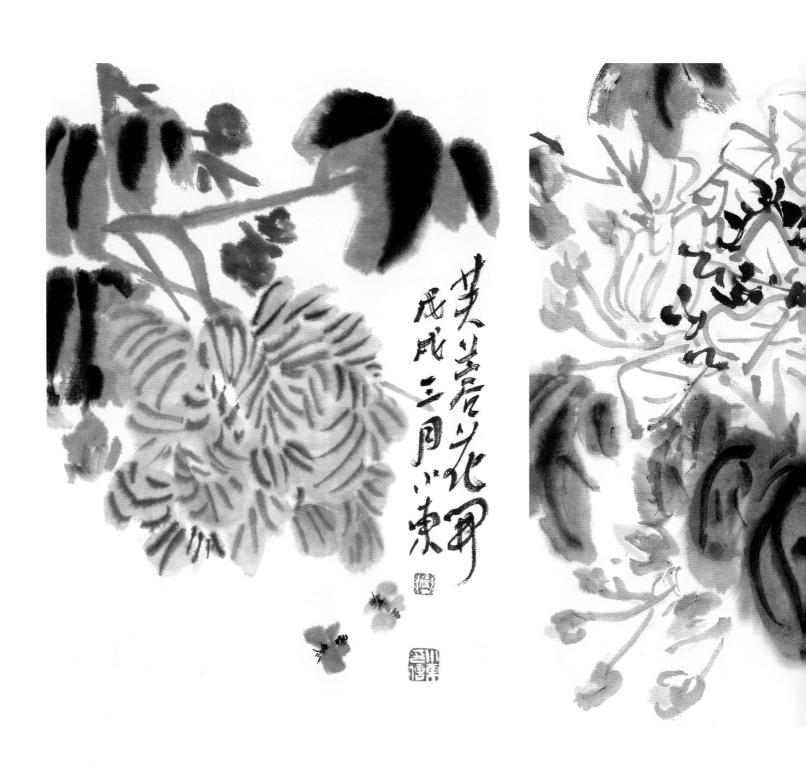

（左）芙蓉花开　29 cm×20 cm　伍小东　2018 年

（中）露湿芙蓉花清新　32 cm×22 cm　伍小东　2018 年

（右）秋香　23 cm×22 cm　伍小东　2018 年

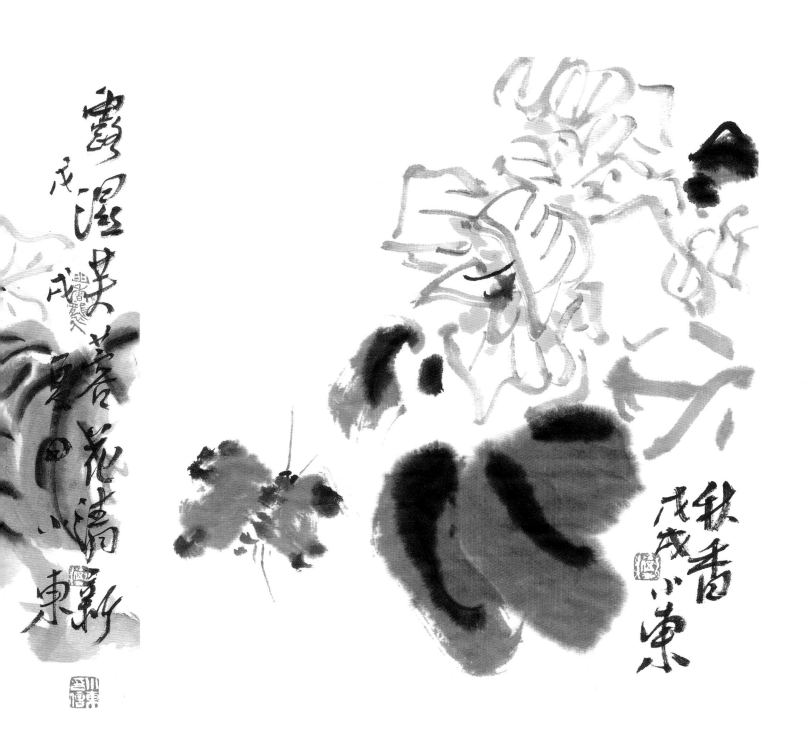

秋香　戊戌小東

霜濃其實蓄春花滿新　戊戌小東

第三讲　画茶花法

一、茶花的形体结构与不同形象画法

（一）茶花的形体结构

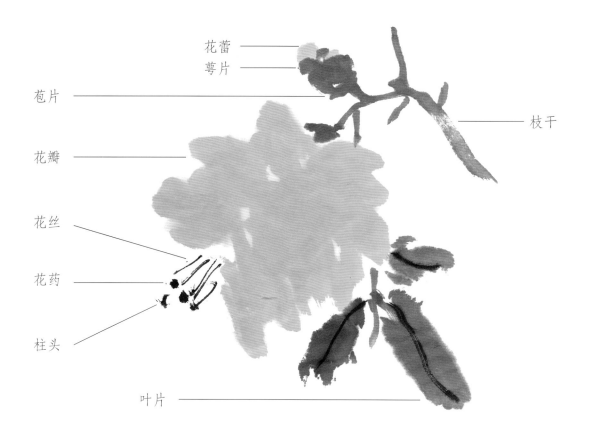

花蕾 ——

萼片 ——

苞片 ——

花瓣 ——

花丝 ——

花药 ——

柱头 ——

枝干 ——

叶片 ——

（二）茶花的不同形象画法

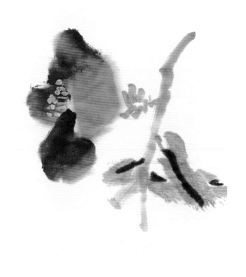

以朱膘画出花头，汁绿色画出叶片及枝干。待画面七成干时，以浓墨勾出叶脉及点画花蕊。

先以曙红调白粉画花瓣定出花形，再以汁绿色画枝叶、花苞，最后以鹅黄画花蕊。

以曙红画花头，接着以汁绿色画出枝叶，待花头八成干时，以白色调藤黄画出花蕊。

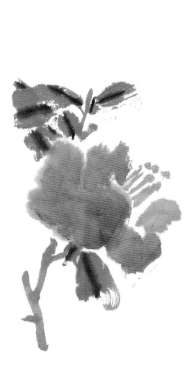

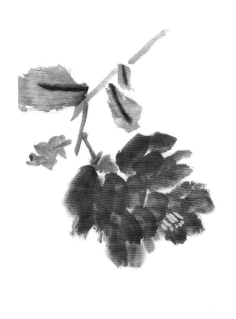

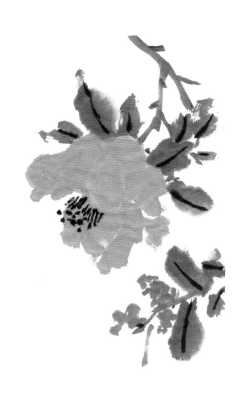

先以曙红画出花头，再用鹅黄调石绿画出花蕊，接之以墨添枝加叶。

先以曙红画花头，再以汁绿色添枝加叶，最后以鹅黄调白色画出花蕊。

先以鹅黄调石青加淡墨画出花头，再以汁绿色画出枝叶，最后以浓墨勾写叶脉及画出花蕊。

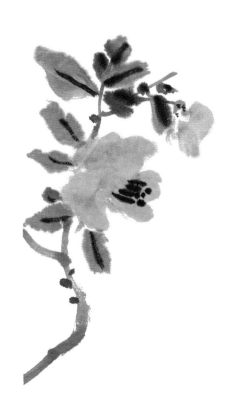

先以鹅黄加少许曙红画出花头，再添加枝叶，待花半干时用浓墨画出花蕊。

以淡墨画花头，接着添加枝叶，最后用白色画出花蕊。

先以淡墨先画出叶片和枝干，随后以淡墨勾出花瓣，最后用浓墨画出花蕊。

二、茶花的画法与步骤分析

范例一：

步骤一：以鹅黄加少许胭脂画出花头。

步骤二：用淡墨画出枝干，并使其贯穿三朵茶花，主要起引势穿插的作用。

步骤三：在画完花形的基础上，用墨色画出叶片。

步骤四：用浓墨勾出叶脉，最后用白色点出花蕊，完成画作。

范例一：

范例二：《雨浥花映天放晴》

步骤一：先以鹅黄调石青加淡墨画出花头近处花瓣，接着调重墨画出后面花瓣，以衬出近处花瓣之形。

步骤二：用墨画出茶花枝干，定出枝的基本走势。用汁绿色画出叶子，最后以浓墨勾写叶脉，并以鹅黄调白色点出花蕊。

步骤三：以侧锋用笔画出石头，注意用笔的转、折，表现出石头的体积，用笔用墨要有浓淡干湿的变化。

步骤四：在画面左边添画小草，继之在画面右下方画一小蜗牛，增加画面气氛。最后，在画面上方从右至左题写画款，盖印完成作品创作。

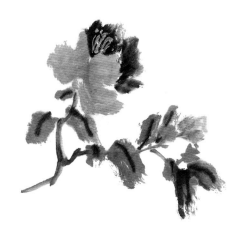

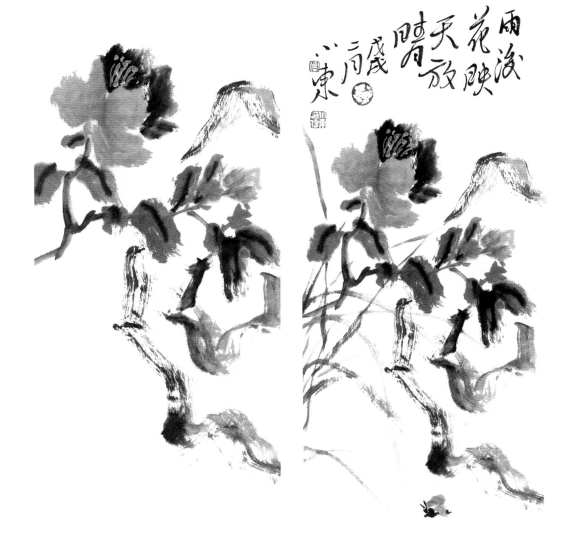

范例三：《二月春风》

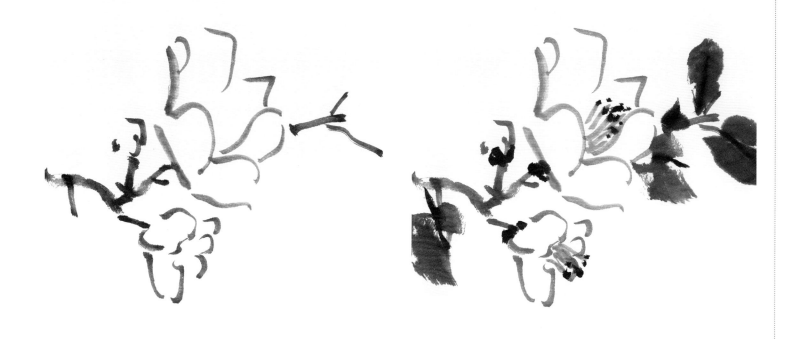

步骤一：先用淡墨以双勾法勾出花形，再以较浓的墨画出枝干。

步骤二：在前一基础上，用石绿蘸墨画出叶片，然后用鹅黄勾画花丝，用墨点出柱头。

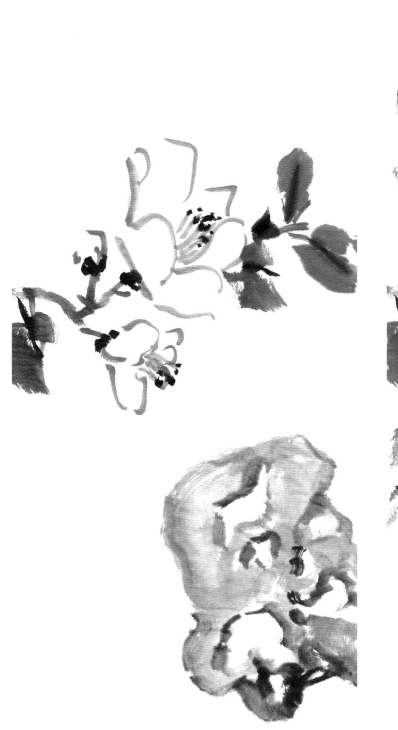

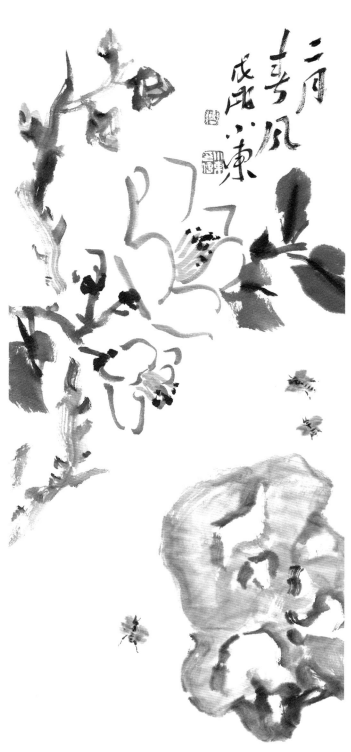

步骤三：添加石头，注意用笔转、折，表现出石头的体积，用笔用墨注意浓淡、干湿的变化。

步骤四：在画面左侧添加枝干和花苞，接着添画三只蜜蜂，增加画面气氛。最后，在画面右上角题款、盖印，完成作品创作。

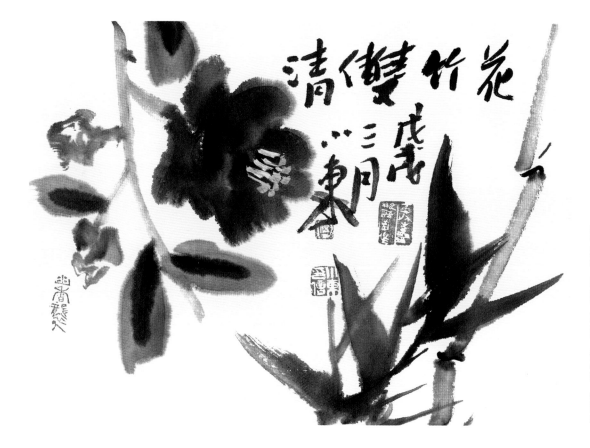

花竹双清　21 cm × 28 cm　伍小东　2018 年

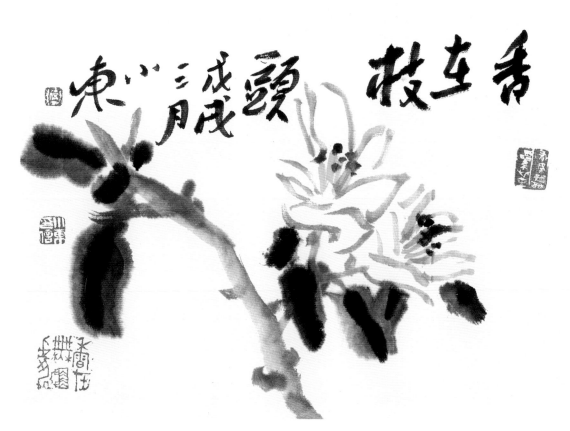

香在枝头　20 cm × 29 cm　伍小东　2018 年

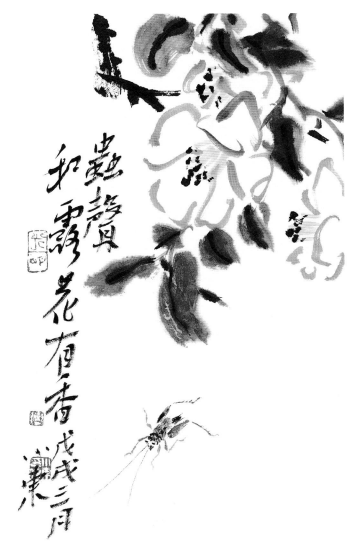

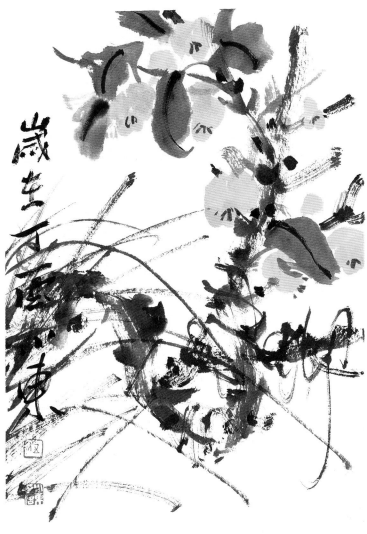

虫声和露花有香　34 cm×22 cm　伍小东　2018 年

南国一品金茶花　34 cm×25 cm　伍小东　2017 年

第四讲　画荷花法

一、荷花的形体结构与不同形象画法

（一）荷花的形体结构

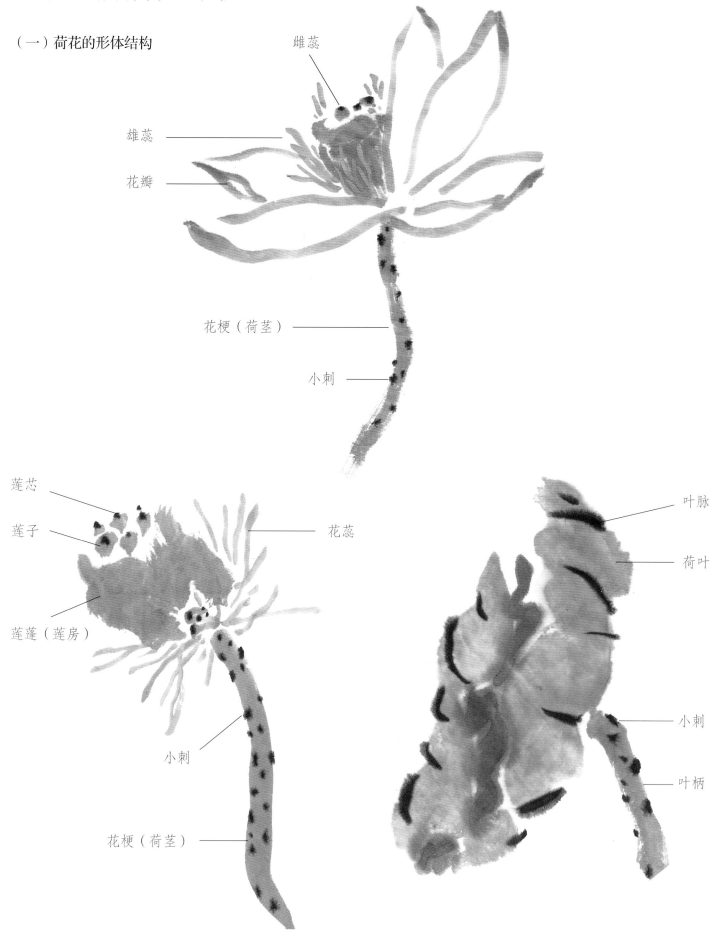

雌蕊

雄蕊

花瓣

花梗（荷茎）

小刺

莲芯

莲子

花蕊

莲蓬（莲房）

叶脉

荷叶

小刺

叶柄

小刺

花梗（荷茎）

（二）荷花的不同形象画法

1. 点涂画法

范例一：

步骤一：调曙红色，用中锋、侧锋等基本笔法，画出荷花花瓣，预留出画花蕊的位置。

步骤二：用石青色加一些墨画荷花的莲蓬。

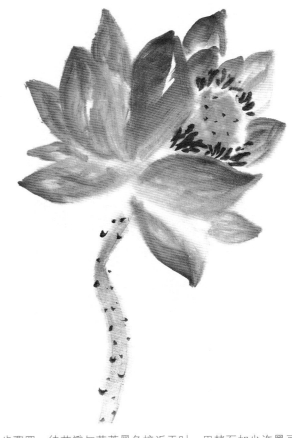

步骤三：在莲蓬背后，添加背部的花瓣，并使荷花花瓣趋于完整。然后用淡墨以中锋转侧锋画出荷茎。

步骤四：待花瓣与莲蓬墨色接近干时，用赭石加少许墨画出花蕊，用纯墨点出荷茎的小刺与莲子上的莲芯。

范例二：

 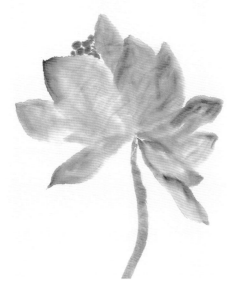 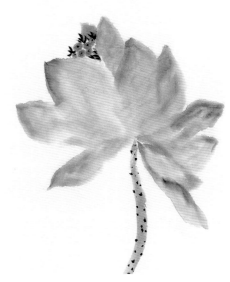

步骤一：此为侧面的荷花，先用胭脂画出荷花花瓣，并有意识地预留出花蕊的位置。

步骤二：注意花瓣与花瓣之间的大小、前后以及走向穿插的关系，然后调石青色添上莲蓬与荷茎。

步骤三：最后用墨添加花蕊与荷茎的小刺点，完成整朵花头。

2. 勾描画法

 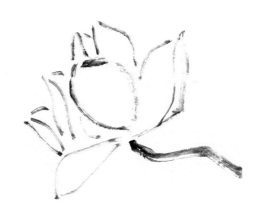 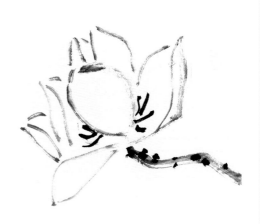

步骤一：先以墨干笔勾写荷花的花瓣，要有浓淡的变化，注意花瓣有翻转的部分，这样的花瓣看起来更加丰富而有变化。

步骤二：以墨笔添加荷茎。需要说明的是，先花后茎还是先画茎再添花，视具体而定，此非定法。

步骤三：最后以浓墨添加花蕊与荷茎上的小刺点，完成整朵花头。

3. 勾描填色画法

步骤一：用曙红色勾出荷花花瓣形状及花瓣背面的筋脉。注意留出画花蕊的位置。

步骤二：完成前一步骤后，在花瓣背部，顺形走势涂染曙红，花瓣正面留白，随后用淡墨画上荷茎。

步骤三：待色彩半干时，用赭石添上莲蓬的莲子，这样可保证莲蓬不会因水浸渗化而走形。

步骤四：最后在莲蓬周边用墨点出花蕊，以及点出荷茎上的小刺点，完成整朵花头。

4. 点涂勾线画法

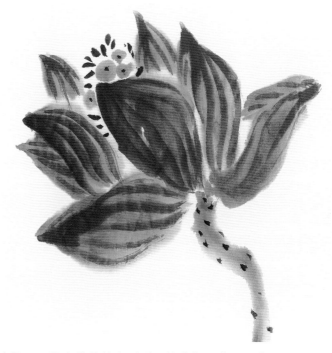

步骤一：先用曙红色画出荷花花瓣，再用淡墨画出莲子。

步骤二：画出莲蓬基本形后，接着加上荷茎，待色彩近七成干时，用浓曙红勾出花瓣的筋脉，再用浓墨点出花蕊和莲芯，完成整朵花头。

步骤三：为使画面完整，在注意布局、走势的情况下，可在画面中添加小草，由此可增强布势的走向，乃至可题字完成完整作品。

二、莲蓬与荷叶画法

（一）画莲蓬法

莲蓬、荷茎与荷叶，从绘画元素来看是点、线、面的关系。如何运用毛笔进行绘画的布局、布势，是学习的重要内容。

莲蓬在一幅画中所占的位置虽然不大，但细致分析起来，具有绘画的点、线、面的几个要素，是训练笔墨表现精细化的极好对象。

步骤一：用花青调藤黄再加点墨来画莲蓬，注意莲蓬的形体，并注意留出画莲子的空间。

步骤二：在事先预留出的空间内点画出莲子，并画出荷茎。

步骤三：在莲蓬与花茎之间用赭石色画出花蕊。

步骤四：待色彩近干时，用浓墨点出莲芯与荷茎上的小刺点，完成独立的莲蓬。

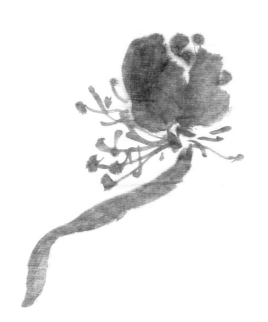

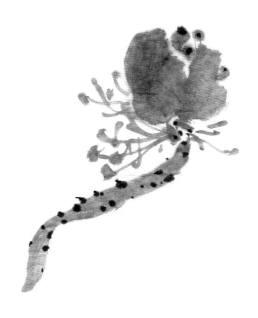

莲蓬与荷叶画法

（二）画荷叶法

　　画荷叶的训练，要点是在训练中如何运用笔墨语言对物象进行转换式的表现方式训练，通过学习，了解笔墨形态和笔墨表现的意趣，强化笔墨造型的能力和对笔墨语言的表述训练。

范例一：

步骤一：用笔蘸花青加淡墨以点的方式来画出荷叶左边翻卷的叶子。

步骤二：再加重颜色画出在其右边展开的另一半荷叶，注意颜色的干湿及浓淡变化的对比，尤其要注意笔路的走势。

步骤三：顺势加上荷茎，使荷叶形象更为完整。

步骤四：顺荷叶展开之势，用浓墨画出叶脉，须注意筋脉的长短与虚实变化。

步骤五：在叶脉上加上分叉的筋纹，并在荷茎上点出小刺点。

步骤六：在荷叶的后面加上穿插的荷茎，体现出前后关系，使画面的层次更加丰富，这样训练有利于创作更复杂的作品。

范例二：

步骤一：用花青与赭石、藤黄调和后，画出荷叶上下包卷的部分。

步骤二：接着加重花青色，用点垛法画出两片包卷叶片中间的叶子，使翻转荷叶的形象跃然于画上，随后画上荷茎。

步骤三：待颜色八成干时，用重墨画出叶脉，并在荷茎上点上小刺点，使其愈加形象。

范例三：

步骤一：先以饱满的水墨画出荷叶的基本形，注意笔的走势方向，并使墨色有浓淡、透明的效果。

步骤二：画出荷茎，定出荷叶形象。

步骤三：待墨色半干时，用浓墨画出叶脉和荷茎上的小刺点。

三、荷花的画法与步骤分析

范例：《清影摇风》

步骤一：以大笔蘸淡墨画右侧面的荷叶，中锋、侧锋交替使用，注意以笔路写出荷叶的走势，并添画荷茎。

步骤二：用重墨画后面的荷叶，衬托出荷叶形体的前后关系，使荷叶形象饱满起来。

步骤三：待墨色八成干时，以浓墨画出叶脉和荷茎上小刺点，这个环节也可后画，要点是趁墨未全干，有破墨法之意。

步骤四：添加花头并画出支撑花头的荷茎。

步骤五：为强化画面的势和艺术效果，添加线状的荷茎，注意荷茎线条的交叉，不能平行和长短一致，最后点出荷茎上的小刺点、落款、盖章直至完成画作。

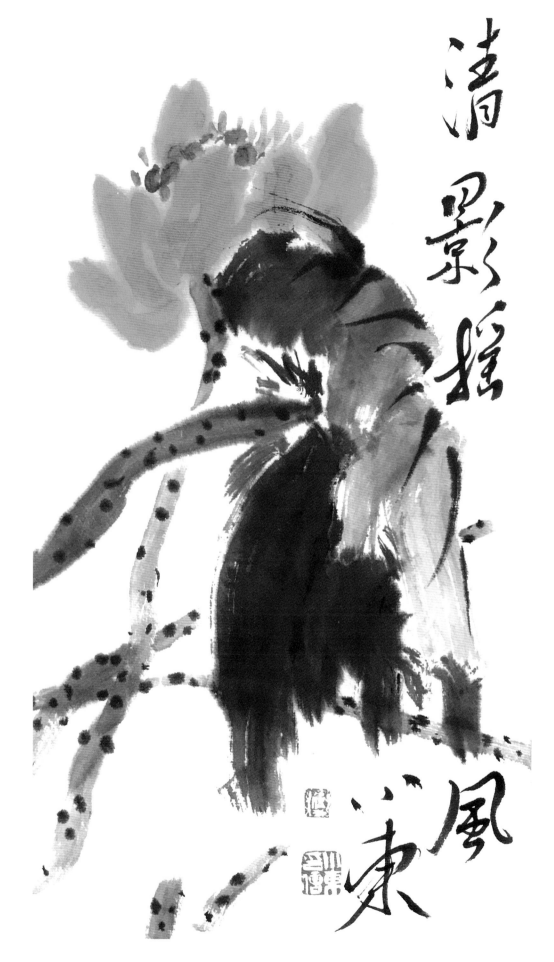

清影摇风凉

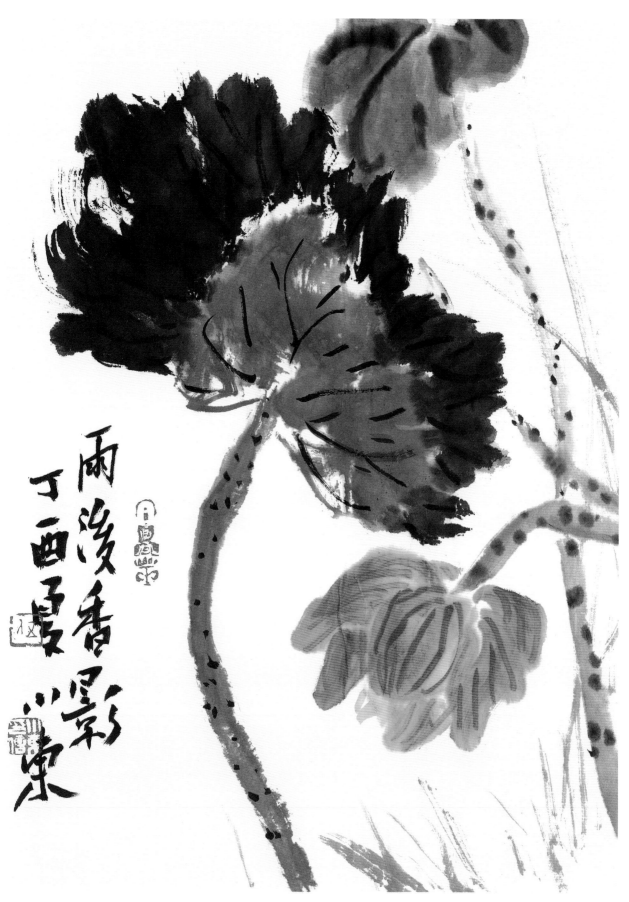

雨后香影　35 cm×25 cm　伍小东　2017 年

莲池清影　66 cm×34 cm　伍小东　2013 年　　　　　清影含香色　66 cm×33 cm　伍小东　2013 年

第五讲　画紫藤法

一、紫藤的形体结构与不同形象画法

（一）紫藤的形体结构

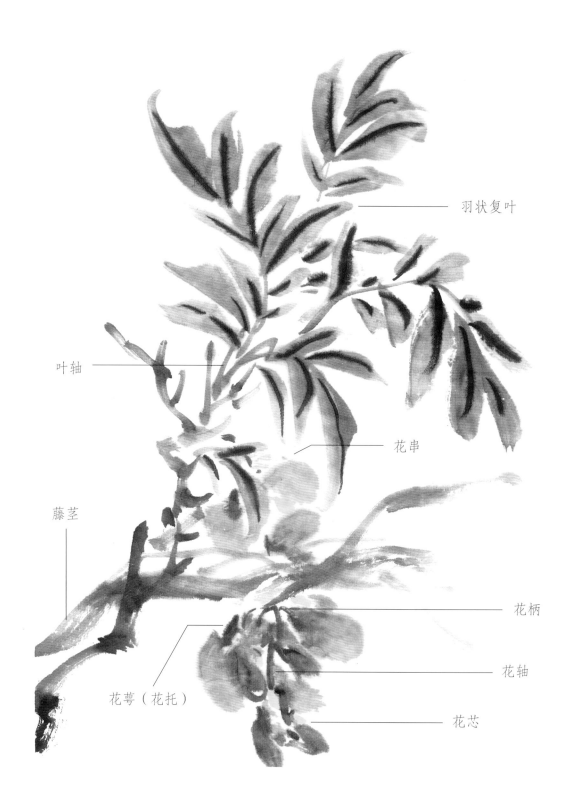

羽状复叶

叶轴

花串

藤茎

花柄

花轴

花萼（花托）

花芯

（二）紫藤的不同形象画法

此为用点垛法画紫藤花，先用花青调曙红画出花朵形象，有全开、半开、含苞等形象，注意花朵要有聚散、疏密的对比。再用重色点出花萼形象，用藤黄点出花芯，用笔勾出花柄。

先用淡花青画出紫藤花的整体形象，再用重色点出花萼，用藤黄点出花芯，用笔勾出花柄，在画面上形成点、线、面的对比。

先用花青调胭脂画全开的花朵，接着加重花青调出青紫色画半开花朵，待花形基本画出后，再用重墨画出藤茎、花柄、花轴及叶子。

先用淡墨画出不同角度的花朵，然后添加花柄、花轴和叶子，最后用浓墨画出叶脉和点出花萼。

先用淡曙红点垛出花形，再用花青调藤黄画出叶子，最后加藤茎、花轴、花柄。

先用花青调胭脂点垛出花形，随后画花柄，再用汁绿色添加叶子，最后用浓墨点出花萼及勾出叶脉。

二、紫藤叶子的形态与画法

先用汁绿色画叶子的整体走势，然后以赭石调墨色画出藤茎，最后用浓墨勾出叶脉。

此幅紫藤叶子为三枝一组，在组合上参考竹叶的"个"字，用花青调墨画出。画面整体走势是从上往下，左右出枝打开画面的势，用浓墨勾出叶脉。

以墨为主调些赭石、三绿画出叶子，随后以淡墨画出藤茎，最后用浓墨勾出叶脉。

三、紫藤常见藤茎的形态与画法

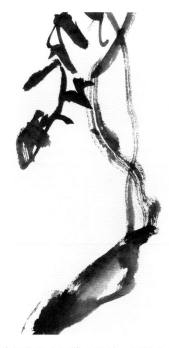

此幅为从左下往右上出枝，用笔中锋、侧锋、顺锋、逆锋相互转换，多用侧锋"折"出变化。根据画面走势，添加一组叶子做调整，把势往下回转，使画面均衡。

此幅为从右下往左上出枝，并根据画面走势做一些小调整。用笔中锋、侧锋、顺锋、逆锋相互转换，注意用墨上有干湿浓淡的变化。

此幅为从左下往上出枝，因整个势冲出画面，从上往下用浓墨画一枝叶，把势往下回转，使画面均衡。用笔中锋、侧锋、顺锋、逆锋相互转换，干、湿笔互用。枝干的穿插可参考兰叶画法的交凤眼和破凤眼法。

四、紫藤花串的画法和步骤分析

范例一：

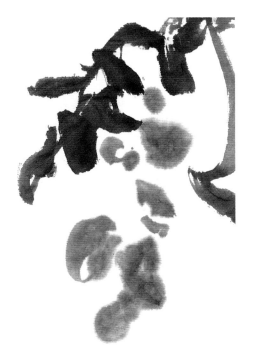 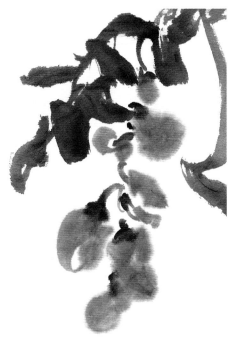 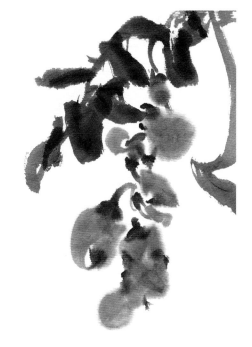

步骤一：用浓墨画出叶子、藤茎，再用淡墨画出花朵。

步骤二：用淡墨添加花轴和花柄，浓墨点出花萼。

步骤三：在叶片未干的情况下，用浓墨依叶片结构勾出叶脉。

范例二：

 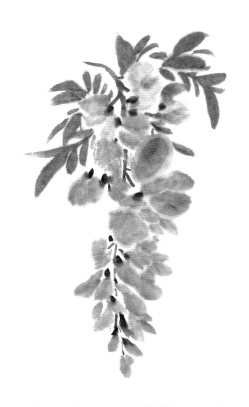 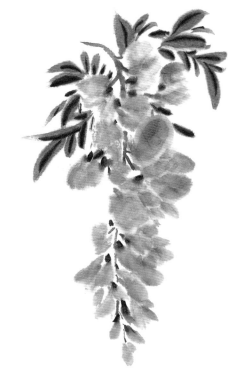

步骤一：以花青调胭脂点出花朵。

步骤二：画出花轴、花萼连接花朵，用汁绿色画出羽状叶片。

步骤三：用浓墨勾写叶脉，并用藤黄点出花芯。

五、紫藤画法与步骤分析

范例：《风暖一枝春》

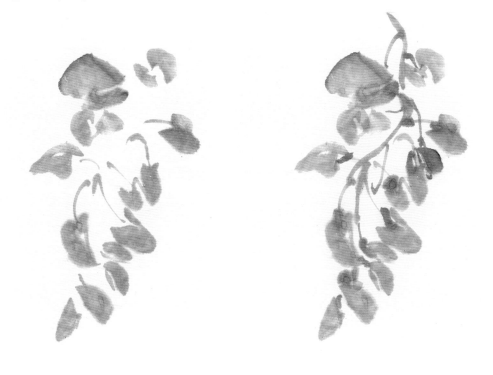

步骤一：用花青加少量藤黄画出不同形态的花朵，注意花朵位置有聚散、疏密的对比，并画上与花相连的花柄。

步骤二：画出花轴来连接花柄，然后在花朵未干的时候用重花青点出花萼，用藤黄点出花芯。

步骤三：用墨调花青，干笔画出藤茎。

步骤四：根据画面的布局，在画面上方画出一组叶子，并勾出叶脉。

步骤五：调整画面，用淡墨在画面左下方添加石头，以显野逸之气。最后在画面左边偏上位置题上穷款，使画面处于均衡的状态。

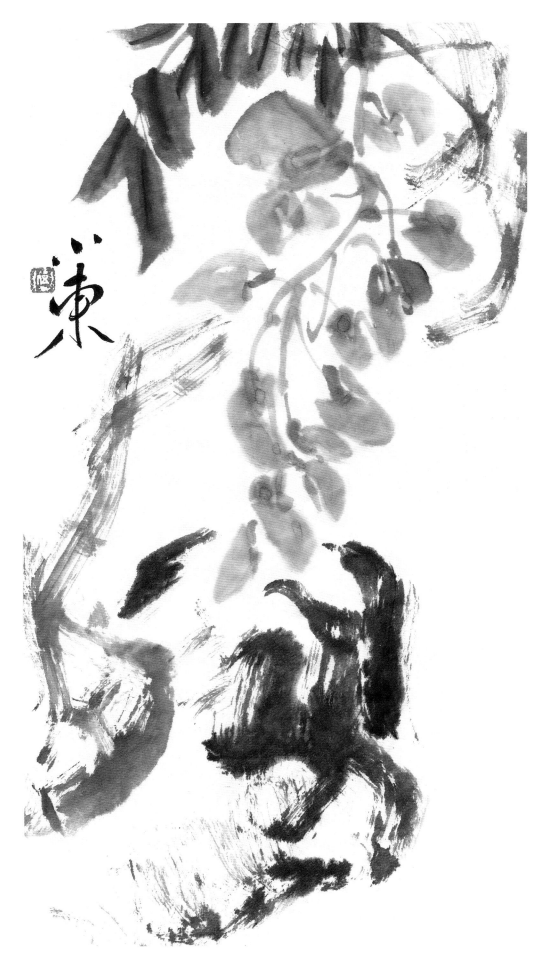

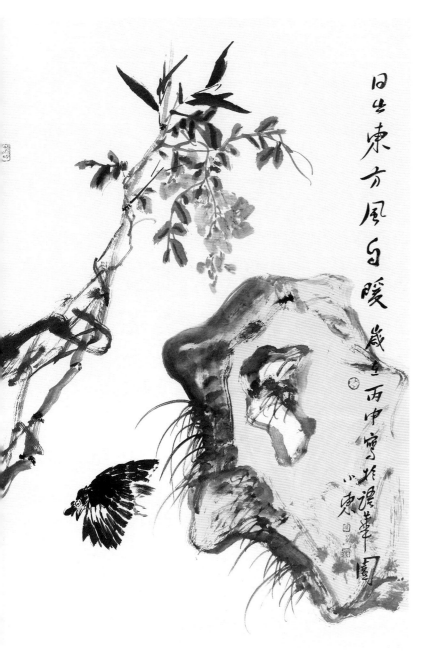

日出东方风自暖　100 cm×69 cm　伍小东　2016 年

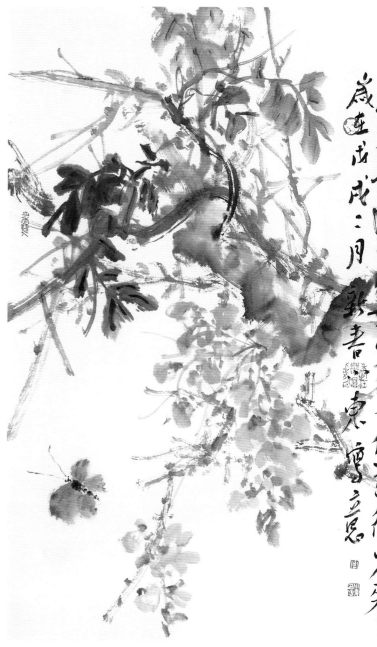

紫气　70 cm×34 cm　伍小东　2018 年

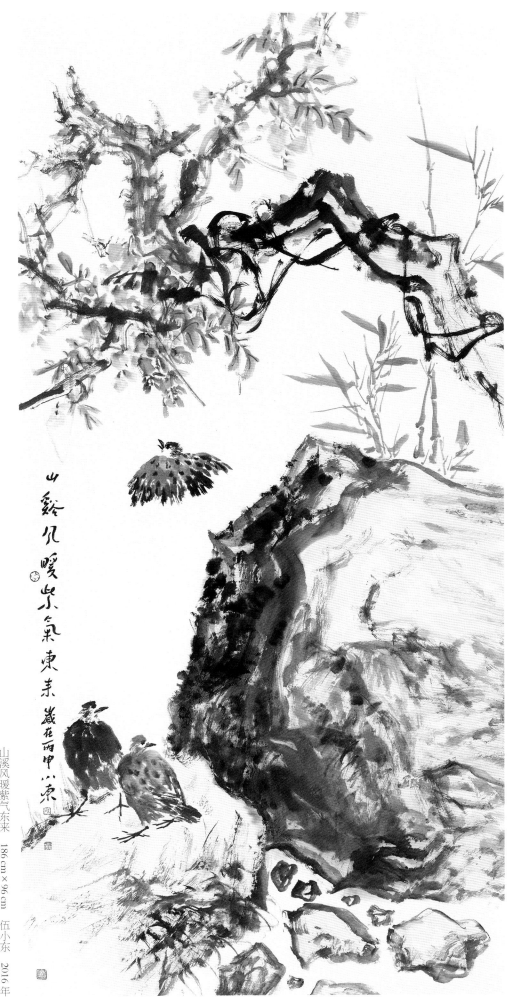

山溪风暖紫气东来　186 cm×96 cm　伍小东　2016年

石头画法

一、课程介绍

石头在花鸟画中是非常重要的形象和对象，占有重要的位置，它有野逸、长寿之寓意。石头的画法练习是花鸟画专业的必修内容，画好石头，能拓展花鸟画的内容和引申画意。同时，对于石头的画法画理研究，对于笔墨造型、顺势结合有很好的帮助作用。

二、课程学时

4周×20学时/周=80学时

三、教学目的

1. 画石头有常理，无常形，理顺顺势造型的规律。
2. 体会用笔造型的笔法内涵和应用方式。
3. 了解意笔造型规律，用笔墨来体现中国观念的物体空间和体量。
4. 学习画花鸟画常用石头的表现方式和方法。

四、教学要点

1. 运用笔法是画石头的重要教学点。
2. 画石头过程中笔墨痕迹所呈现出的视觉形象，常以某种皴法来表示，故常见笔法为"折带皴""披麻皴""斧劈皴""解索皴""荷叶皴"。"荷叶皴"实质上指的是一"象形"的形象。"折带皴""披麻皴""斧劈皴"三种笔法是千变万化之基本法。笔法反映出石头形象、石头结构、石头的质感、石头造型的审美趣味，石头造型讲究勾、皴、擦、染、点、涂、抹等画法，以及一笔数顿（折）的笔法和"石分三面"的造型，这些都是教学的要点。

3. 一笔数顿（折），呈现出石头的多面体型，既立石型，也显用笔，反映出变化的用笔方式和有体量的石头，"石分三面"分划出画石头的笔路痕迹。"大间小""小间大"的石块组织法体现出石头组合的丰富性。

五、教学难点

1. 在具体用笔造石型的过程中，顺势还须造型，并创造艺术之形象。
2. 用笔随性自由转折，并体现出石头的体量，强调线条的表现性。

六、作业要求

1. 按课程范例做相应练习，并多以优秀作品为范本，从中学习石头的画法和表现方式。
2. 借优秀范本中石头的画法、笔法来做自己的石头练习，学习多种石头的画法。

七、教材与参考资料

1. 虚谷、任伯年、赵之谦、吴昌硕、齐白石、朱耷、潘天寿、陈子庄等名家画册。
2. 《明清花鸟扇面》四川美术出版社出版。
3. 《潘天寿画集》人民美术出版社出版。
4. 《历代名家册页·潘天寿》浙江人民美术出版社出版。
5. 《历代名家册页·齐白石》浙江人民美术出版社出版。
6. 《中国画大师经典系列丛书·齐白石》中国书店出版。
7. 《北京画院秘藏齐白石精品集·花卉卷》广西美术出版社出版。

一、石头的形体结构与不同形象画法

（一）石头的形体结构

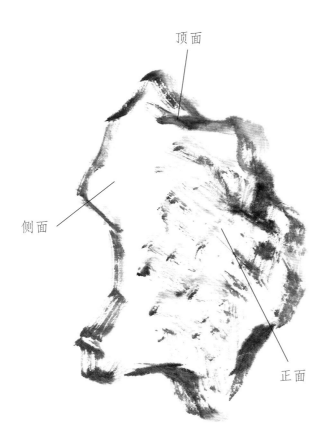

"石分三面"，是中国画的画诀，是表现石头体积感和立体感的说法，是画石头的最根本的要求。

石头画法示意图

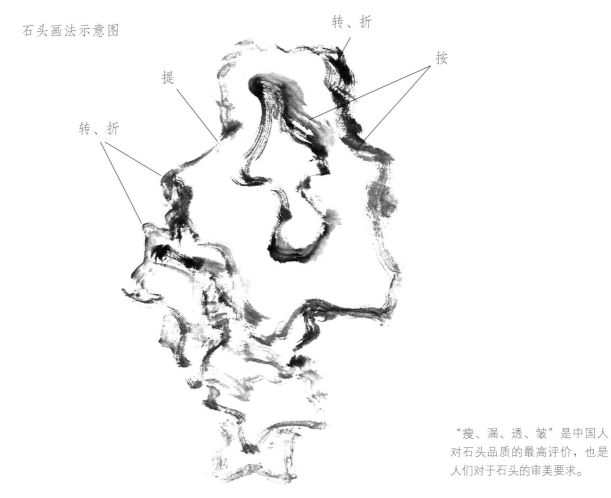

"瘦、漏、透、皱"是中国人对石头品质的最高评价，也是人们对于石头的审美要求。

（二）石头的不同形象画法

石头是花鸟画中重要的形象，用"瘦、漏、透、皱"来形容石头的形象和品性，石头千姿百态，无一相同。此课是花鸟画中常见的石头形象，这些石头形象与山水画中的石头有一些区别，那就是独立成形，这是花鸟画中石头的一大特征。

勾、染、点相结合的画法。

勾、皴、擦、点互用的画法。

勾、皴、擦、点结合的画法，特别强调皴、擦的画法。

以勾、皴用笔为主的画法。

强调顿笔、折笔的画法。

强调用线造型的画法。

有折带皴变体应用的画法，吴昌硕多用此法。

涂、刷、勾、擦的画法。

强调勾、擦的画法，赵之谦画中的石头多用此法。

强调阴阳面的画法。

点、线互用的画法。

先用墨勾出，后以色染的画法。

强调墨韵效果的画法。

先勾出石头形象后染淡墨的画法。

先用淡墨画石头形象，趁湿以重墨勾写外形的画法。

干笔运墨白描勾写画法。

强调点，线画石头体积的画法，此法为八大山人画石法。

连勾带皴的画法。

二、石头的画法与步骤分析

（一）涂、刷、勾、擦画石法

范例一：

步骤一：先以淡墨画写石头的阳面，再以浓墨画石头的阴面，使其具有体积感。

步骤二：用浓墨线条勾出石头的边缘轮廓，形成所谓的"石分三面"的体积。

步骤三：用笔勾、擦出石头的形和质感，在笔墨运用上形成虚实之感，增加石头的感染力。

步骤四：细致收拾，画出石头的细节之形。

步骤五：以墨块画石头的块面，增强石头的势，从而对比出石头的质感来。笔墨的表达，是绘画语言的表达，是超越了对象实形的表达方式。

范例二：

步骤一：先以石青调墨顺着石头走势涂画出石头的块面，再用墨线画出石头的阴面，呈"石分三面"之形。

步骤二：用淡墨以飞白干笔画出石头的质感，有擦写法之意趣。

步骤三：以勾、擦、染之笔法画石头之形，顺势画出石头是关键。

步骤四：逐步调整石头形象，使之具有"瘦、漏、透、皱"之品性。

步骤五：最后添加石头上的小草，使之更具生动之气。

（二）勾染画石法

步骤一：以散笔写石头外形，强调用线条来造型。

步骤二：顺势造型，使石头具有丰富变化的结构。

步骤三：调整石头之形，散笔使石头形象具有漏、透的品性。

步骤四：以淡墨复勾石形，使石头有厚实之感。

步骤五：待墨色近干时，以赭石为主调少许墨来罩染石头。画至此，视要求可加苔点或加小草。

（三）以墨线破色画石法

步骤一：先以赭石（也可用其他颜色）画出石头的大概之形。

步骤二：趁色湿时，以墨线勾写石头的具体形状。

步骤三：局部调整，添加石头上的小草。此画石法的要点是趁湿作画，体现出干湿相融合的笔墨之趣。

（四）浓淡墨混用画石法

步骤一：浓淡墨混用，搅笔侧锋起首画石形，以笔运墨，墨存笔中。

步骤二：顺势造型，得依笔势画出形势。

步骤三：以浓墨勾画石头的外轮廓。

三月天明
气清朗
甲午九月小东

三月天明气清朗　180 cm×96 cm　伍小东　2014年

瘦漏秀皱

癸巳秋日小东

瘦石图　138cm×69cm　伍小东　2013年

禽鸟画法

一、课程介绍

以写意画法来进行禽鸟的绘画练习，是学习花鸟画必修的课程，也是此教程中的核心内容，常言说的花鸟画之"鸟"指的就是禽鸟，可见其地位之重要。禽鸟是构成花鸟画的重要主题。此课就是通过分析禽鸟的笔墨表达方式来进行课程内容的学习，以此来掌握禽鸟的不同画法和造型的变化规律。课程内，分别以花鸟画中常见的禽鸟来进行笔墨表现的练习，以做到举一反三，把握笔墨造型的规律。

二、课程学时

10周×20学时/周=200学时

三、教学目的

1. 学习禽鸟的画法、造型及笔墨表现方式。

2. 掌握写意画法的表现规律和不同笔法造型的规律与运用方式。

3. 学习禽鸟写意画法的基本造型方式和掌握造型法理在具体塑造艺术形象中的运用。

四、教学要点

1. 从形、色、笔、墨上理解笔墨画法的要义，紧扣笔墨法理的造型训练。

2. 以笔法引墨法至具体的禽鸟造型之中，并反映出笔墨表现下的禽鸟艺术形象。

3. 以多种禽鸟来做笔墨画法的个案研究，以达融通笔墨在画法上的实际运用。

五、教学难点

1. 以笔墨形式对禽鸟形体和形象的塑造。

2. 笔墨表现与表现对象的形体特征和笔墨意趣的统一。

3. 笔墨形态的表现与禽鸟形象艺术化的协调，在形似要求下达到笔墨的神形意趣。

六、作业要求

1. 按课程范例要求做相应的练习，要循序渐进，进行多种不同的禽鸟练习。

2. 强调造型与笔墨表现。

七、教材与参考书目

1. 虚谷、任伯年、吴昌硕、齐白石、潘天寿、陈子庄、边寿民、王雪涛等名家画册。

2. 《明清花鸟扇面》四川美术出版社出版。

3. 《潘天寿画集》人民美术出版社出版。

4. 《历代名家册页·潘天寿》浙江人民美术出版社出版。

5. 《历代名家册页·齐白石》浙江人民美术出版社出版。

6. 《中国画大师经典系列丛书·齐白石》中国书店出版。

7. 《吴昌硕画集》荣宝斋出版社出版。

8. 《虚谷画集》荣宝斋出版社出版。

9. 《北京画院秘藏齐白石精品集·禽鸟卷》广西美术出版社出版。

第一讲 画公鸡法

一、公鸡的形体结构

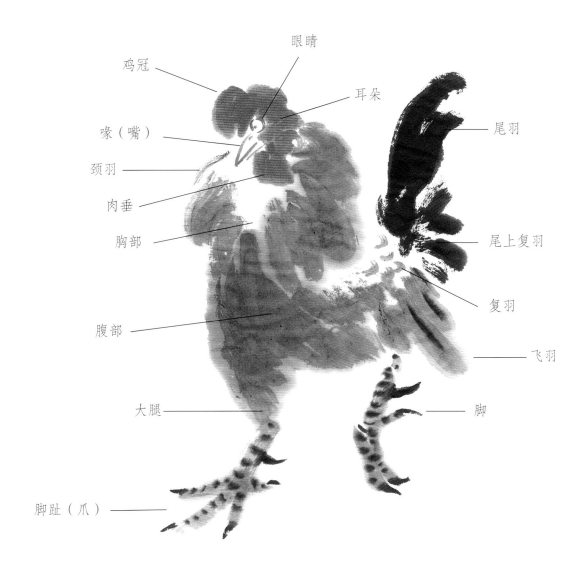

眼睛

鸡冠

耳朵

尾羽

喙（嘴）

颈羽

肉垂

胸部

尾上复羽

复羽

腹部

飞羽

大腿

脚

脚趾（爪）

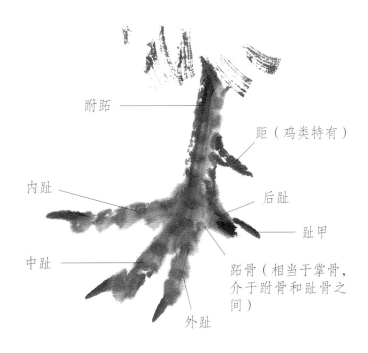

蹠跖

距（鸡类特有）

内趾

后趾

趾甲

中趾

距骨（相当于掌骨，介于蹠骨和趾骨之间）

外趾

二、鸡头的角度和造型

中国画对于禽鸟头部的造型表现，大多是正侧面，这是因为材料和画法所限，也因此成了中国画的造型特征。

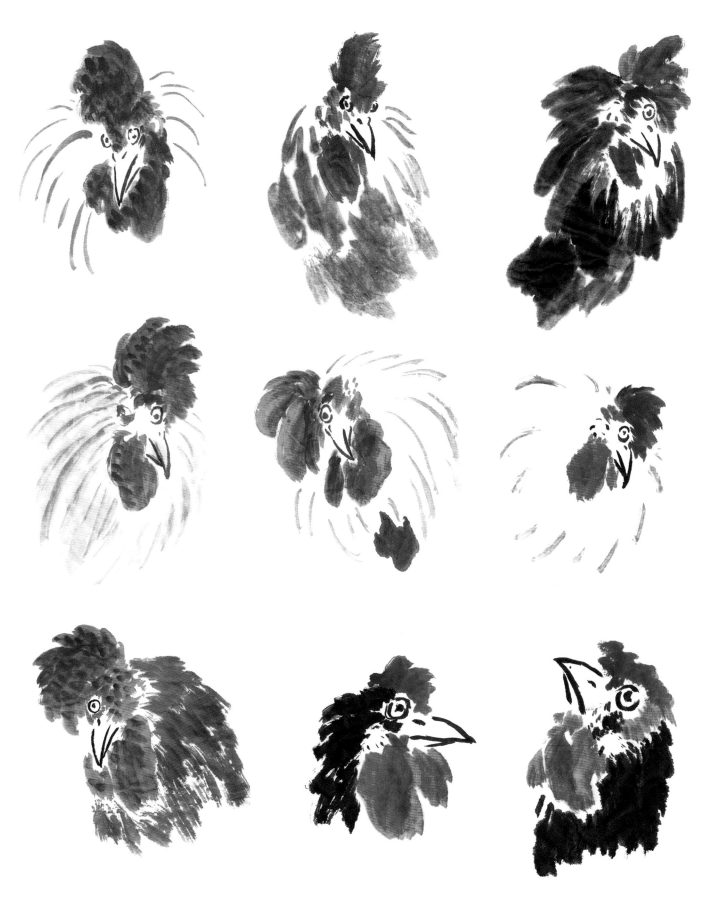

三、鸡头、颈部的画法

画公鸡，最具神采的部位就在于头部，作画练习可以从训练某一部位开始。因此，画公鸡法的局部训练也从头、颈部开始画起。

范例一：

步骤一：先用墨线勾出鸡的眼睛和鸡嘴。

步骤二：用曙红沿着眼睛和嘴的四周画出鸡冠和肉垂，注意用笔的走势和变化。

步骤三：用鹅黄沿着鸡的颈部结构画出鸡的颈羽。

步骤四：用淡墨顺笔势造型画出鸡的胸部。

范例二：

步骤一：起笔先画出鸡的眼睛和鸡嘴，定下鸡头的方向。

步骤二：用曙红画出头部。

步骤三：用曙红画出鸡冠和肉垂，并画出鸡耳。

步骤四：用鹅黄顺势勾出鸡的颈羽。注意线条的长短变化。

步骤五：用墨顺着笔势画出鸡的胸部。

四、鸡脚的基本形状与画法

用浓墨双勾出鸡脚的外形，再用短小的线条画出鸡脚上的鳞片。

先用淡墨画出鸡脚的外形，再用浓墨破淡墨的方法点出鸡脚上的鳞片，并画出趾甲。

用淡墨画出鸡脚的外形，趁湿用白色点出鸡脚上的鳞片，最后浓墨画出趾甲。

用淡墨画出鸡脚的外形，趁湿用浓墨点出鸡脚上的鳞片，再画出趾甲。

用淡墨画出鸡脚的基本形，趁湿用浓墨修正鸡脚的形，并画出趾甲。

先调出淡墨，笔头点些浓黑以线双勾出鸡脚的基本形，并画出趾甲，此法有浓淡相间之效果。

用墨以干枯笔勾写鸡脚，此法是使用最多的画法之一。

先用墨双勾出鸡脚的基本形，再调入少许赭石染色，然后用方笔画鸡脚上的鳞片。

先用浓墨画出鸡脚的基本形，然后用赭石染色。

五、公鸡的画法与步骤分析

范例一：

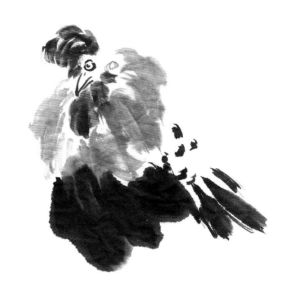

步骤一：先用浓墨画出眼睛和鸡嘴，再用淡墨依颈部的形画出颈羽。

步骤二：用曙红画出鸡冠和肉垂，接着用淡墨完善颈羽，再调入浓墨画出鸡的胸部，用打点的方式画出复羽，顺势画完整个飞羽。

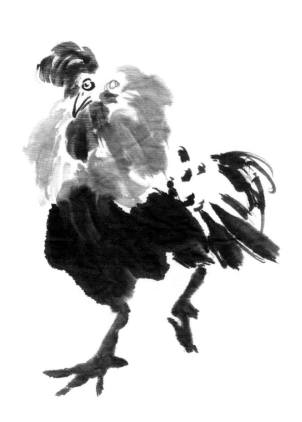

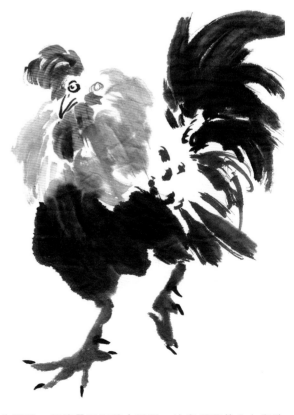

步骤三：用重墨勾出尾上复羽，然后画出鸡脚的基本形。

步骤四：用浓墨画出整个尾羽，注意尾羽的方向和造型，最后用浓墨画出趾甲。

范例二：《大吉》

步骤一：用墨勾出鸡的眼睛与鸡嘴的位置，用曙红画出鸡冠和肉垂，用藤黄顺颈部之形画出鸡的颈羽。

步骤二：用墨画出鸡的胸部与背部。

步骤三：用浓墨勾出鸡的飞羽。用淡墨画出鸡脚，并勾出鸡的腰部的羽毛。

步骤四：用浓墨画出鸡的尾羽及鸡脚上鳞片。

步骤五：在左上的位置落款、盖章，完成作品。

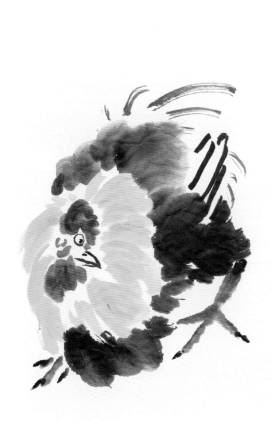

大吉

丁酉新日小凍

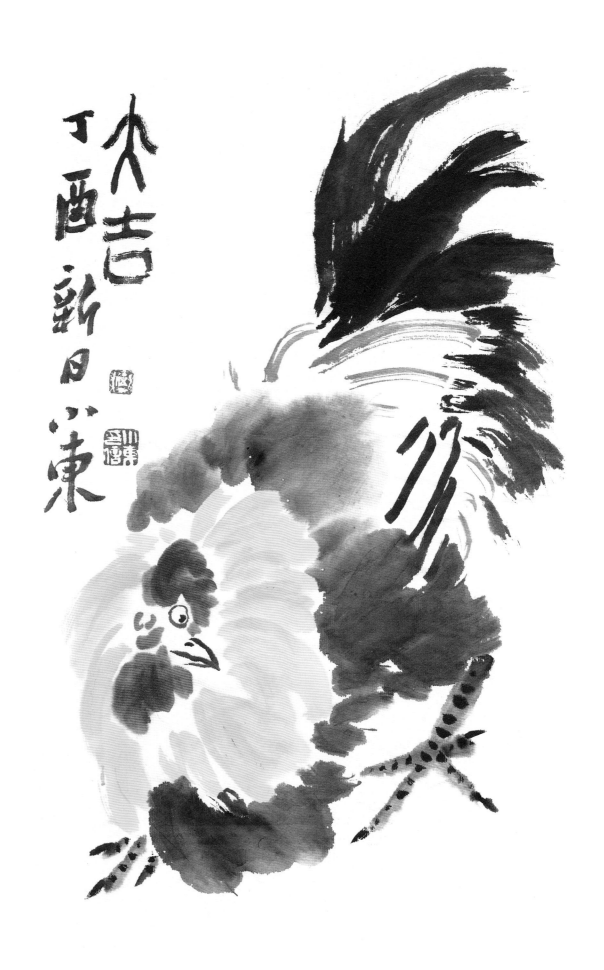

小园风暖花新红　150cm×48cm　伍小东　2017年

暖气东来花色红　150cm×48cm　伍小东　2017年

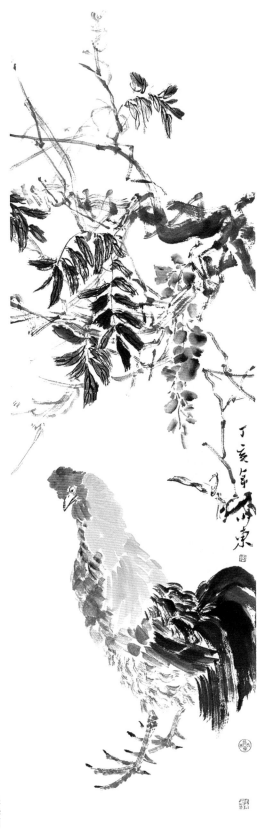

花色新红

岁在丁酉吉日小东

花色新红　150cm×47cm　伍小东　2017年

春华图　138cm×35cm　伍小东　2007年

第二讲　画鸭子法

一、鸭子的形体结构与不同形象画法

（一）鸭子的形体结构

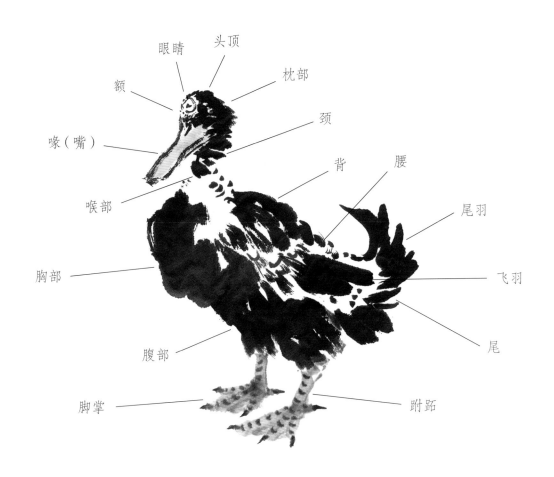

（二）鸭子的不同形象

在此讲多种鸭子的形象中，重在以图讲解笔墨与造型的关系，以及笔墨表现形体的一些样式和方法。

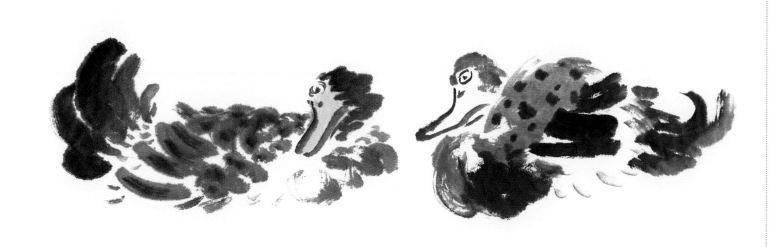

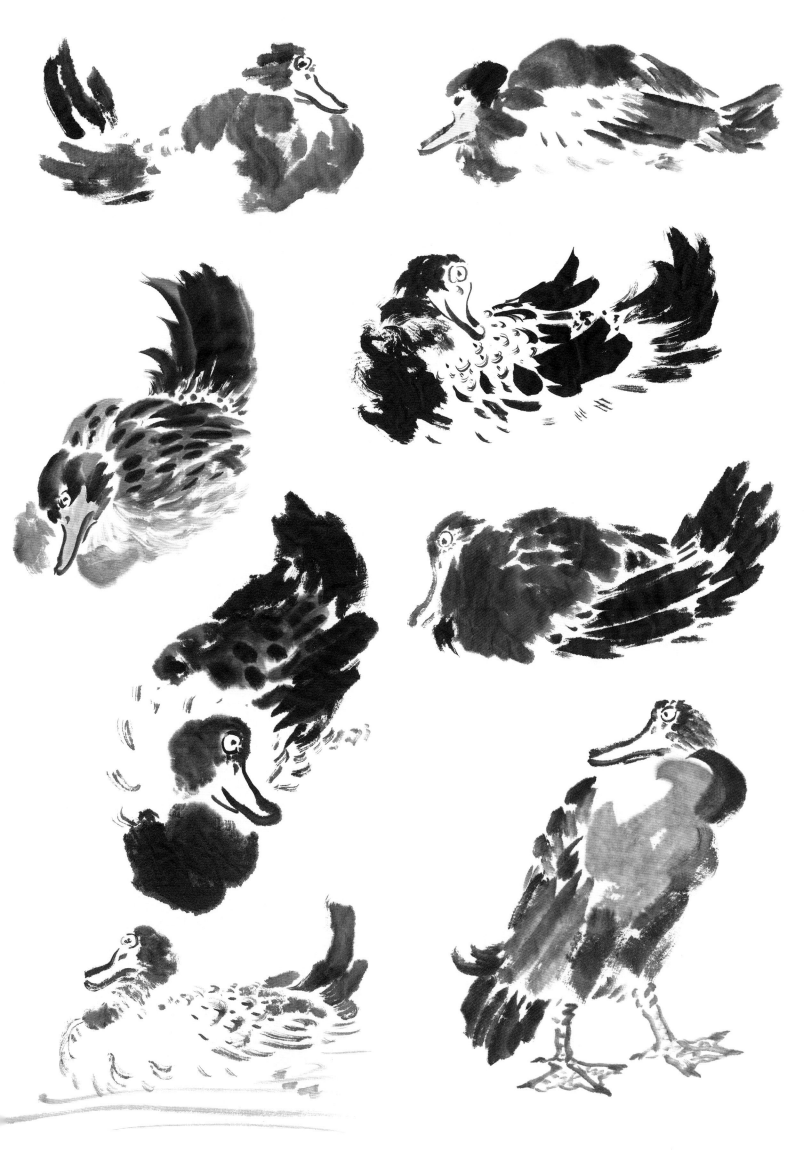

二、鸭子的画法与步骤分析

　　鸭子有许多生动的形象，通常画鸭子均先求画出大势，既是要把握好所画对象在画中的位置和基本形象，也是画禽鸟类动物的最基本画法。

范例一：

步骤一：用淡墨调少许曙红画出鸭子的背羽，以笔触走势定下画鸭子的基本笔势。

步骤二：用浓墨顺淡墨所画的背羽的笔势，画出鸭子的翼羽。

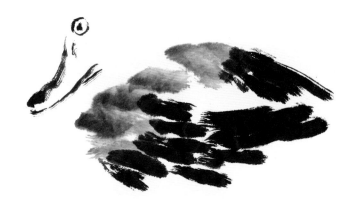

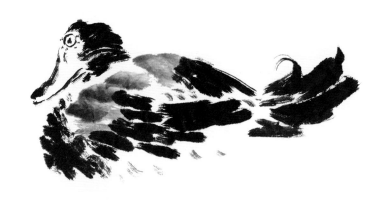

步骤三：用浓墨画出鸭子的眼睛和嘴巴，继续加长翼羽部分的羽毛，注意两个翅膀的前后关系和笔路的协调呼应。

步骤四：用浓墨依鸭子的头部结构画出鸭子头部的羽毛，接着添加胸部和尾部，用干笔短线画出腹部和腰部的羽毛。

步骤五：调淡赭石染鸭嘴，然后调整画面，在背部淡墨处打点来添加鸭毛的斑纹。

步骤六：最后用淡墨勾出水纹。

范例二：《秋水映天色》

步骤一：先用浓墨画出鸭子的眼睛和嘴巴，然后调重墨画出头部及颈部。

步骤二：用重墨先画出鸭子的背部和翅膀，然后添画胸部和腹部。

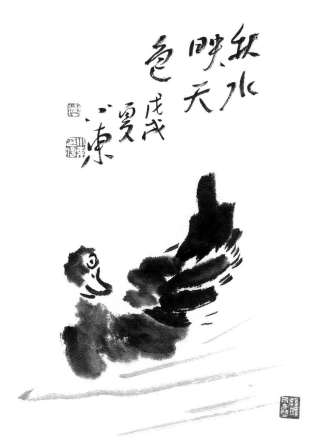

步骤三：添加尾羽，用短线继续丰富和完善腹部羽毛。

步骤四：用淡墨画出水纹，最后落款与盖印，完成小品创作。

范例三：《桃花江上春意浓》

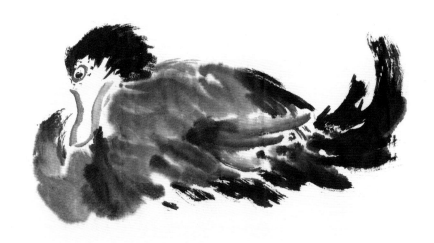

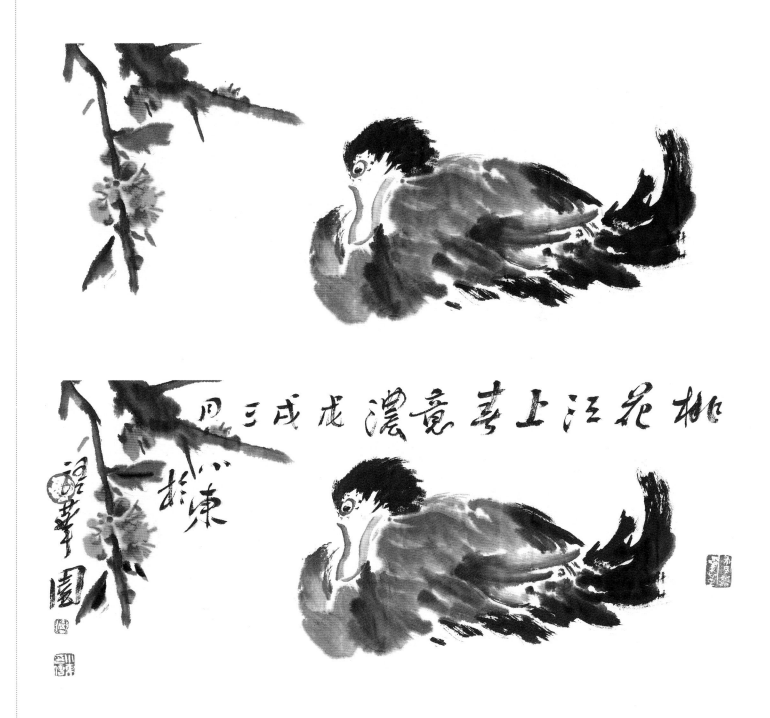

步骤一：用淡墨调少许石青，先画出鸭子的背部和翅膀，定下鸭子的基本形体，然后用淡墨画出鸭子的眼睛和嘴巴。

步骤二：用浓墨画出鸭子的头部和尾巴，用淡墨来表现胸部。

步骤三：为丰富画面，可添加其他物象，如在画面的左上方以折枝法出枝画出桃花枝干。

步骤四：用曙红画出桃花，并添加桃叶。

步骤五：最后在画面的上方从右至左落款与盖印，完成小品创作。

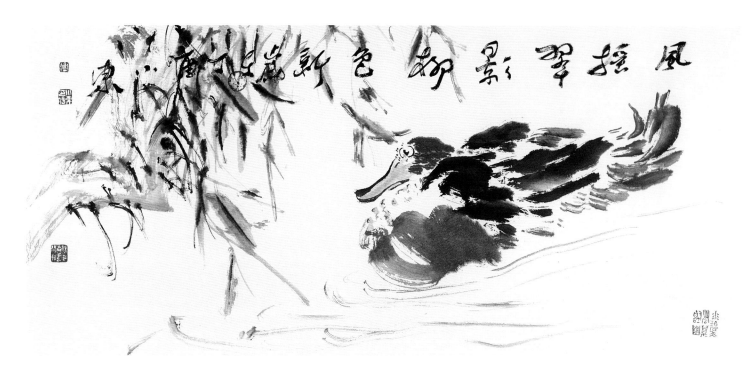

风摇翠影柳色新　33 cm×69 cm　伍小东　2017 年

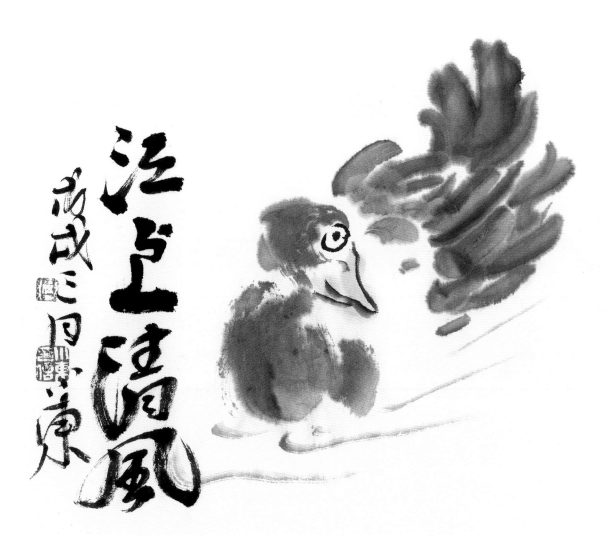

江上清风　21 cm×29 cm　伍小东　2018 年

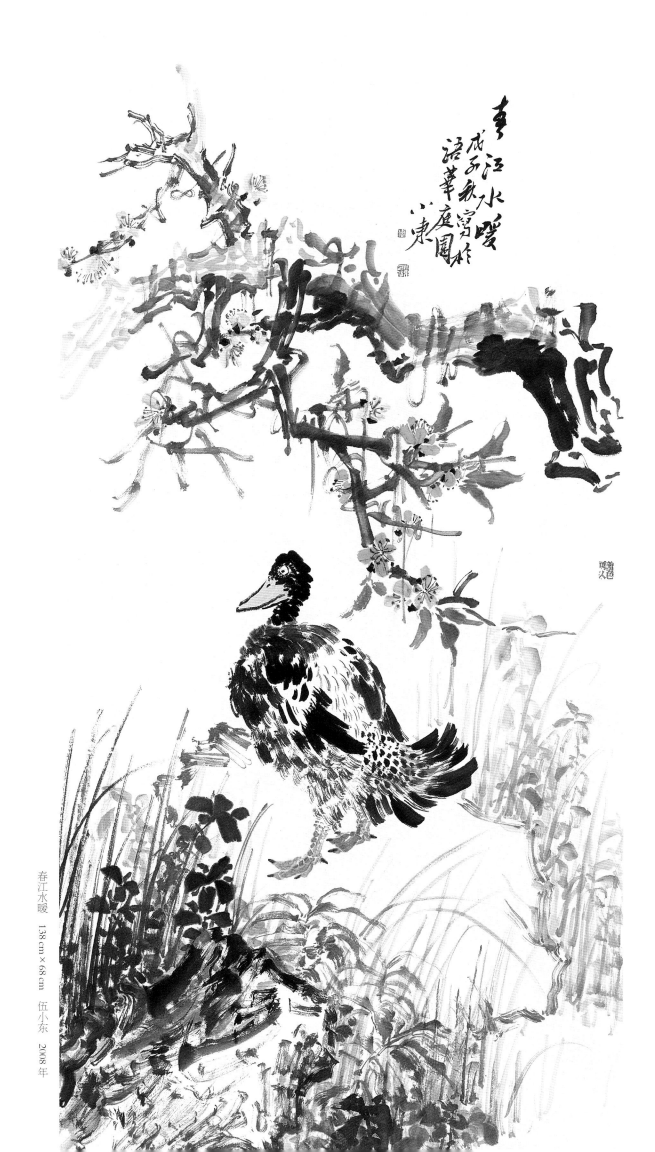

春江水暖 　138 cm×68 cm 　伍小东 　2008 年

第三讲　画麻雀法

一、麻雀的形体结构与不同形象画法

（一）麻雀的形体结构

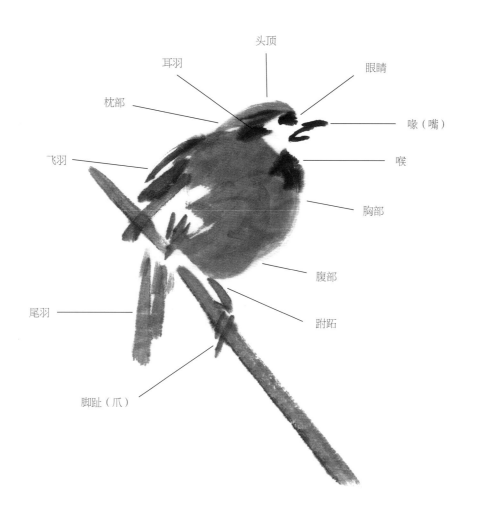

（二）麻雀的不同形象

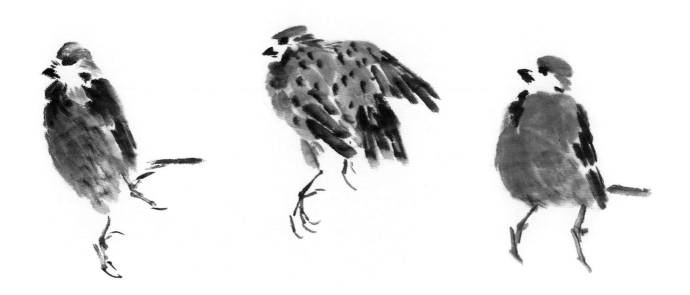

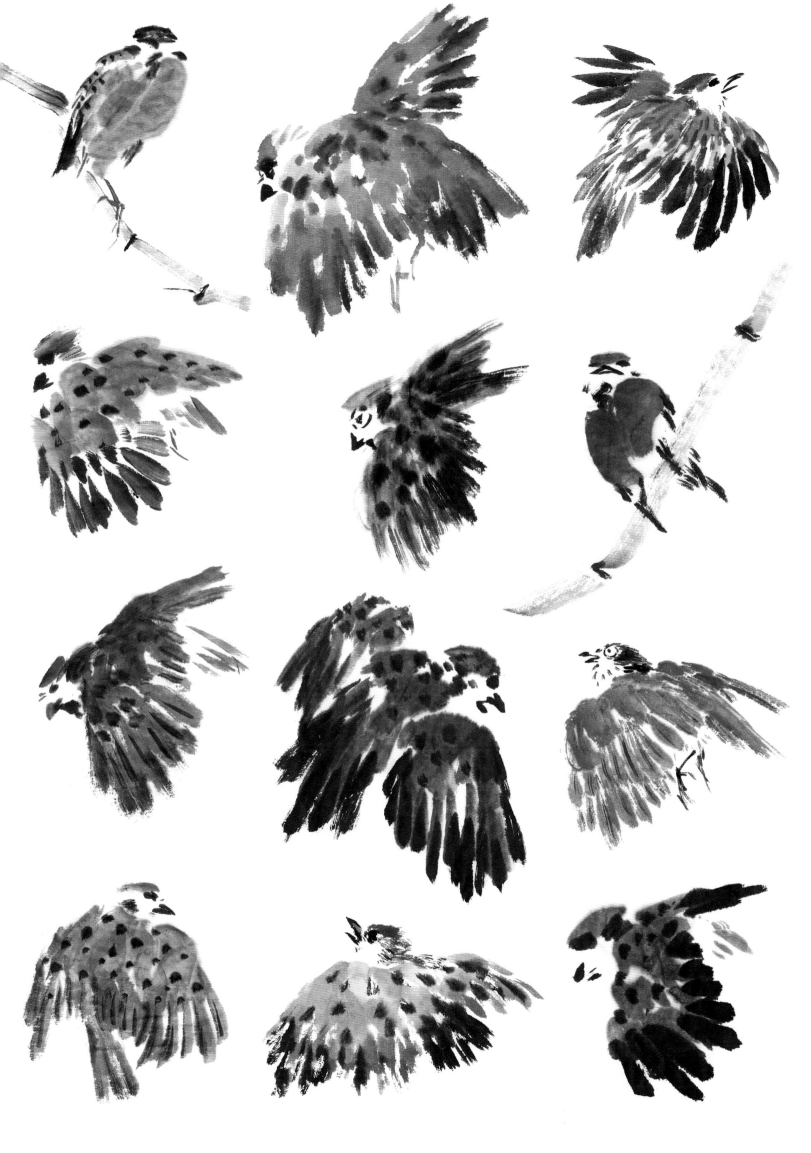

二、麻雀的画法与步骤分析

　　画麻雀，作画步骤及起首部位往往会因鸟的不同角度而有所不同。如正面的、侧面的、仰视的、俯视的小鸟都有相应的作画步骤，但规律上仍是先画主要形体，比如胸腹、身体、背部这些主体部位，这是因作画应先定出大势的要求。

范例一：

步骤一：先用淡赭石画出麻雀的胸部和腹部。

步骤二：笔尖蘸少许墨，顺势几笔画出侧翼，然后画出小鸟头顶。

步骤三：用浓墨勾点出嘴、眼、颊部这些特征部位。

步骤四：用浓墨画出麻雀的脚，再画上喉部深色的羽毛。

步骤五：此形象为站立的姿势，可添加竹枝或其他物象，使其姿势立得住。

步骤六：顺势添加麻雀的尾巴，完成画作。

范例二：《雨过天青云破处》

步骤一：用上个范例的方法先画出正面的两只麻雀。

步骤二：接着添加竹枝，使两只麻雀立于竹枝上，并加上麻雀的尾巴。

步骤三：在麻雀的下面再添画竹枝、竹叶。

步骤四：在画面的右下角添加石头、小草、苔点等，突出画境，丰富画面。

步骤五：视画面需要，调整竹子的姿态，最后题款、盖印，完成作品。

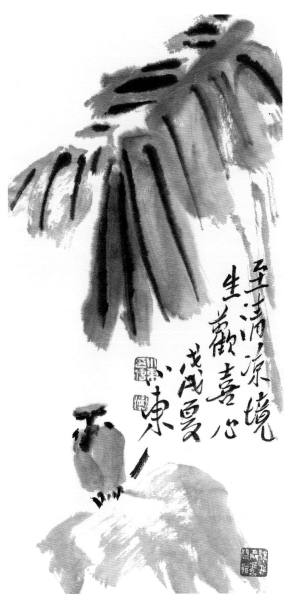

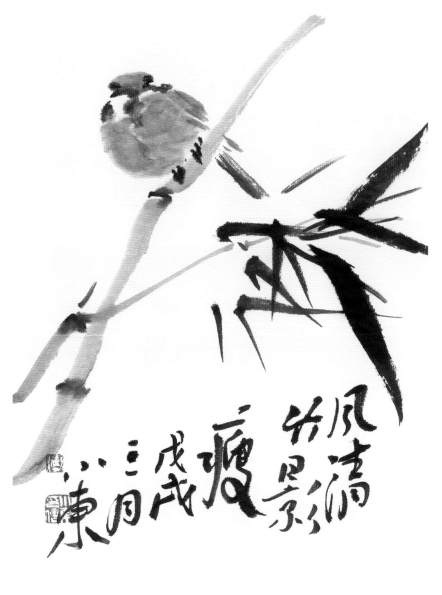

至清凉境生欢喜心　34 cm×17 cm　伍小东　2018 年　　　　风清竹影瘦　29 cm×21 cm　伍小东　2018 年

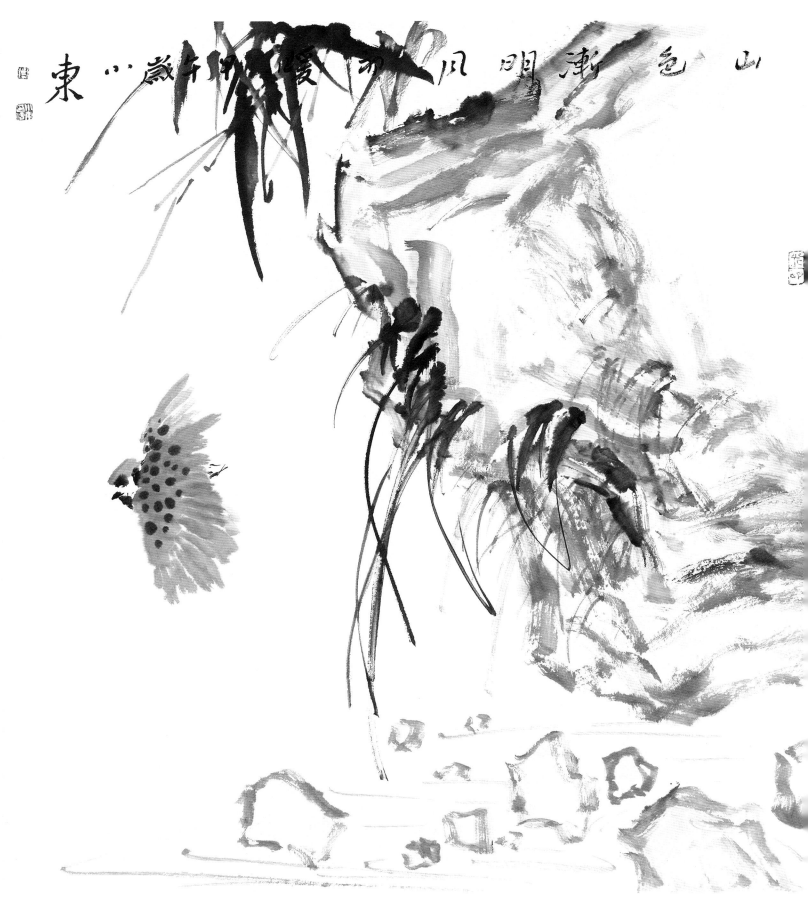

山色渐明风初暖　65 cm×65 cm　伍小东　2014 年

第四讲　画八哥法

一、八哥的形体结构与不同形象画法。

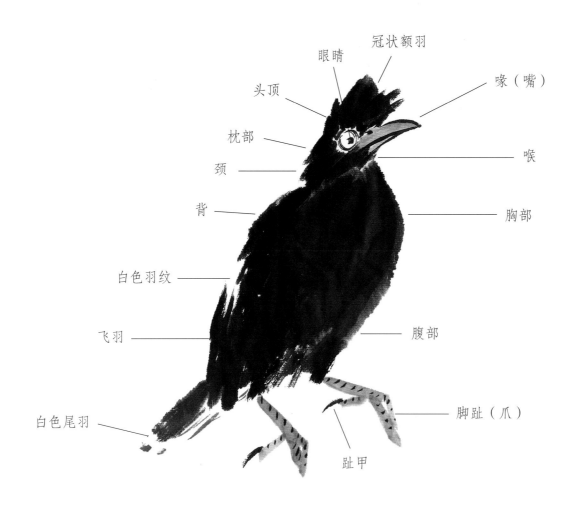

眼睛　冠状额羽　喙（嘴）
头顶
枕部　喉
颈
背　胸部
白色羽纹
飞羽　腹部
白色尾羽　脚趾（爪）
趾甲

二、八哥的画法与步骤分析

范例一：由画侧背、胸部入手法

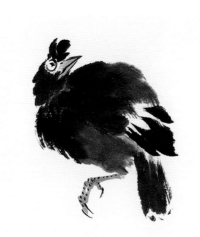

步骤一：先以重墨画出八哥的侧背部，再以浓墨画出胸部，加水调出淡墨画出腹部。

步骤二：接着以浓墨侧锋画出翅膀，注意背部与翅膀之间的留白，并画出八哥的眼睛和嘴巴。

步骤三：用重墨画出头部和尾巴，最后添画八哥的脚。

范例二：由画背部入手法

步骤一：先以重墨画八哥的背部，再用浓墨画出翅膀，并添上眼睛和嘴巴。

步骤二：用浓墨继续画出头部，再添画八哥的腹部、脚和尾巴。

步骤三：最后添画出竹枝，把八哥的栖落处给表现出来。

范例三：由画前胸、腹部入手法

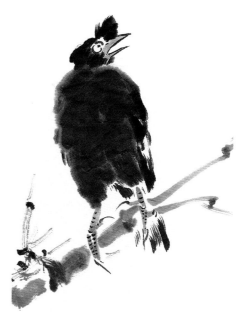

步骤一：顺着八哥腹部羽毛的走势用重墨画出八哥的腹部，随之添画翅膀，在确定大势之后，画出眼睛和嘴巴。

步骤二：以浓墨画出头部，随后用淡墨画出八哥的脚，完成八哥的基本形体后，添画出栖落处的竹枝。

步骤三：在完成竹枝后，用浓墨添加八哥的尾羽，用墨点出脚上的鳞片，一个完整的八哥形象至此完成。

范例四：《秋爽宜登高》

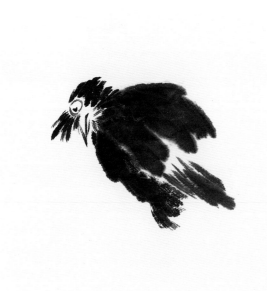

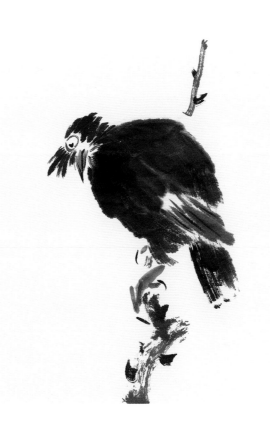

步骤一：先用重墨画出八哥的侧面背部及翅膀，注意留白。

步骤二：接着画出八哥的眼、嘴及额羽。

步骤三：继续完善头部，然后画出八哥的胸部和腹部。

步骤四：再把背部完善，并画出尾巴，用赭石画出八哥的脚，添加树枝作为八哥的栖落处。

步骤五：调整树枝与八哥的画面效果，添画树枝及野藤，最后在画面上部题上画款、盖印，完成作品。

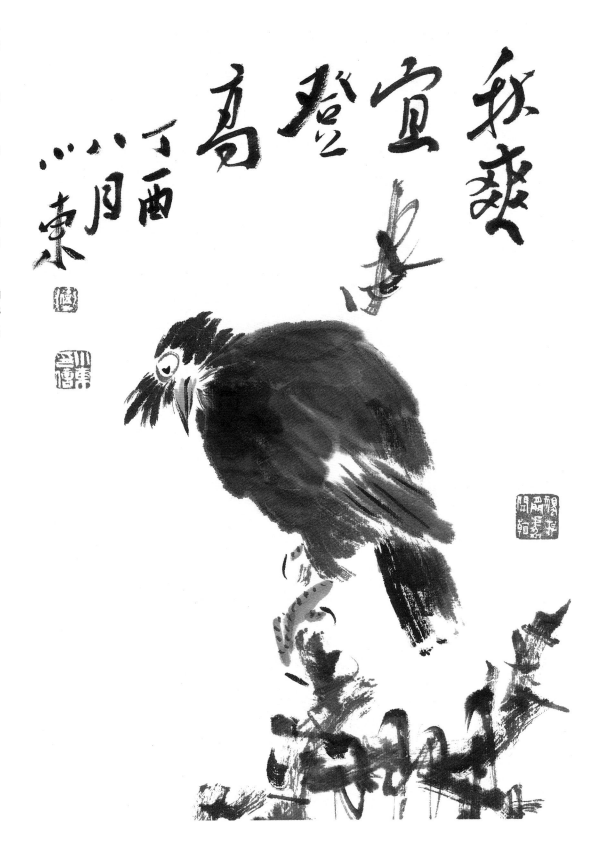

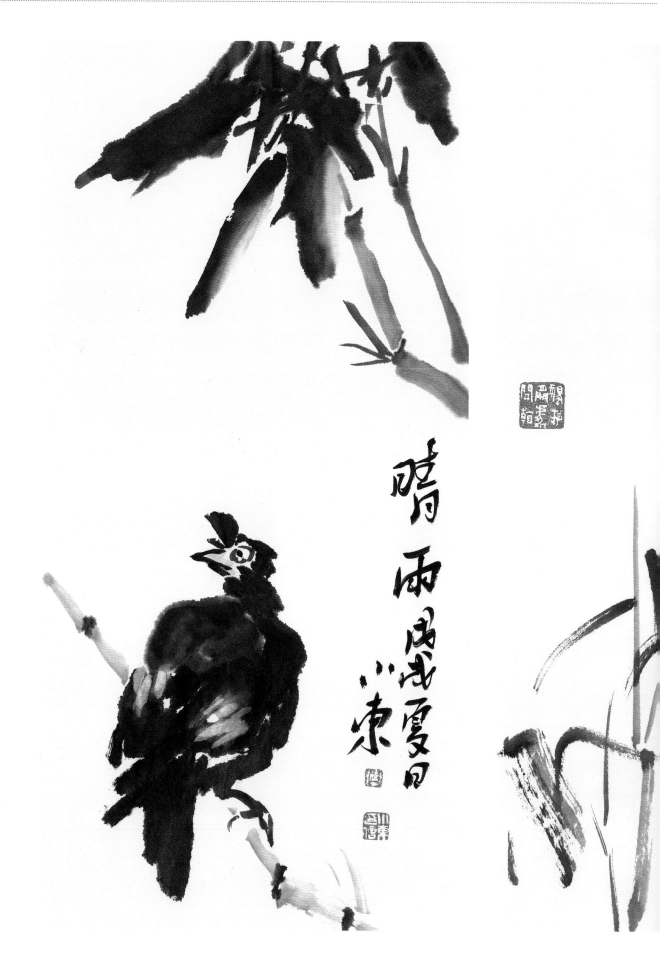

（左）晴雨　46 cm×24 cm　伍小东　2018 年

（中）风清影澹　34 cm×22 cm　伍小东　2018 年

（右）三月和风且日丽　47 cm×24 cm　伍小东　2018 年

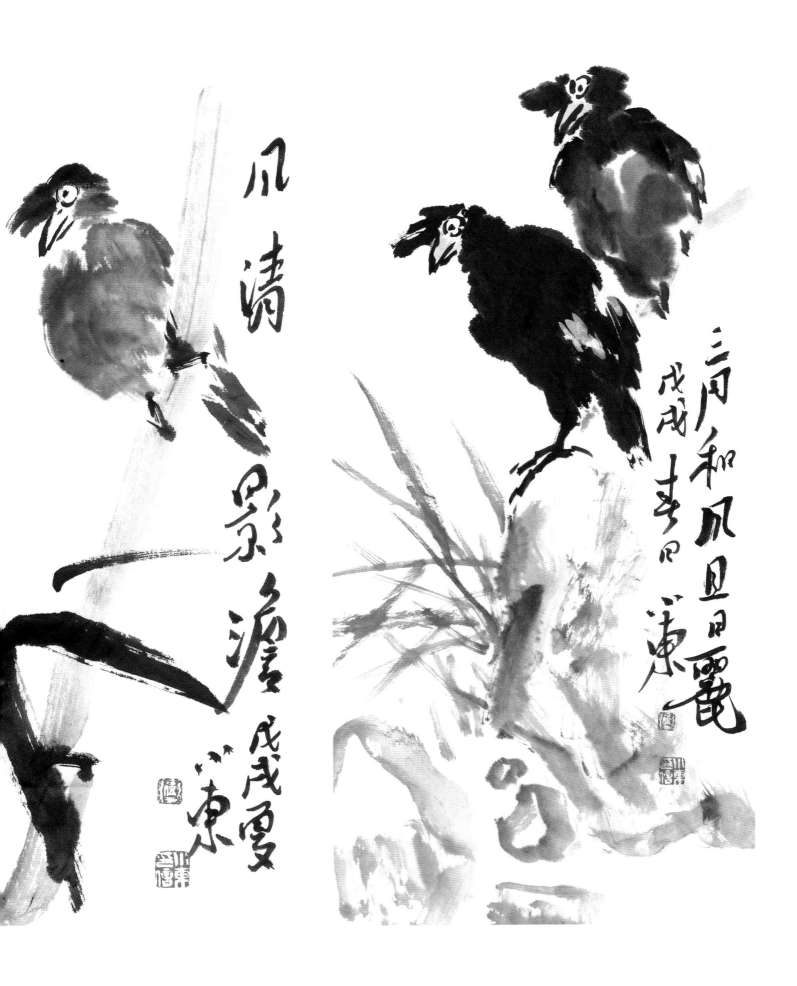

風清影渡　戊寅夏　慶

三月和風且日麗　戊戌春日　慶

第五讲　画斑鸠法

一、斑鸠的形体结构与不同形象画法

（一）斑鸠的形体结构

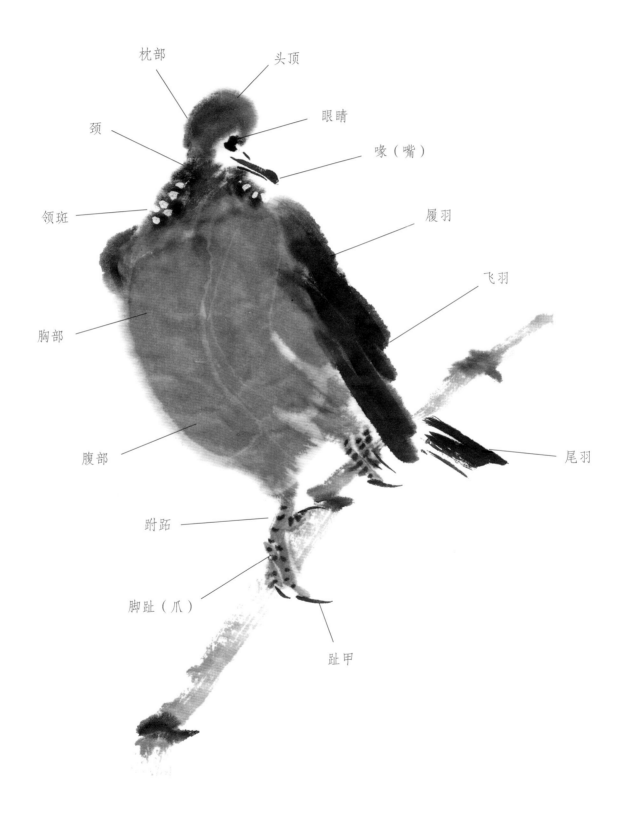

枕部　　头顶

颈　　　眼睛

喙（嘴）

领斑

履羽

飞羽

胸部

腹部

尾羽

跗跖

脚趾（爪）

趾甲

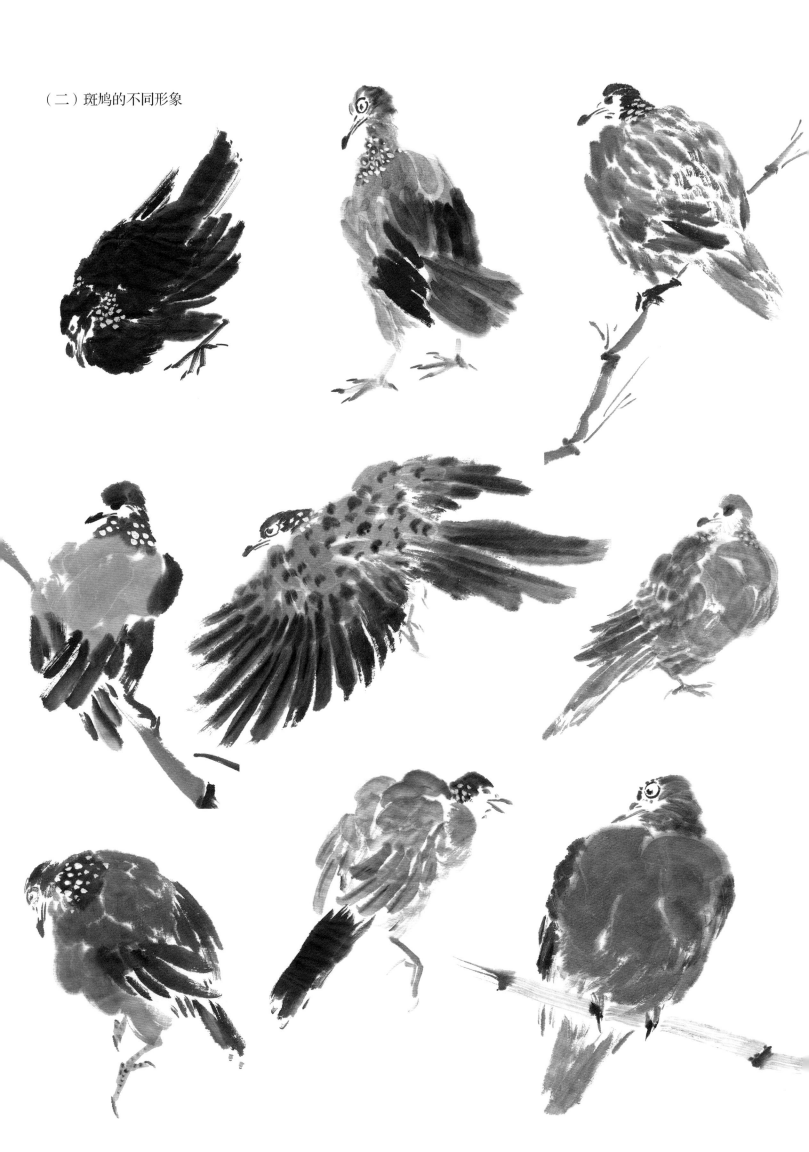

（二）斑鸠的不同形象

二、斑鸠的画法与步骤分析

凡画禽鸟，先画形体是一种很好的画法，因为可定出基本形的大势，其他头部、尾部、脚都应围绕着基本形体来经营安排。

范例一：先画背部入手法

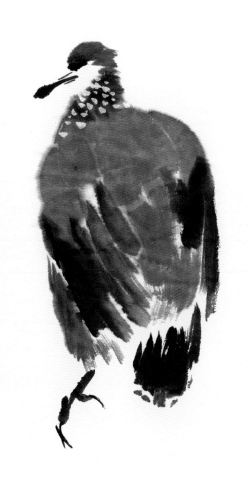

步骤一：先以石青调墨分别画出斑鸠的背部和翅膀。

步骤二：再依次画出头部和腹部，然后调浓墨画出眼睛、嘴巴、尾巴和脚。

步骤三：最后以白色点出斑鸠的领斑。

范例二：先画侧面背部入手法

步骤一：先以墨画出斑鸠的背部，并以浓墨画出翼羽，使之呈浓、淡墨相融的状态。

步骤二：趁湿以浓墨先画出斑鸠的头部、胸部及腹部，要点是趁湿画，使各部位的连接处体现浓、淡墨交融的效果。

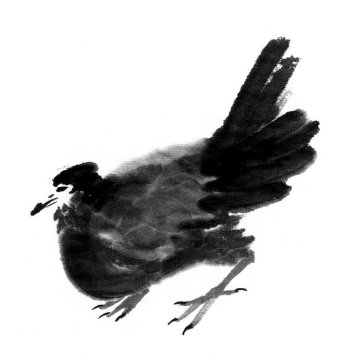

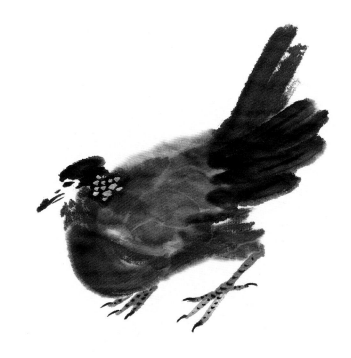

范例二：先画侧面背部入手法

步骤三：继续添画尾巴，用淡墨加少许石青画斑鸠的脚和喉部。

步骤四：最后用白色点出斑鸠的领斑，用浓墨点出脚上的鳞片和趾甲。

范例三：《登高望远》

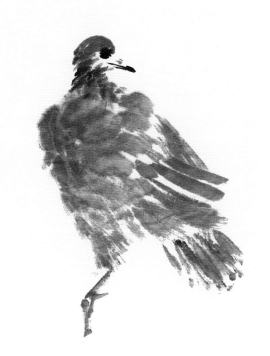

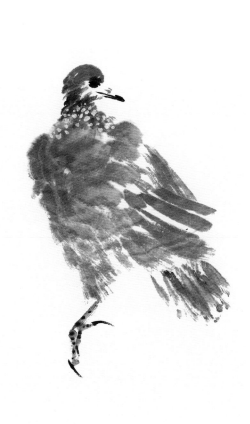

步骤一：以墨调赭石先画出斑鸠的背部和翅膀，再画出侧面的胸部和腹部。

步骤二：继续画出斑鸠的头部、颈部、脚和尾巴。

步骤三：用白色点出领斑，用墨点出脚上的鳞片和趾甲。

步骤四：用墨再点出身上的羽斑，然后添加树枝。

步骤五：最后题款、盖印，完成此画作。

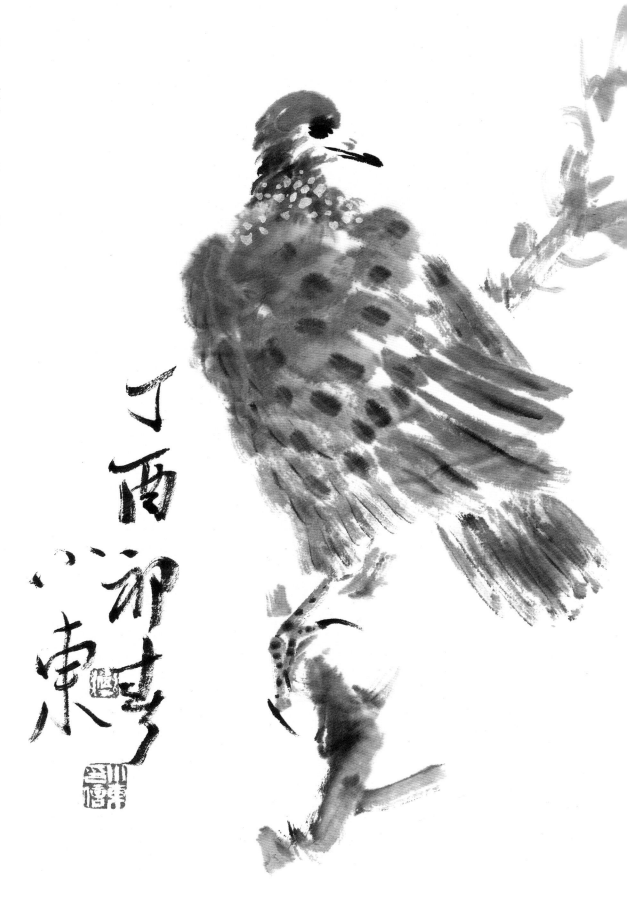

风清影瘦　32 cm×22 cm　伍小东　2018 年

高秋气清新　29 cm×13 cm　伍小东　2018年

第六讲　画翠鸟法

一、翠鸟的形体结构与不同形象画法

（一）翠鸟的形体结构

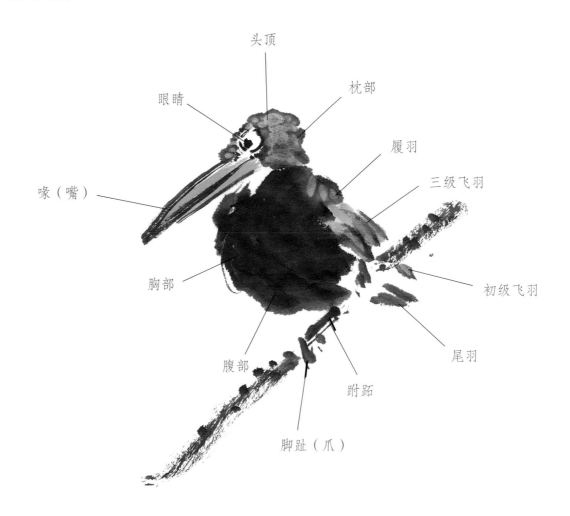

（二）翠鸟的不同形象

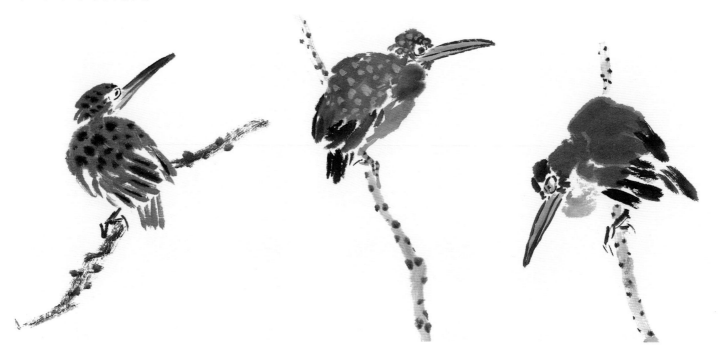

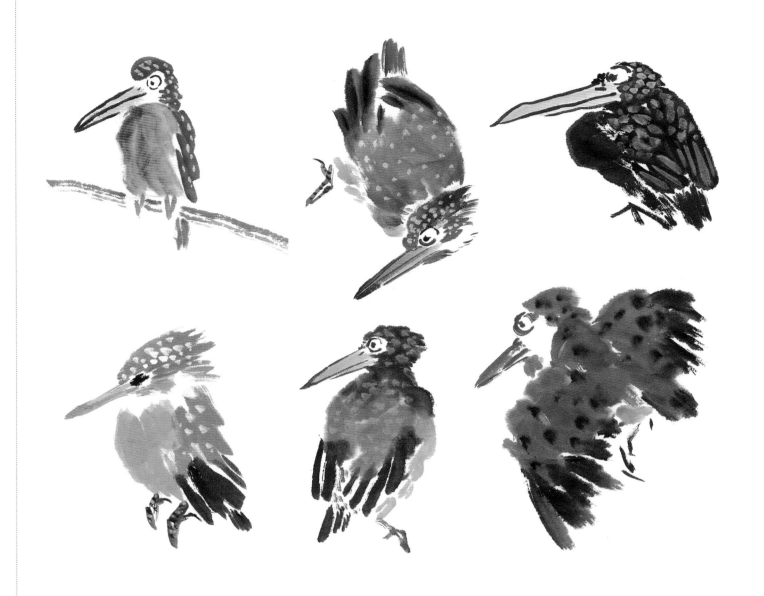

二、翠鸟的画法与步骤分析

范例一：

步骤一：先以石青调淡墨画出翠鸟的背部和翅膀。

步骤二：依次画出翠鸟的眼睛、嘴、头顶和尾巴，用曙红调鹅黄画出胸部和大腿，用淡墨画出脚。

步骤三：趁墨迹未干时，用重墨在背部和头部打上墨点，待墨迹稍干时，以白色点出斑纹。

范例二：《池塘清影》

步骤一：先以石青调淡墨画出翠鸟的背部，然后用重墨依次画出翠鸟的头顶、眼睛、嘴巴、翅膀、腹部和尾巴。

步骤二：用曙红调鹅黄画出翠鸟的脚。

步骤三：用墨蘸少许石青，添加荷叶和荷茎，趁湿用浓墨勾出荷叶的叶脉。

步骤四：以浓墨点出荷茎上的小刺和翠鸟的趾甲，趁鸟的背部墨色未干用石青点出斑纹，然后用鹅黄染翠鸟的嘴。

步骤五：最后落款、盖印，完成作品。

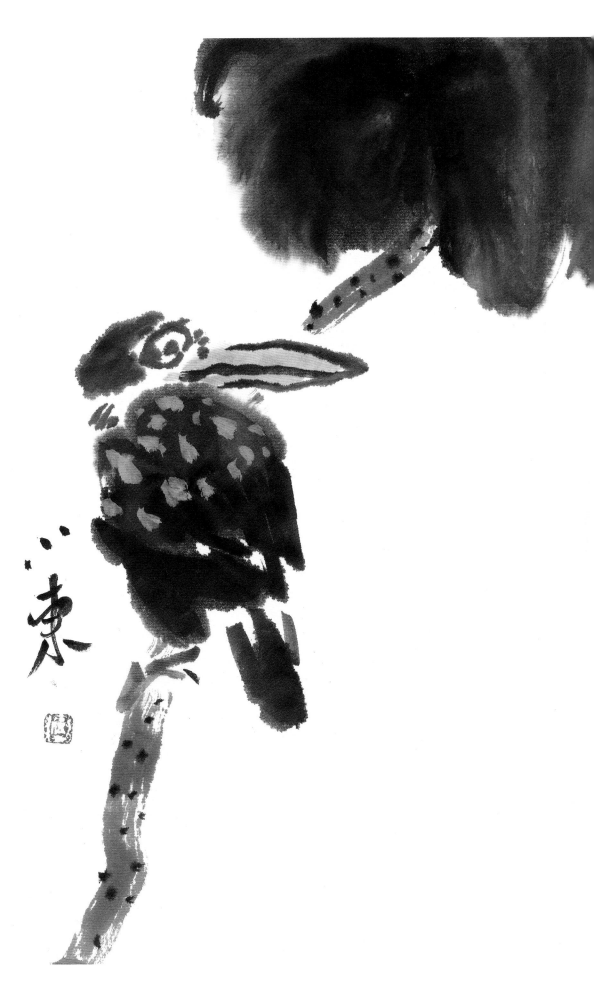

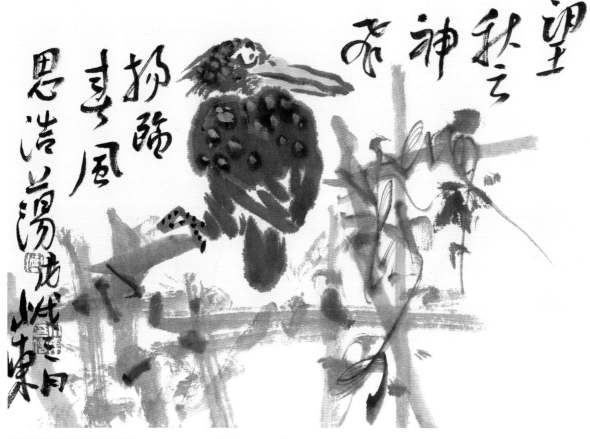

望秋云神飞扬 临春风思浩荡　22 cm×29 cm　伍小东　2018 年

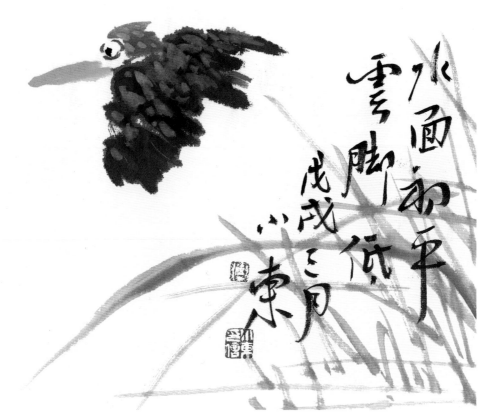

水面初平云脚低　22 cm×29 cm　伍小东　2018 年

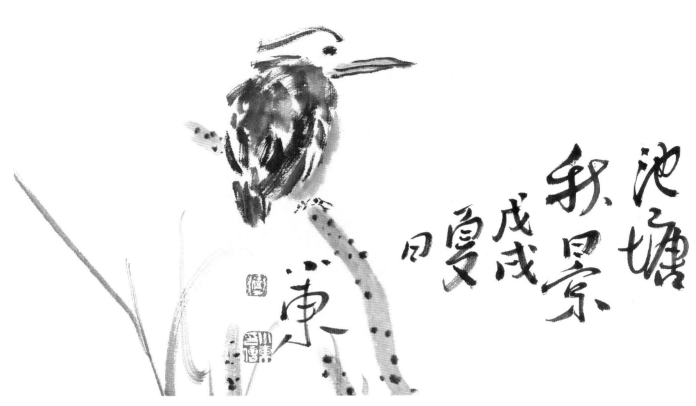

池塘秋景　22 cm×34 cm　伍小东　2018 年

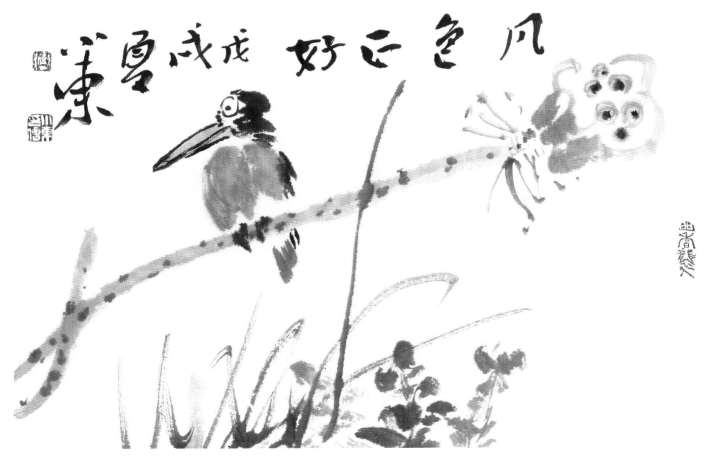

风色正好　22 cm×34 cm　伍小东　2018 年

第七讲　画其他禽鸟法

鸟的形体结构与不同形象画法

（一）鸟的形体结构

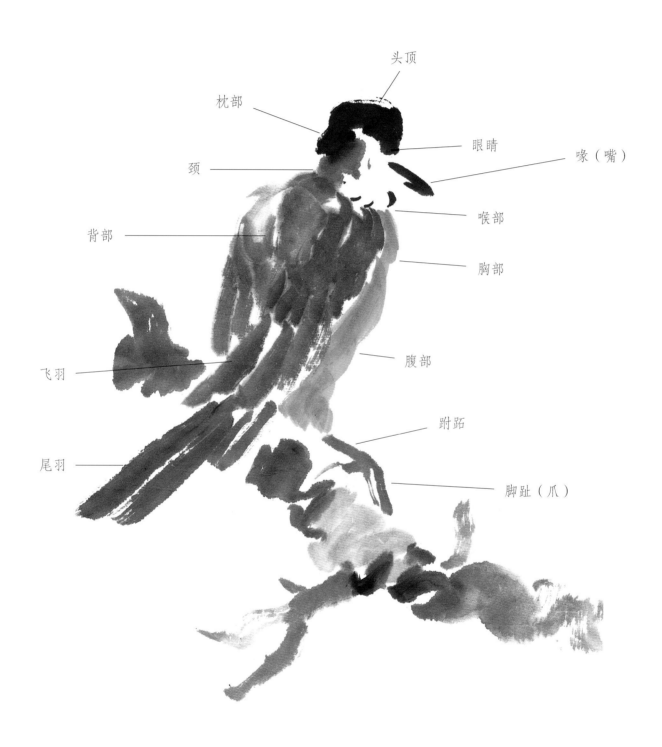

头顶

枕部

眼睛

喙（嘴）

颈

喉部

背部

胸部

飞羽

腹部

跗跖

尾羽

脚趾（爪）

跗跖

趾甲

内趾

后趾

距骨（相当于掌骨，介于跗骨和趾骨之间）

中趾

外趾

画鸟类，应当了解鸟的外形结构。脚是体现小鸟动态的重要身体部位，对于脚的研究和画法表现是教程内容的重要部分。

大部分鸟类的脚有四趾，三趾向前，一趾向后，适用于枝头栖息，也适用于地面跳跃前进。但也有如鹦鹉类的脚趾，两趾在前，两趾向后，适于攀爬枝头，而不适用于地面上活动。

鸟爪半握状态，用线双勾法画出鸟爪的形态。

鸟爪半握状态，用线双勾法画出鸟爪的形态，以淡墨擦染出鳞片的质感。

鸟爪打开状态，用线双勾法画出鸟爪形态。

两只鸟爪站立在树枝上的形态。

用赭石画出鸟爪的全开状态，待颜色近干时，用浓墨画出鳞片和趾甲。

用赭石画出鸟爪的半握状态，等颜色半干时，用浓墨画出鳞片和趾甲。

（二）鸟的不同形象

双吉　24 cm×46 cm　伍小东　2013 年

春华图　33 cm×63 cm　伍小东　2013 年

清秋总是气爽人　24 cm×60 cm　伍小东　2018 年

云寄青山花待月　70 cm×34 cm　伍小东　2017 年　　　　风暖花正红　70 cm×34 cm　伍小东　2017 年

蔬果画法

一、课程介绍

　　花鸟画的主要题材是花卉与禽鸟，蔬果题材属于花鸟画范畴内表现重要和扩展的题材。蔬果泛指蔬菜与水果。在完成了"竹、兰、梅画法""花卉画法""石头画法""禽鸟画法"的课程教学后，此"蔬果画法"课程是为了拓展和丰富花鸟画写意画法的教学内容，将有助于对笔墨训练的成效，是训练笔墨造型表现力的极好课程。

二、课程学时

20周×20学时/周=400学时

三、教学目的

1. 掌握蔬果写意画法的基本造型规律，学习笔法、墨法及笔路、笔势在造型中的具体运用。

2. 提升笔墨的表现力和造型能力，提纯笔墨语言并形成笔墨语言的个性化。

3. 强化个性化的笔墨语言表现，把已掌握的笔墨造型在描写不同对象中加以检验和运用。

四、教学要点

1. 掌握在笔墨思维下的笔、墨、形、色的综合运用。

2. 掌握蔬果的形、色、笔、墨与整体画法的协调关系。

五、教学难点

1. 以笔墨塑造艺术形象，在造型中把握笔路、笔势并体现笔墨之趣。

2. 在多种蔬果题材中把握笔墨的表现方式，并形成个性化的使用笔墨方式和方法。

六、作业要求

1. 按课程范例安排内容做画法和笔墨练习。

2. 以历代名家的蔬果作品为范图学习并分析画法。

3. 以笔墨造型观来指导学习，解脱物象光影造型法的束缚。

七、教材与参考书目

1. 沈周、文徵明、陈淳、徐渭、李鱓、赵之谦、任伯年、虚谷、齐白石等名家画册。

2.《明清花鸟扇面》四川美术出版社出版。

3.《潘天寿画集》人民美术出版社出版。

4.《历代名家册页·潘天寿》浙江人民美术出版社出版。

5.《历代名家册页·齐白石》浙江人民美术出版社出版。

6.《齐白石·蔬果》人民美术出版社出版。

7.《中国画大师经典系列丛书·齐白石》中国书店出版。

8.《吴昌硕画集》荣宝斋出版社出版。

9.《虚谷画集》荣宝斋出版社出版。

10.《北京画院秘藏齐白石精品集·蔬果卷》广西美术出版社出版。

第一讲 画石榴法

一、石榴的形体结构与不同形象画法

（一）石榴的形体结构

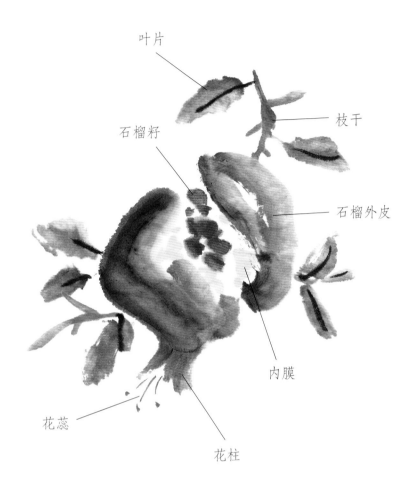

叶片

枝干

石榴籽

石榴外皮

内膜

花蕊

花柱

（二）石榴的不同形象画法

先以点写法写出石榴的外皮，再以曙红点出石榴籽，最后以浓墨添加枝叶。

先以枯笔干墨勾出石榴外形再以干笔擦出石榴外皮。

先以点垛法点出石榴的外形，再以曙红和藤黄分别画出石榴籽和内膜，最后以墨画出枝叶。

先以墨画出石榴外形，再以线勾出石榴籽，最后添加枝叶。

先画前面的石榴，随后画出枝叶，再画另一个石榴。

先以汁绿色调少许墨写出石榴外形，再以曙红勾写石榴籽，最后添加枝叶。

先以勾擦法画出大石榴，随后用花青调墨画枝叶，最后添画另一个石榴。

先以墨勾花柱，再以赭石画出石榴外皮，接着画出第二个石榴，最后添加枝干。

用三青调墨直接画出石榴的基本型，然后添加枝干。

二、石榴的画法与步骤分析

范例一：

步骤一：先用石绿调墨画出石榴外皮，定下大致形状。

步骤二：以侧锋用笔，添加枝叶。

步骤三：以曙红加胭脂点出石榴籽。

步骤四：最后用浓墨画出叶脉和石榴的花蕊。

范例二：《折枝细看石榴红》

步骤一：以石青调墨画出石榴外皮，定下石榴大致形状。

步骤二：以曙红加胭脂点出石榴籽，并以藤黄画出石榴的内膜。

步骤三：继上个步骤再画一个小石榴，并使其朝向左。

步骤四：接着以曙红加胭脂点出小石榴的石榴籽，用藤黄点出小石榴的内膜，然后画出枝叶，并以浓墨画出叶脉和花蕊。

步骤五：最后题款、盖印，完成作品。

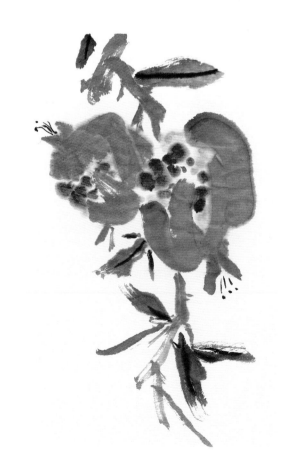

范例二：《折枝细看石榴红》

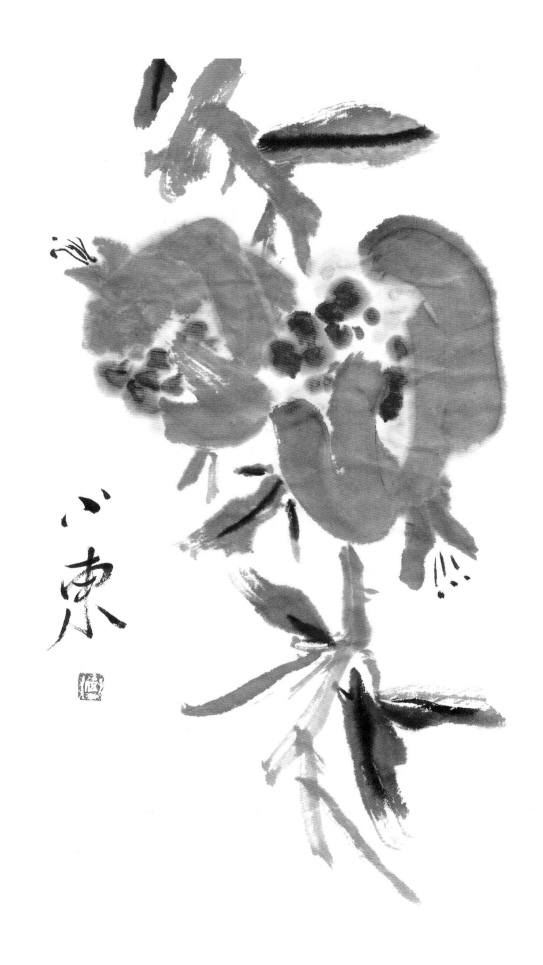

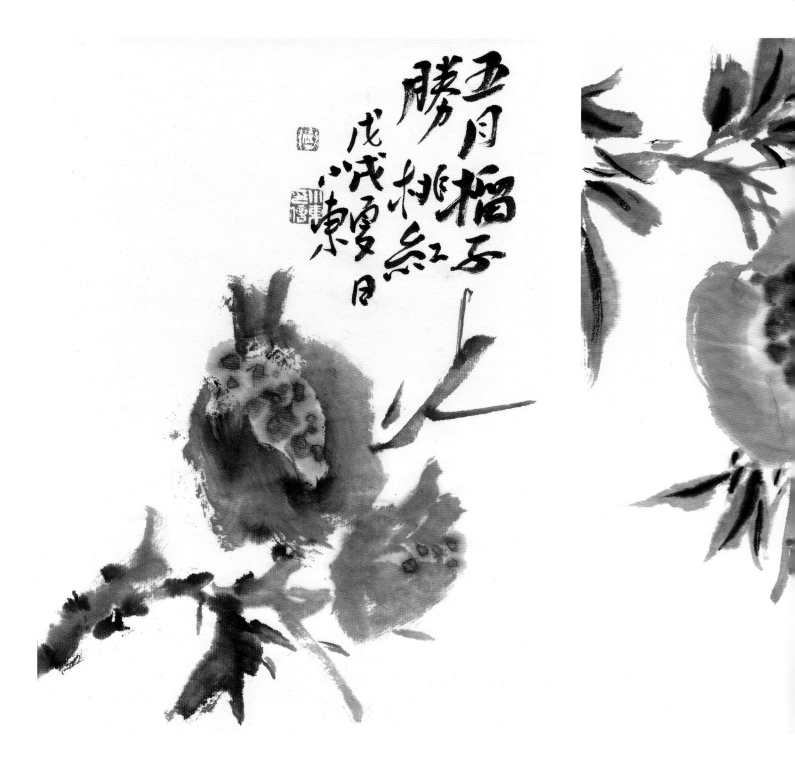

（左）五月榴籽胜桃红　29 cm×22 cm　伍小东　2018 年

（中）红玛瑙　30 cm×20 cm　伍小东　2018 年

（右）千籽石榴红玛瑙　32 cm×22 cm　伍小东　2018 年

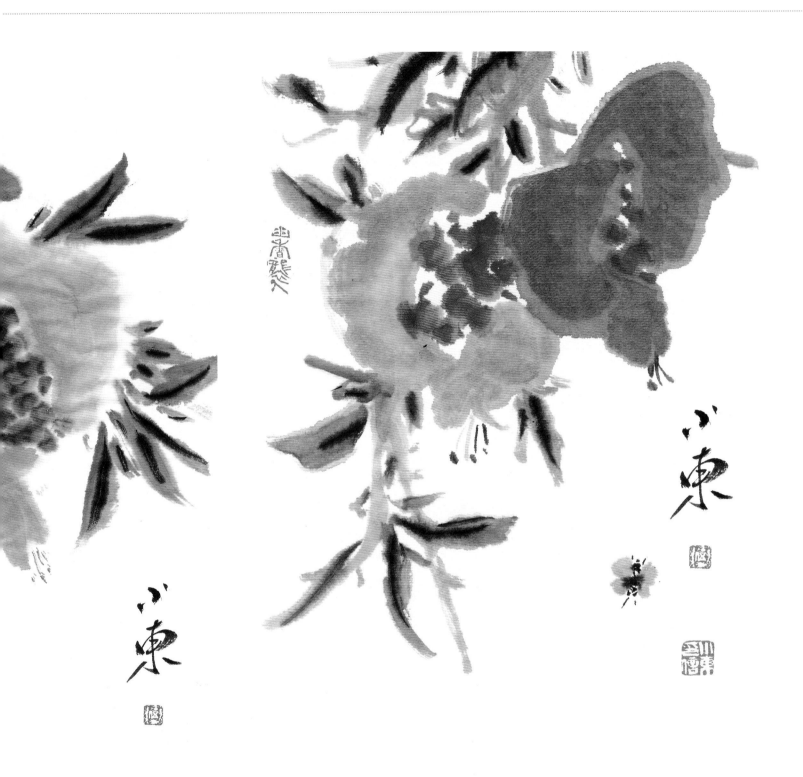

第二讲　画枇杷法

一、枇杷的形体结构

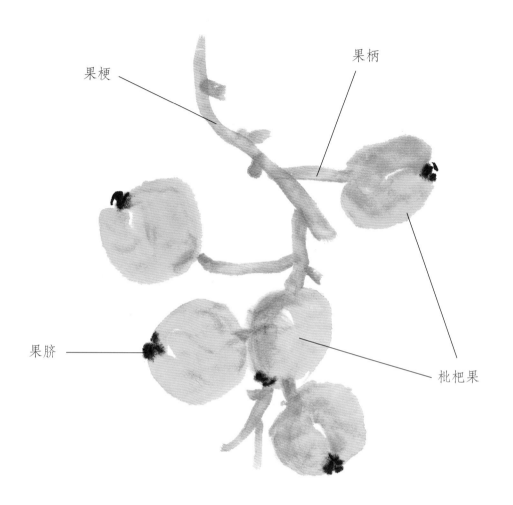

果梗

果柄

果脐

枇杷果

二、枇杷叶的画法

范例一：依形取势造型，浓墨破淡墨勾叶脉

步骤一：用较重的墨画出叶片的外形，强调以笔触塑造形象。

步骤二：画出另一片叶子，使之呈"八"字状，并顺势画出穿插的枝干。

步骤三：待画面半干时用浓墨画出叶脉，这方法类似以浓破淡的破墨法。

范例二：依形取势造型，叶片墨干后以浓墨勾叶脉

步骤一：先用浓、淡墨画出叶片的基本形。

步骤二：根据画面，画出枝干，这里须注意一点，枝干与叶片的走势要呈现出以横枝衬竖叶的方式。

步骤三：待叶片的墨色近干时，用浓墨勾写叶脉。

范例三：依形势用笔造型，以墨破色勾叶脉

步骤一：以石青调墨两笔写出枇杷叶片的外形。

步骤二：趁叶片湿，以浓墨勾出叶脉。

步骤三：添加枝干，调整画面，在右边添画一小叶片，使其势展开。

三、枇杷的画法与步骤分析

范例一：

步骤一：用赭石画出枇杷果的外形。

步骤二：用淡墨干笔画出果梗和果柄。

步骤三：用浓墨点出果脐，注意果脐要与果柄方向相对应。

范例二：《盛夏五月蔬果香》

步骤一：先用浓墨干笔画出枇杷的枝干，定下大势。然后用赭石画出枇杷果的位置。

步骤二：用墨画出枝干与枇杷果连接的果柄，墨与色连接要有浸透融合之感。

步骤三：用墨调石青刷出叶片，叶片的穿插要避让，叶子用笔刷出，呈前后关系。

步骤四：待叶片未干之时，以浓墨勾叶脉，并点出果脐。

步骤五：最后根据画面需要做出调整，主要是题款的布局方式，题款、盖印，即完成作品。

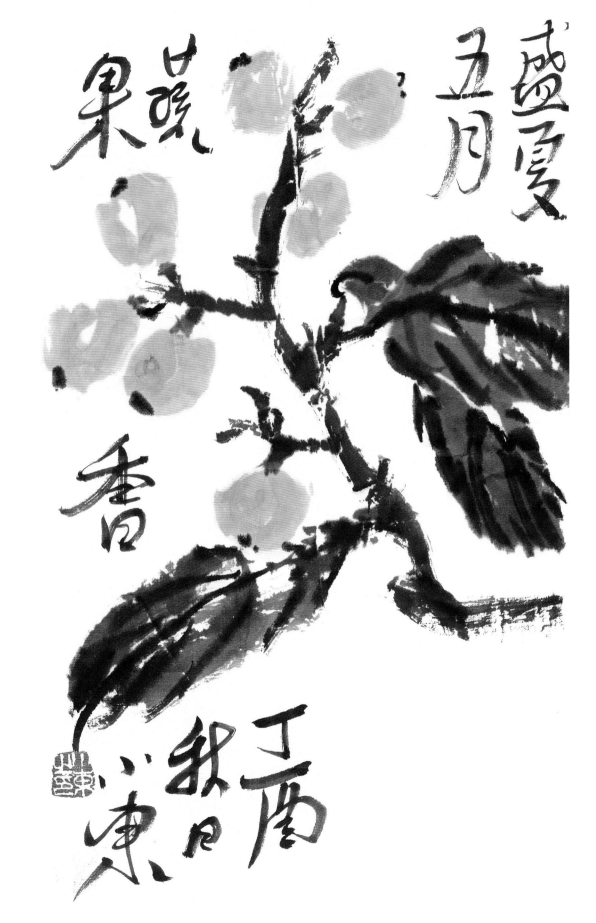

盛夏五月果蔬香

丁酉秋月小東

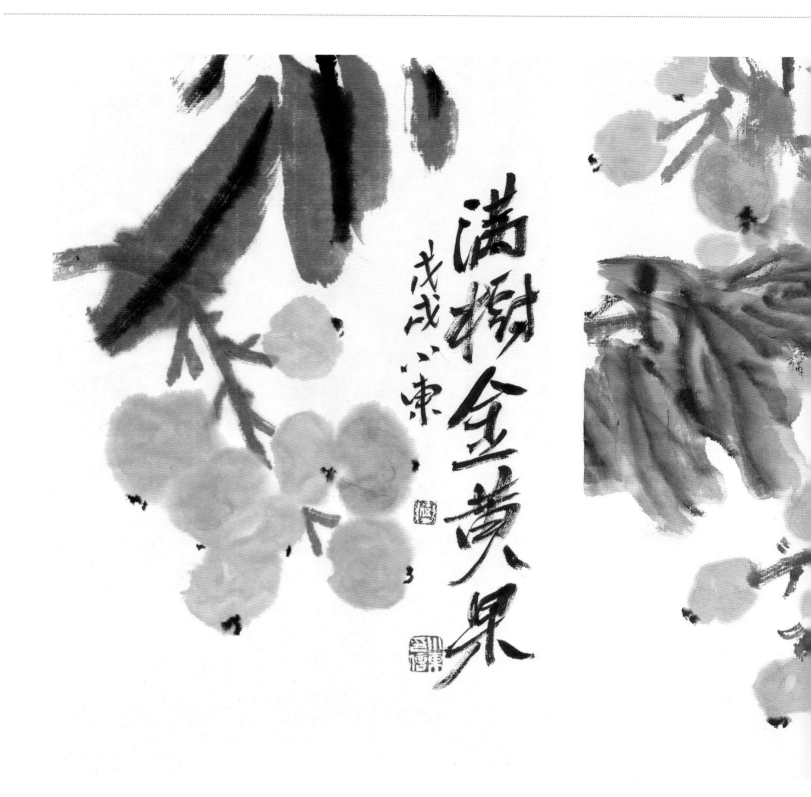

（左）满树金黄果　29 cm×20 cm　伍小东　2018 年

（中）南国金枇杷　32 cm×22 cm　伍小东　2018 年

（右）白玉花结黄金果　34 cm×22 cm　伍小东　2018 年

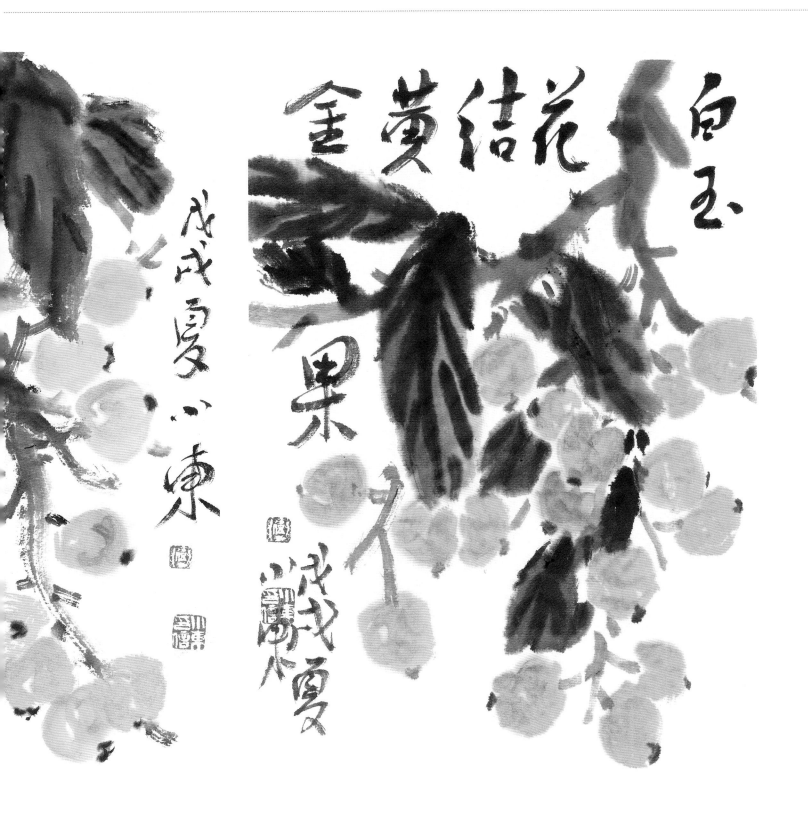

金黄結花白玉

果

戊戌夏小東

戊戌夏小東

189

第三讲 画荔枝法

一、荔枝的形体结构

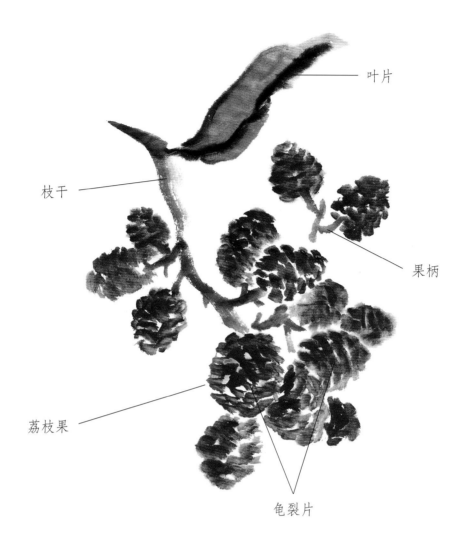

叶片

枝干

果柄

荔枝果

龟裂片

二、荔枝叶和枝干的画法与步骤

范例一：先画叶片入手法

步骤一：用石青调墨画出荔枝叶。　　步骤二：用浓墨画出枝干，并连接叶片。　　步骤三：待叶片八分干时，用浓墨勾出叶脉。

范例二：先画出枝干入手法

步骤一：用浓墨画出枝干。

步骤二：按顺势要求画出叶片，要有布势的思维，使呈线状的叶片向四周发散。

步骤三：用浓墨勾出叶脉，为增加画面艺术效果，可补加枝干和荔枝果，并在枝干上打点苔。

三、荔枝的画法与步骤分析

范例一：先写形后写质的手法

步骤一：先用淡曙红画出荔枝的基本形，注意荔枝的位置及大小、疏密、前后的关系处理。

步骤二：用浓曙红点出荔枝果皮上的突点，以"点"来表示，排列方向须有一定的方向统一性，这样可避免杂乱之感。

步骤三：最后用墨添加果柄，注意点在颜色未干时添加，这样墨与色相连接之处，会显出滋润之感。

范例二：以点状笔触写形质的手法

步骤一：此法为用点垛法画出荔枝的形和质的方式，以曙红画出荔枝果的基本形。

步骤二：用浓墨画出连接荔枝的枝干和果柄。

步骤三：为了丰富画面，视画面效果要求继续添加荔枝果，在枝干或果的后面添加，使层次变化更加丰富。

范例三：《贵妃笑时荔枝红》

步骤一：先调出淡墨，然后用笔尖蘸浓墨画枝干定出大势，此法画出的枝干有浓、淡墨相融之效果。

步骤二：画出叶片，用叶片打开整个画面的走势，这里叶片的处理方式类同画竹子的叶子。

步骤三：根据画面需要用曙红调胭脂画出荔枝果，然后画出果柄。

步骤四：调整画面，继续添加荔枝果，使画面更加丰富饱满，在枝干上打点苔来丰富画面，用浓墨勾出叶脉，可视画面之意添加草虫。最后题款、盖章至作品完成。

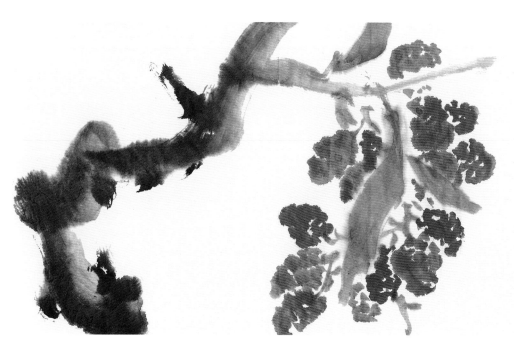

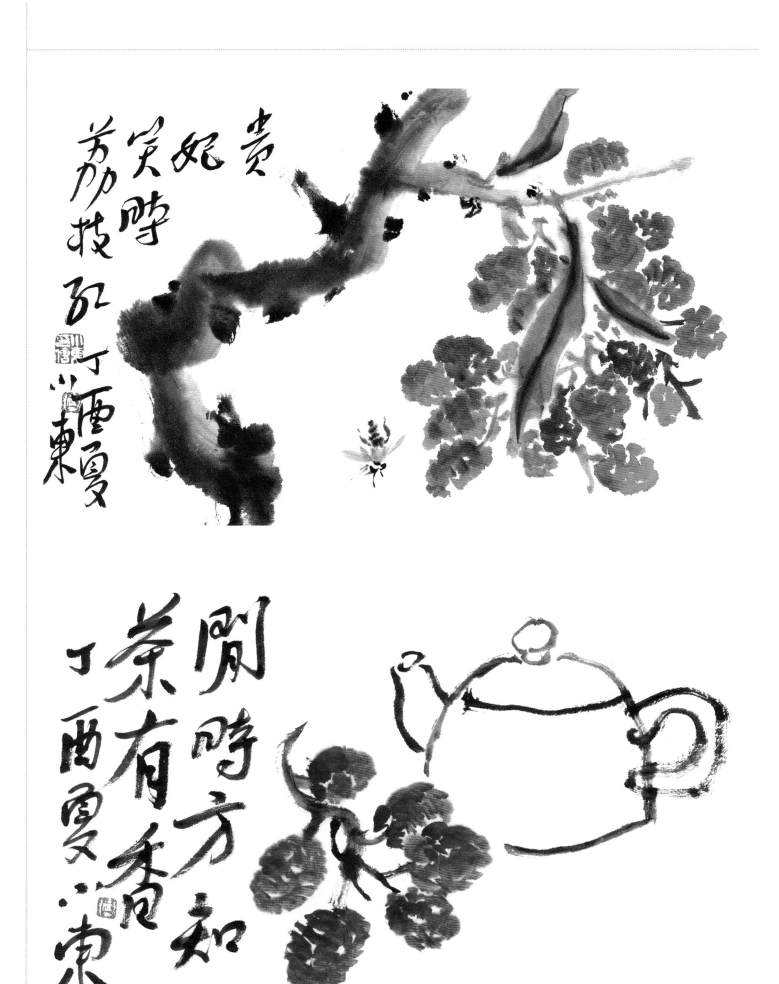

贵妃笑时荔枝红

妃笑时

荔枝

丁酉夏

小东

闲时方知茶有香

丁酉夏

小东

闲时方知茶有香　23 cm×29 cm　伍小东　2017 年

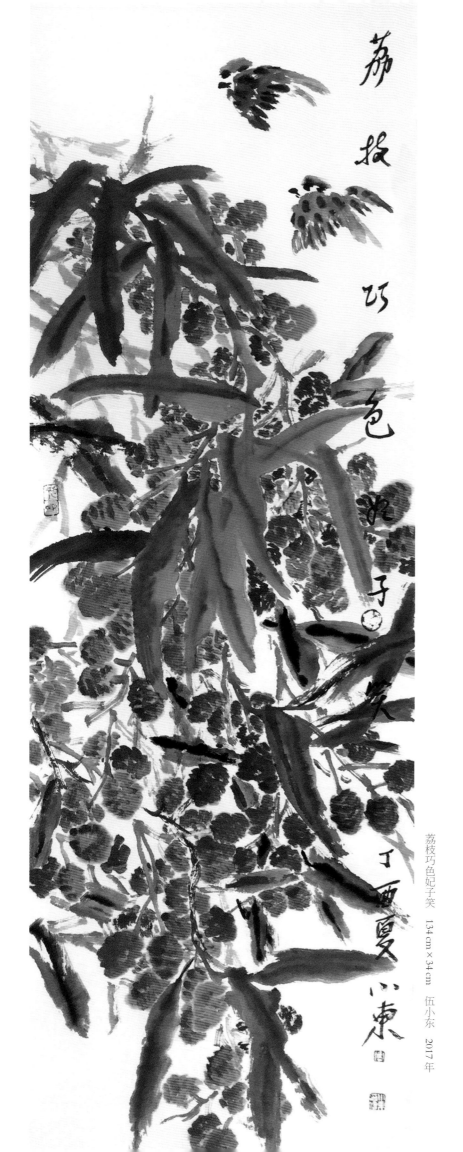

荔枝巧色妃子笑

丁酉夏荔东

荔枝巧色妃子笑　134cm×34cm　伍小东　2017年

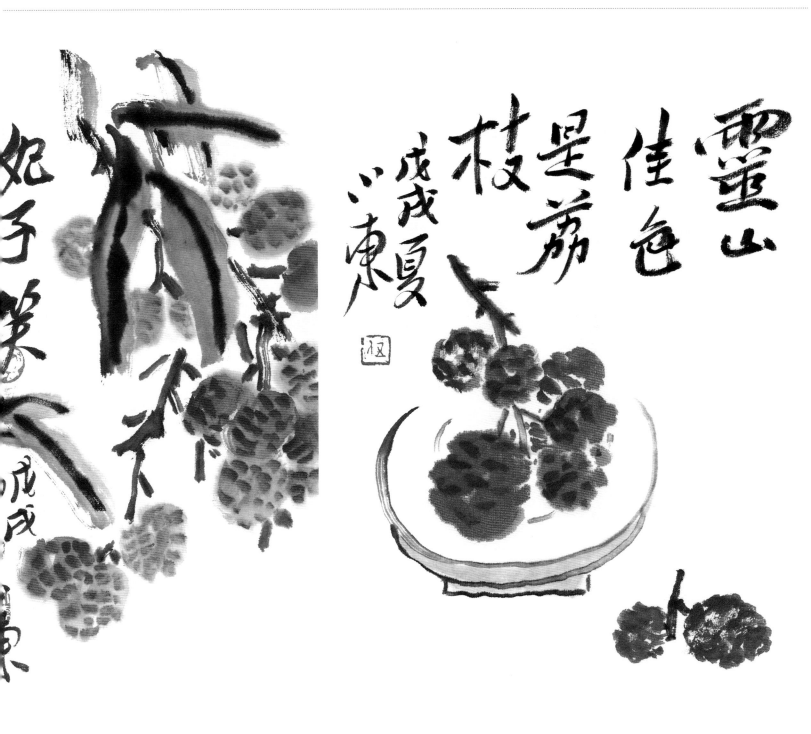

妃子笑　35 cm×18 cm　伍小东　2018 年　　　　灵山佳色是荔枝　30 cm×22 cm　伍小东　2018 年

第四讲　画西瓜法

一、西瓜的形体结构

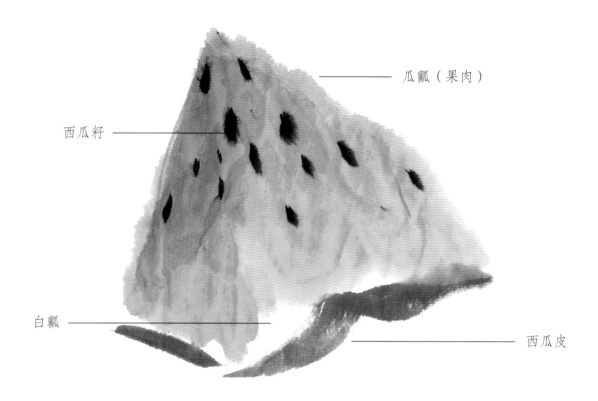

瓜瓤（果肉）

西瓜籽

白瓤

西瓜皮

二、西瓜的画法与步骤分析

范例一：

步骤一：先用淡曙红画出瓜瓤的大体之形。

步骤二：继续把瓜瓤画完整，注意分出三个面，使瓜瓤有立体感。

步骤三：用浓墨干笔画出瓜皮，瓜瓤与瓜皮之间留白，以表示西瓜的白瓤部分，最后点出西瓜籽。

范例二：《五月蔬香好颜色》

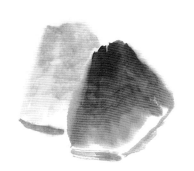

步骤一：先用曙红画出一片瓜瓤，然后用淡墨加少许石绿和藤黄画出西瓜皮，注意瓜瓤和皮之间留出白瓤的部分。

步骤二：用藤黄加石绿再添加一片瓜瓤，注意两片瓜瓤之间的形状大小的区别和变化。

步骤三：在两片瓜瓤的后面添加一个完整的西瓜，先用花青调墨勾出西瓜的形象，再蘸石青晕染西瓜青皮。

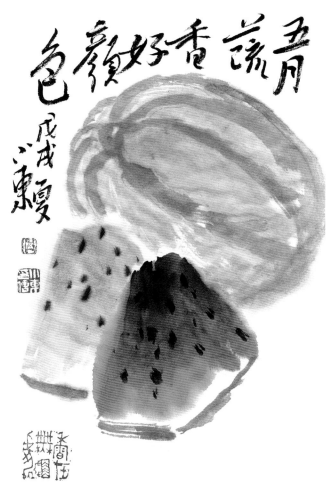

步骤四：收拾画面，用浓墨点出西瓜籽。

步骤五：最后落款、盖印，完成作品。

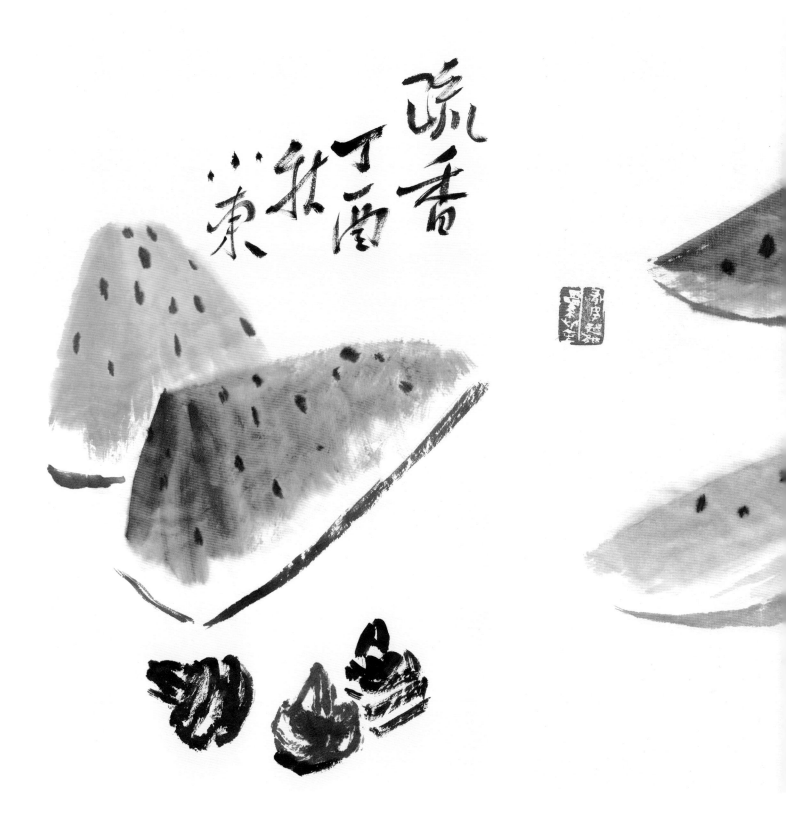

（左）蔬香　29 cm×22 cm　伍小东　2017 年

（中）西瓜　29 cm×22 cm　伍小东　2018 年

（右）夏日清凉　29 cm×22 cm　伍小东　2017 年

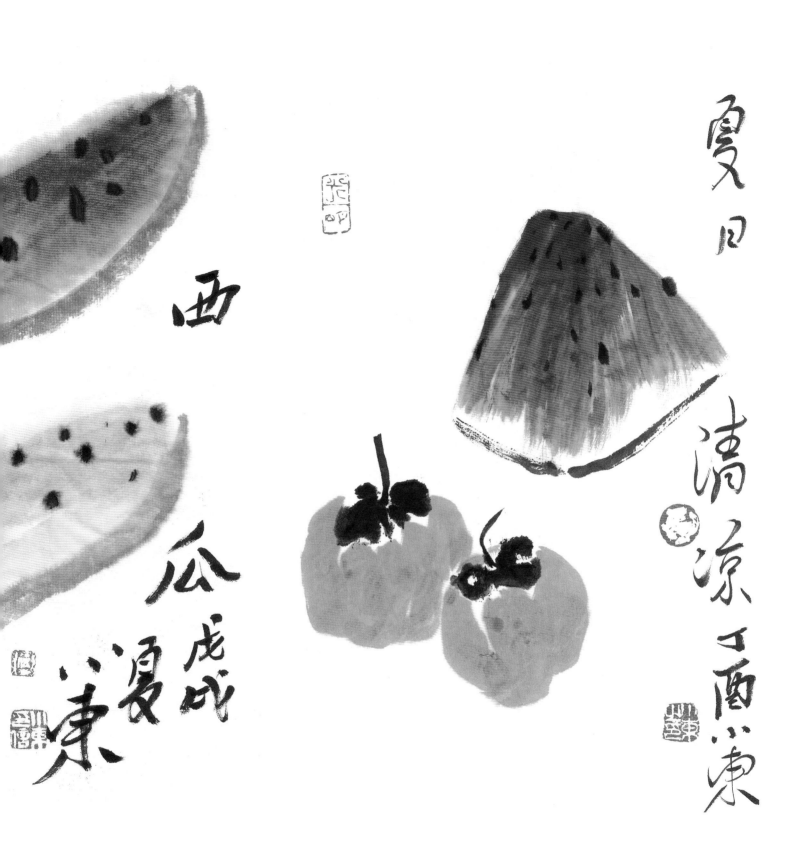

西瓜

夏日
清涼

第五讲　其他蔬果画法

一、画樱桃法

樱桃的画法与步骤分析

范例：

步骤一：先用曙红在画面上画出一个樱桃，以作定位需要。

步骤二：对应着第一个樱桃，画出两个樱桃，使之呈疏密状。

步骤三：视画面效果需要再添加两个樱桃（可视为两个点），使画面形成聚散之势。

步骤四：为樱桃画出果柄，画作基本成型，呈现平面效果。

步骤五：画到此步骤，是否继续添加樱桃，得看作者对于画面的审美要求而定。如再加上一个樱桃，便使画面视觉更加具有厚度感和进深感。

步骤六：还可以继续添加樱桃，使画面更加丰富饱满。画至此，可视立意需要是否题款或加其他物象。

二、画佛手法

（一）佛手的不同形象画法

勾、点、染画法：先以重墨勾出佛手的形，再用浓墨点出其质感，最后以鹅黄染色。

平面涂、刷法：以鹅黄调石青画出佛手基本形，注意用笔依形造型。

白描勾形打点法：用墨干笔勾出佛手的形，注意两果的位置摆放，然后点出其质感。

白描法：用墨干笔直接勾画出佛手。

勾、擦、染画法：先以墨画出佛手的形，并点出其质感，最后分别用鹅黄擦染和罩染。

勾、染法：先以墨勾出佛手的形，再以鹅黄染色，注意留白。

（二）佛手的画法与步骤分析

范例：《福寿》

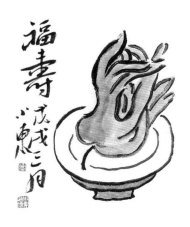

步骤一：先以墨勾画出佛手的形。

步骤二：添加盘子，要注意与佛手之间的避让，以及线的变化，避免平行。

步骤三：用颜色染佛手与盘子的外部，最后落款、盖印至作品完成。

三、画丝瓜法

（一）丝瓜的不同形象画法

白描造型法：用墨直接勾画出丝瓜之形。

平面涂、刷造型法：以汁绿色画出丝瓜的基本形，再用藤黄画出瓜花。

勾、染画法：先以墨线勾出基本形，再以汁绿色染丝瓜，用藤黄点出瓜花。

破墨法：以汁绿色画出瓜形，趁湿以墨色勾写瓜藤，随后用藤黄点出瓜花。破墨法特指所画基本形完成后，趁墨色未干以浓破淡来表现物体的形与质的画法。

（二）丝瓜的画法与步骤分析

范例：《六月瓜熟正蔬香》

步骤一：先以白描法用墨勾出丝瓜的形，定下外形，再添加叶子和瓜藤。

步骤二：以汁绿色染丝瓜，并画上瓜花。

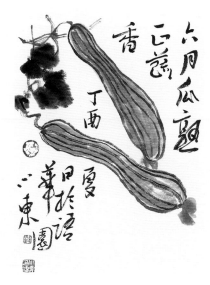

步骤三：最后勾出叶脉，题字、盖印，完成作品。

四、画茄子法

（一）茄子的不同形象画法

白描造型法：用墨先画出茄柄，再以白描法勾出外形。

平面涂、刷造型法：用墨先画出茄柄，再用花青调胭脂画出茄身。

涂、刷造型法：用墨先画出茄柄，再画茄身，注意两者之间留白，这是一种艺术处理的手法。

涂、刷造型法：用墨先画出茄柄，然后分别用墨和色画出茄身，最后用墨点出茄柄上的皮刺和瓜纹。

涂、刷造型法：先画出茄柄，再画茄身，注意留白，最后用墨点出柄上皮刺和瓜纹。

枯笔造型法：以墨画出茄柄，再以花青调胭脂用线画出茄身。

（二）茄子的画法及步骤分析

范例：《西苑素香》

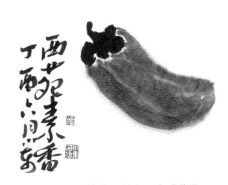

步骤一：先以浓墨画出茄柄。

步骤二：以花青调胭脂画出茄子的基本形，注意茄柄与茄身连接处的留白。

步骤三：最后落款、盖印，完成作品。

五、画葫芦法

（一）葫芦的不同形象画法

勾、染法：先以淡墨勾出葫芦的外形，再用鹅黄调石青加少许墨罩染葫芦。

白描勾形打点法：先以重墨画出瓜藤和叶片，再以墨勾葫芦外形，并打点苔。

涂、刷取形法：先以重墨画出瓜藤和叶片，随后用鹅黄调石青加墨画葫芦。

勾形点染法：以重墨勾画葫芦的外形、瓜藤和叶片，随后以赭石加藤黄染葫芦。

涂、刷取形法：以鹅黄调石青加墨画出葫芦，随后再添加叶片和瓜藤。

涂、刷取形法：先以石青调鹅黄加墨画出前面的一个葫芦和叶片，然后在此色上多加鹅黄画出另一个葫芦。

（二）葫芦的画法及步骤分析

范例：《种瓜得瓜图》

步骤一：以石青调鹅黄勾画出葫芦外形，然后用墨添加瓜藤和叶片。

步骤二：添加蜜蜂，蜜蜂朝向左下，主要是把势引向左下部分。

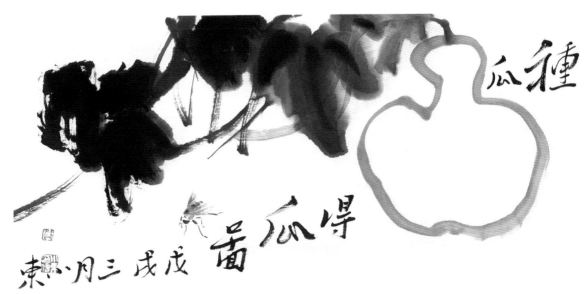

步骤三：调整画面，再添加叶和瓜藤，最后题款、盖印，作品完成。

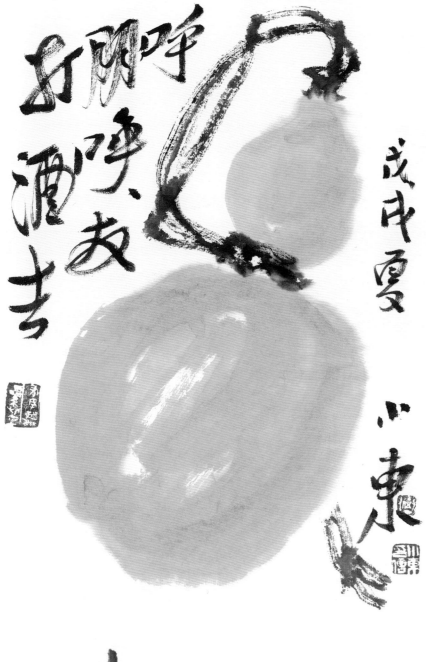

呼朋唤友打酒去　32 cm×22 cm　伍小东　2018年

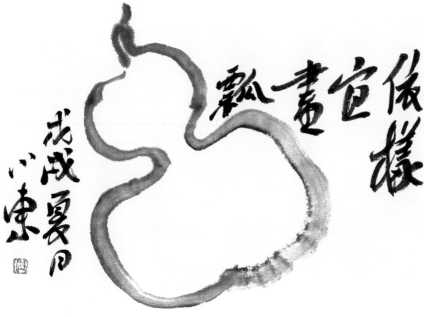

依样宜画瓢　20 cm×28 cm　伍小东　2018年

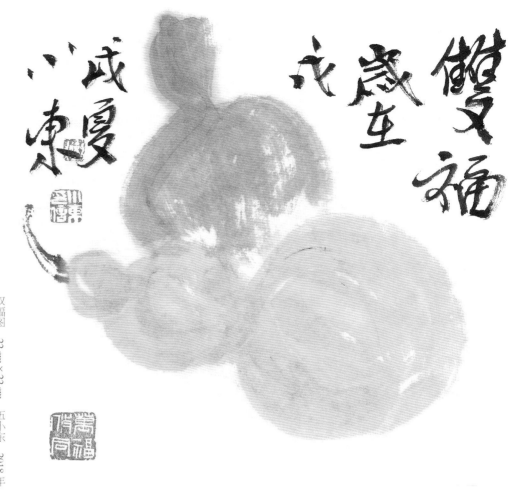

双福图　22 cm×22 cm　伍小东　2018 年

葫芦图　22 cm×22 cm　伍小东　2018 年

鱼、虾、蟹画法

一、课程介绍

　　水族类动物在花鸟画题材中占有很大的比例，其出现概率非常高，常与花、草、明月相配，具有幽远和迷远的画意，是花鸟画画家们乐于表现的重要题材，也是构成花鸟画的重要主题对象。故对水族类动物进行写意画法的学习，是花鸟画课程不可缺少的重要内容。此课通过对水族类动物鱼、虾、蟹这三种动物进行笔墨造型方面的分析和作画上的技法指导，掌握水族类动物画法的变化规律。

二、课程学时

9周×20学时/周=180学时

三、教学目的

1. 通过对水族类动物鱼、虾、蟹写意画法的分析和学习，拓展花鸟画题材和意境。
2. 通过对水族动物鱼、虾、蟹的笔墨造型训练来强化笔墨表现能力，提升对写意画法的笔墨内涵的理解。
3. 体会意笔的精微写物之表现，使意笔造型能力得到由粗至精的升华。

四、教学要点

1. 协调好笔墨与造型的关系，精微笔法与笔势的关系。

2. 掌握鱼、虾、蟹基本造型和笔墨造型法理的关系。

五、教学难点

1. 笔墨表现力，对水族类动物进行笔墨转换后的艺术形象塑造。
2. 对于笔墨造型中的精细控制与表现。

六、作业要求

1. 按课程要求和范例做对应的作业练习。
2. 以笔墨表达形象。

七、教材与参考书目

1. 虚谷、任伯年、吴昌硕、齐白石、潘天寿、朱耷等名家画册。
2. 《明清花鸟扇面》四川美术出版社出版。
3. 《潘天寿画集》人民美术出版社出版。
4. 《历代名家册页·潘天寿》浙江人民美术出版社出版。
5. 《历代名家册页·齐白石》浙江人民美术出版社出版。
6. 《中国画大师经典系列丛书·齐白石》中国书店出版。
7. 《吴昌硕画集》荣宝斋出版社出版。
8. 《虚谷画集》荣宝斋出版社出版。
9. 《北京画院秘藏·齐白石精品集·水族卷》广西美术出版社出版。

第一讲 画鱼法

一、鱼的形体结构与不同形象画法

（一）鱼的形体结构

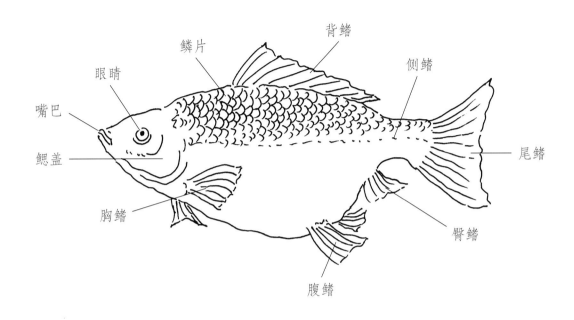

（二）鱼的不同形象

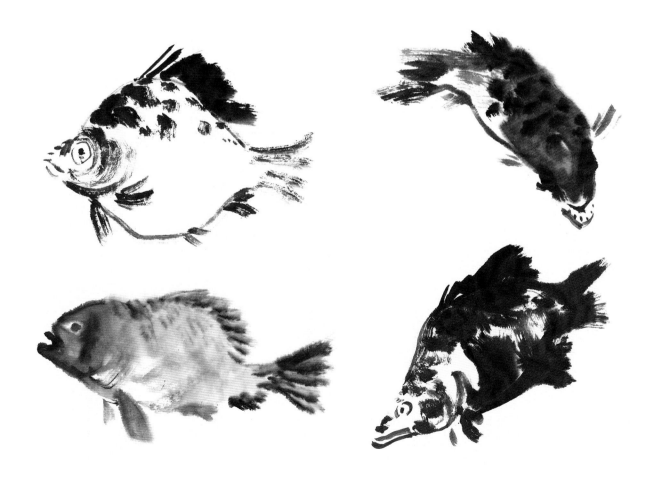

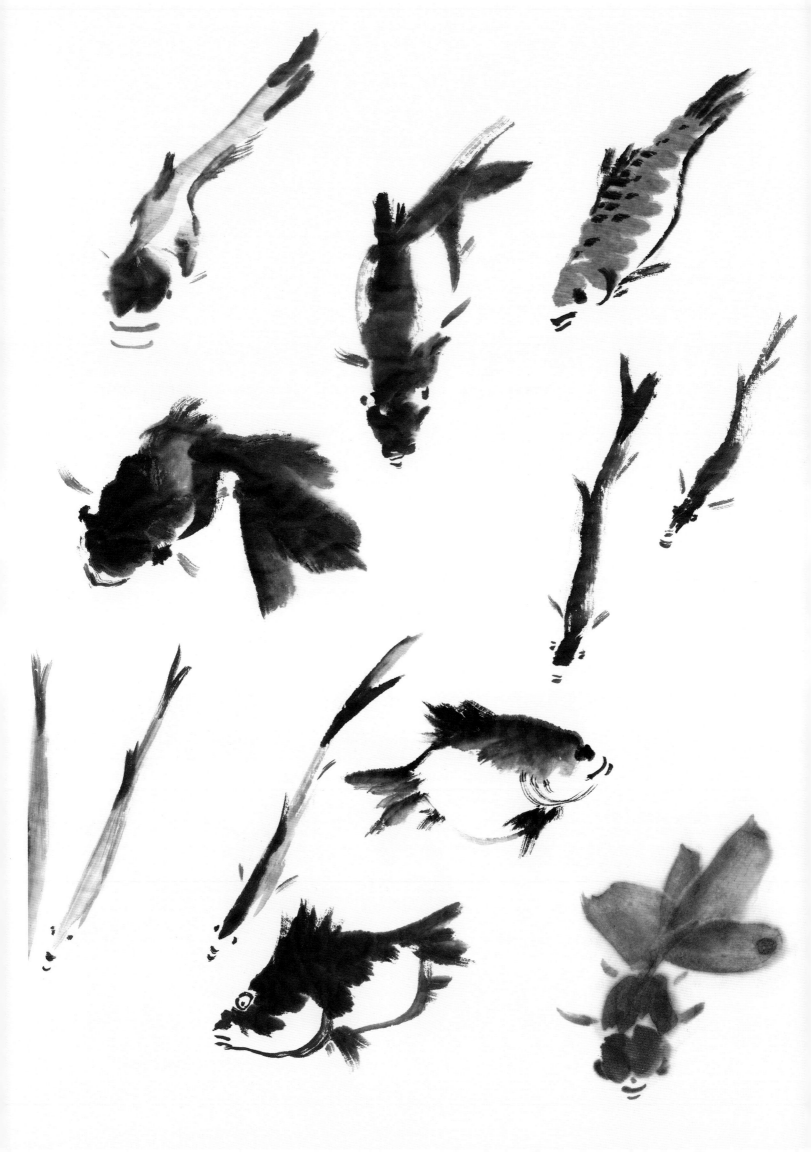

二、鱼的画法与步骤分析

　　凡画鱼，以画鱼的体势为主，有先画鱼背身形法，也有先画鱼形法，也有先画鱼眼的入手法等。所有的入手法，均以先求大体势为好。

范例一：

步骤一： 用淡墨侧锋用笔画出鱼的背部，顺势画出鱼尾。

步骤二： 用浓墨勾出鱼眼，画出鱼嘴的位置，用淡墨干笔勾出鱼鳃盖和鱼腹。

步骤三： 先用淡墨画出背鳍，趁淡墨未干的情况下，用浓墨破淡墨的方法再点画一次背鳍，接着画出胸鳍、腹鳍、臀鳍。调整鱼的形象，使其整体完善。

步骤一：用浓墨先画出鱼眼，用淡墨侧锋用笔画出鱼的背部，顺势画出鱼尾，然后画出鱼头。

步骤二：继续画出鱼嘴和鳃盖。

步骤三：用淡墨稍干的笔画出胸鳍，然后勾出鱼腹，并添加腹鳍和臀鳍。趁墨未干时，用浓墨完善鱼尾并画出背鳍，此法有以浓破淡之效果，亦有画面的浓、淡墨相融之效果。

范例三：《水深宜自由》

步骤一：用赭石调曙红再加朱膘画出鱼的基本形，注意眼睛先留白。

步骤二：趁湿用重色进行点垛，把鱼鳞的质感画出来，并着重对鱼嘴的刻画，然后点出眼珠。

步骤三：逐步完善，继续叠加颜色，让鱼变得厚重，并富有层次。在画面上部的位置落款与盖章，完成画作。

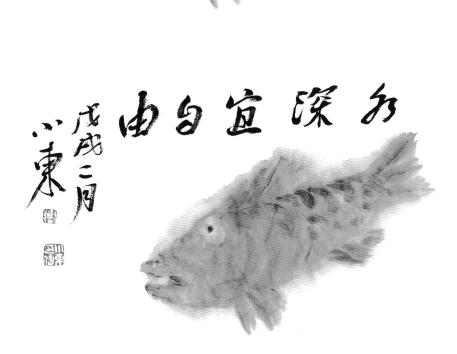

范例四：《逍遥游》

步骤一：先用淡墨画出鱼身，定出大势。

步骤二：以浓墨画出鱼的背鳍与鱼尾。

步骤三：继续以浓墨画出鱼的头、嘴巴、眼睛、胸鳍和腹鳍，完成整条鱼的形象。

步骤四：以汁绿色画出水草，表现出画的意境。

步骤五：题款、盖印，完成画作。

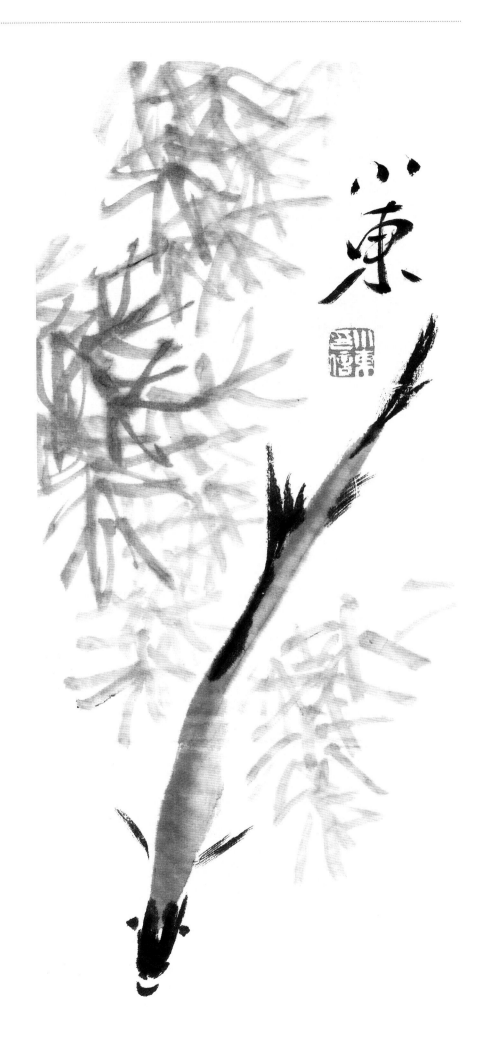

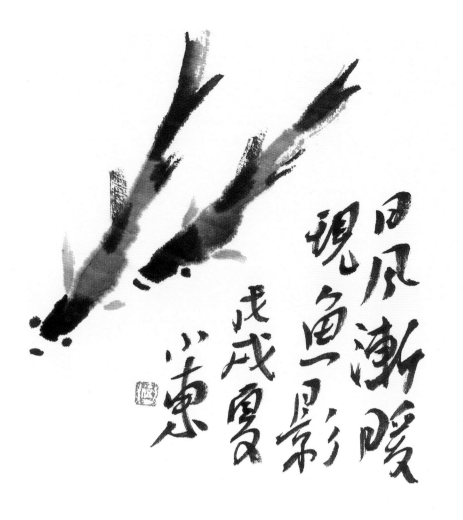

日风渐暖现鱼影　21cm×21cm　伍小东　2018年

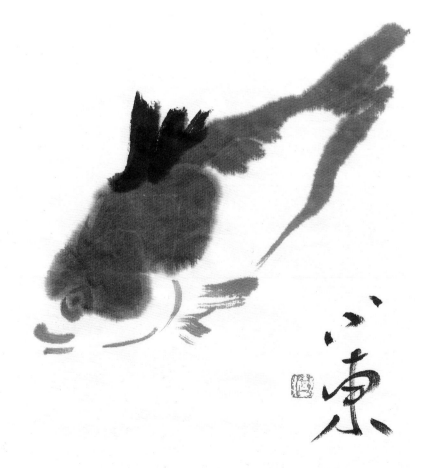

鱼乐图　21cm×21cm　伍小东　2018年

乐游　53cm×50cm　伍小东　2010年

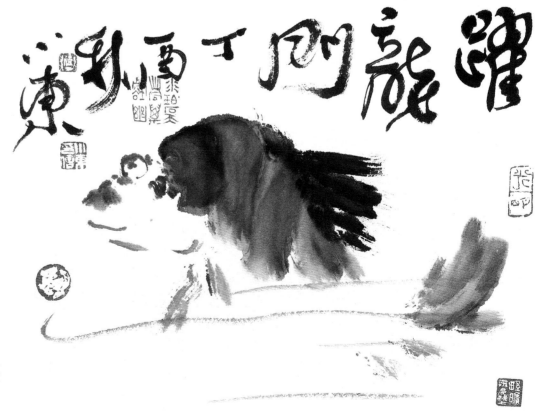

跃龙门　24cm×30cm　伍小东　2017年

第二讲　画虾法

一、虾的形体结构与不同形象画法

虾的形体结构

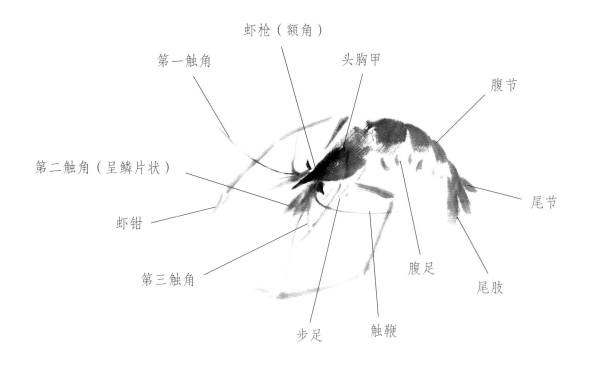

第一触角　　虾枪（额角）　　头胸甲　　腹节

第二触角（呈鳞片状）

虾钳

第三触角

步足　　触鞭　　腹足　　尾肢　　尾节

二、虾的画法与步骤分析

　　画虾先从头部入手，易于把握虾的走势和方向，这是常用及易于把握的画法。

范例一：

步骤一：用淡墨画出虾的头部，强调侧锋用笔，顺势以笔造型画出虾身和尾巴，注意笔路和笔势的协调。然后用浓墨点出虾的眼睛和虾枪。

步骤二：添加虾钳、虾脚和腹足。

步骤三：用干墨勾出虾的触角，注意触须的交叉变化，不要雷同和平行。

范例二：

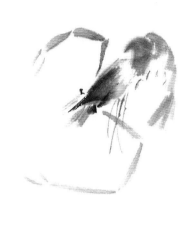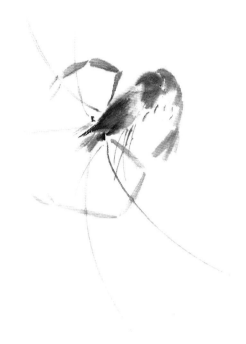

步骤一：先以淡墨画出虾的头部，以笔造型画出虾身和尾巴，注意用笔排列的变化。用浓墨点出虾的眼睛和虾枪。

步骤二：添加虾钳、虾脚和腹足，注意用笔的长短、大小、排列的变化。

步骤三：用淡墨勾出虾的触角，注意触角的交叉变化。

范例三：

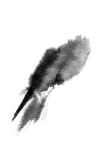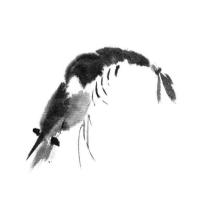

步骤一：先用淡墨画出虾头。

步骤二：浓墨点出虾的眼睛、虾枪，以笔造型画出虾身尾。添加虾脚和腹足，注意虾脚与虾身的留白，以及排列的变化。

步骤三：用淡墨添加虾钳，然后勾出虾的触角，注意触角的变化。

步骤一：根据前面的范例步骤，先画出一只虾，定出画面的走势。

步骤二：添加另一只虾，使其与第一只产生呼应，并突出第一只的主要位置。

步骤三：为了点出画境和丰富画面，可添加小鱼或其他物象。在画面左上角添加一条小鱼。

步骤四：最后，落款、盖印，完成作品，此作品命名为《秋水》。

范例五：《独于闲处待花开》

步骤一：先用赭石画出秋草的形象，待色干时用墨线勾画出秋草的叶脉。

步骤二：添加虾，把主题画出来。

步骤三：在画面上部的位置落款、盖印，完成画作。

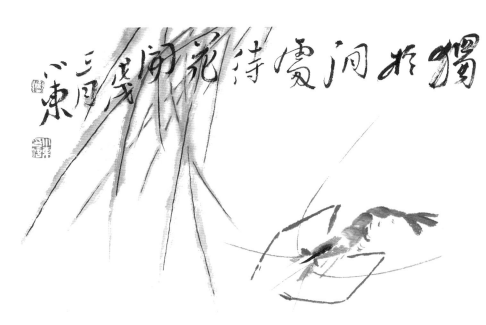

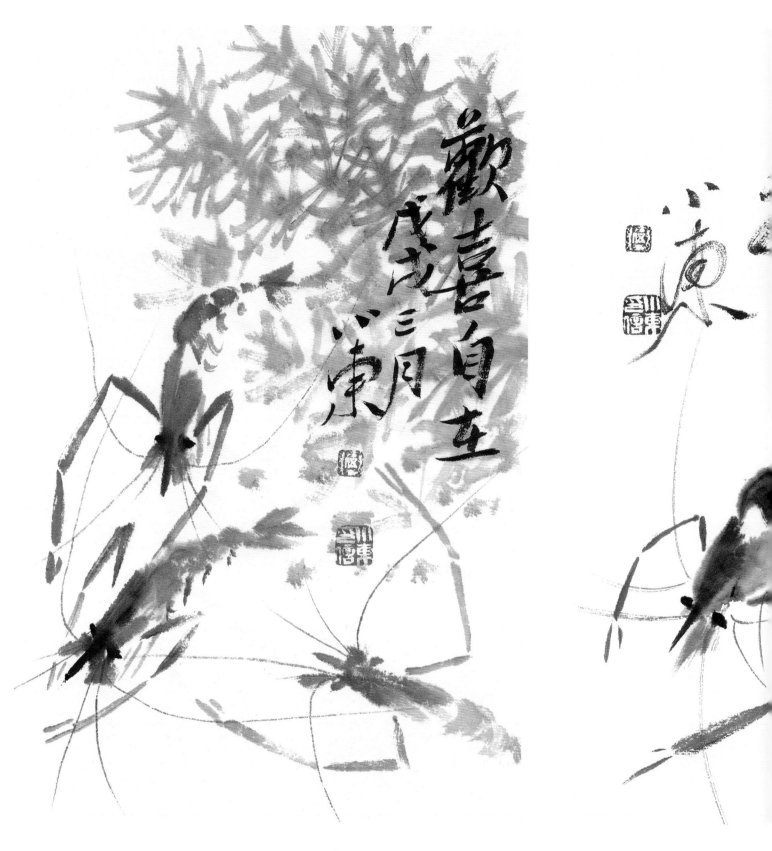

（左）欢喜自在　29 cm×19 cm　伍小东　2018 年

（中）墨虾图　32 cm×19 cm　伍小东　2017 年

（右）清凉地　32 cm×22 cm　伍小东　2018 年

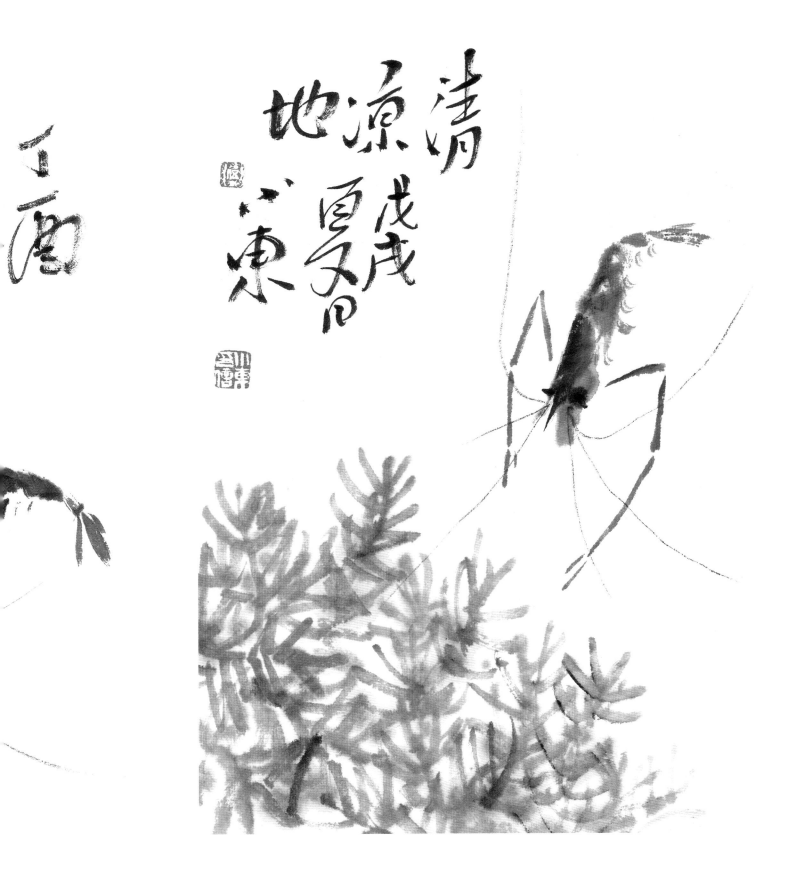

清凉地
戊戌夏習
心东

第三讲　画螃蟹法

一、螃蟹的形体结构与不同形象画法

（一）螃蟹的形体结构

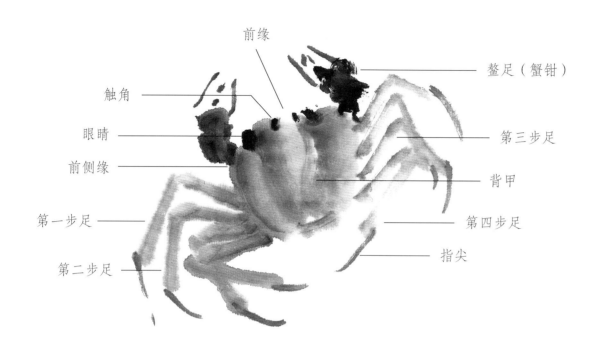

触角　眼睛　前侧缘　第一步足　第二步足　前缘　螯足（蟹钳）　第三步足　背甲　第四步足　指尖

（二）螃蟹的不同形象

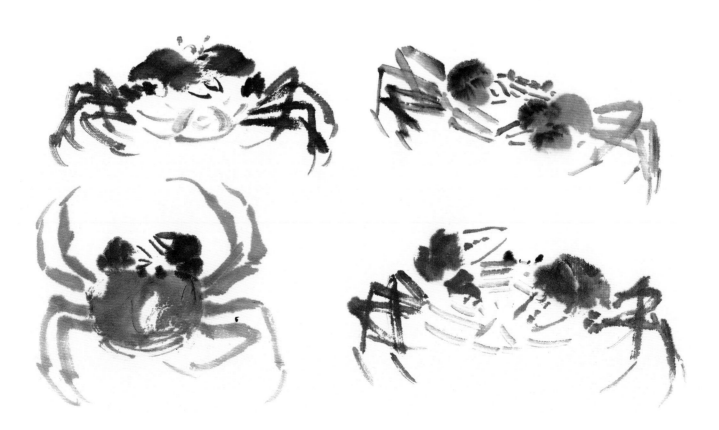

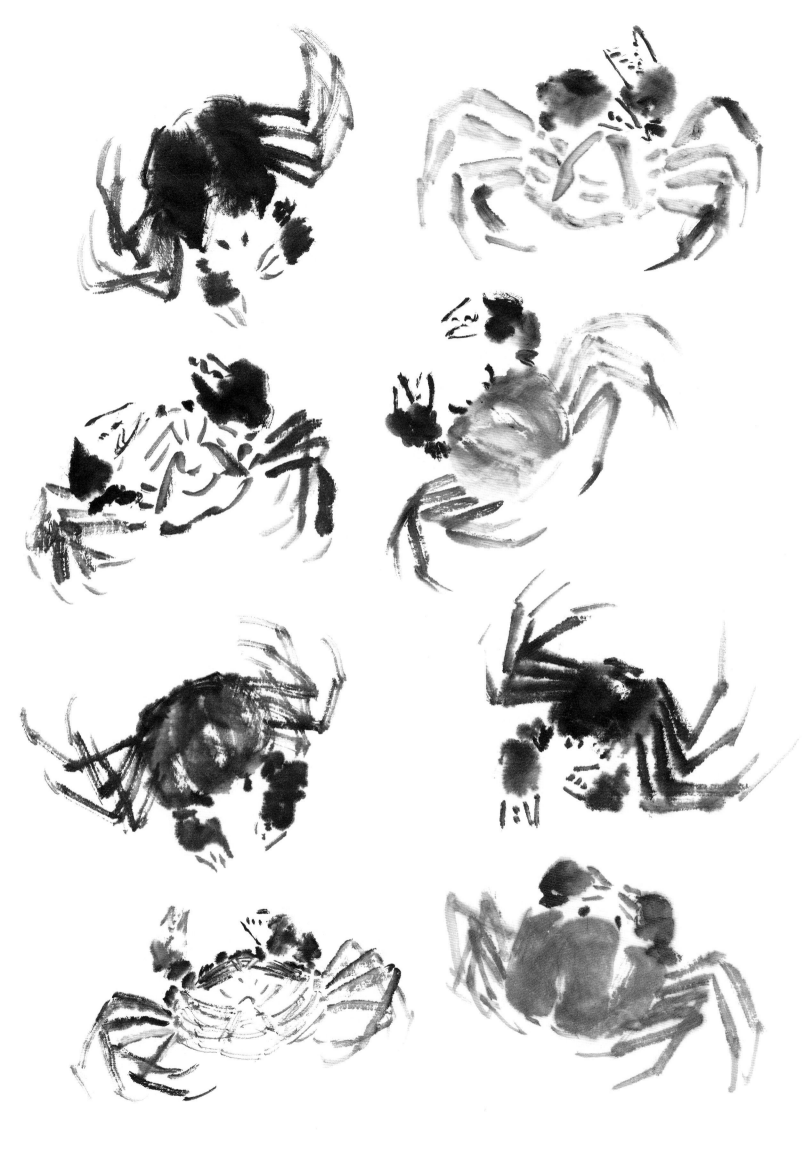

二、螃蟹的画法与步骤分析

（一）先画胸甲入手法

步骤一：先用淡墨勾出螃蟹的胸甲和腹部。

步骤二：用浓墨画出螃蟹的蟹钳，再用淡墨点画出螃蟹接近身体处的足节。

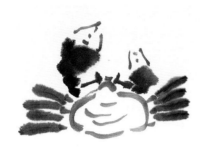

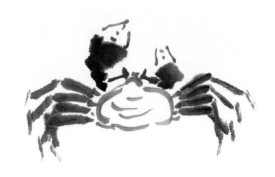

步骤三：接着画出螃蟹四对步足的前一节，并画出眼睛和触角。

步骤四：继续完善螃蟹的步足，并添加指尖，完善整个螃蟹的形象。

（二）先画蟹钳入手法

步骤一：先用浓墨色画出螃蟹的蟹钳（螯足）。

步骤二：用淡墨勾出螃蟹的胸甲和腹部，并画出眼睛和触角。

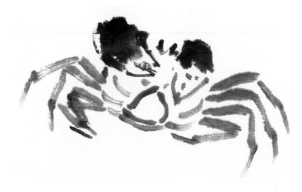

步骤三：用淡墨画出螃蟹接近身体处的四对步足的前一节，定出螃蟹步足的基本形态。

步骤四：继续完善螃蟹步足的后半部分并添加指尖，完善整个螃蟹的形象。

（三）先画蟹壳入手法

步骤一：先画出螃蟹的背甲，定出基本形象。

步骤二：再画出螃蟹的四对步足，定出螃蟹步足的形象，然后点出触角。

步骤三：添加螃蟹的指尖。

步骤四：最后画出螃蟹的蟹钳，完善整个螃蟹的形象。

步骤一：先用淡墨画出石头。

步骤二：在石头的后上方，用浓墨画出螃蟹的形象，形成以浓墨衬淡墨的效果。

步骤三：待石头和螃蟹画完后，在画面的右上方画出芦苇。

步骤四：最后题字、盖印，完成小品创作。

范例二：《阳春三月天气暖》

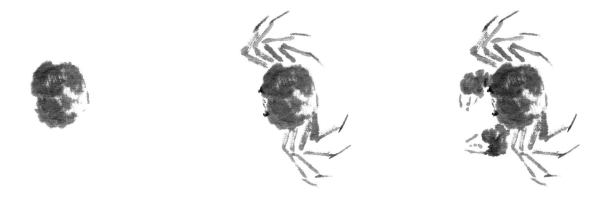

步骤一：先画出螃蟹的背甲，定出基本形。

步骤二：画出螃蟹的四对步足，并点出指尖和触角。

步骤三：画出螃蟹的蟹钳，完善整个螃蟹的形象。

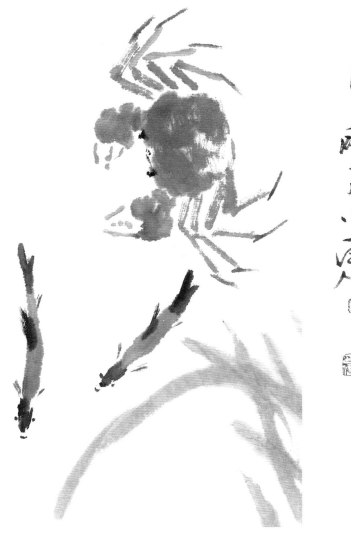

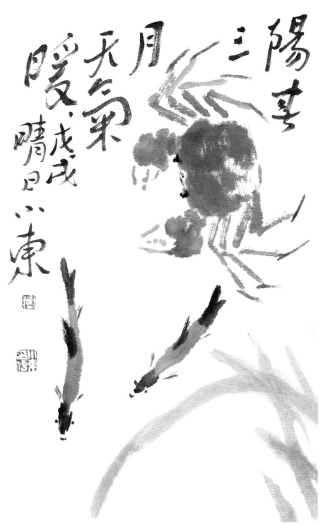

步骤四：在画面下边添加两条小鱼，使画面丰富。调整画面，添加几片水草。

步骤五：最后题款、盖印，完成作品。

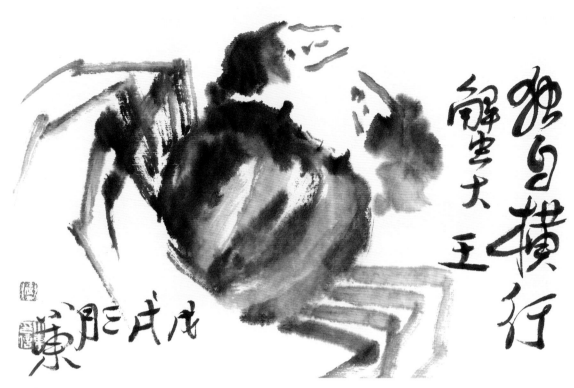

独自横行蟹大王　22 cm×29 cm　伍小东　2018 年

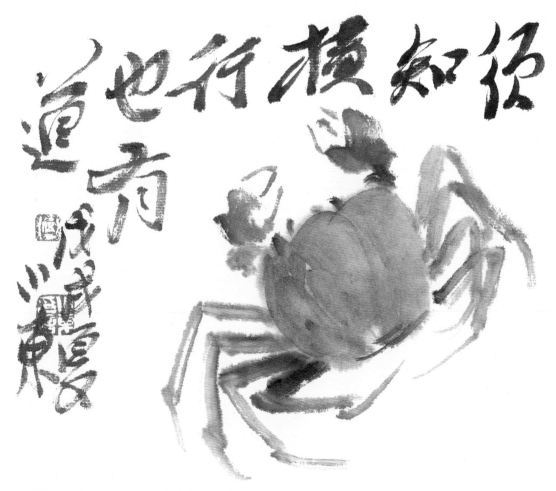

须知横行也有道　18 cm×20 cm　伍小东　2018 年

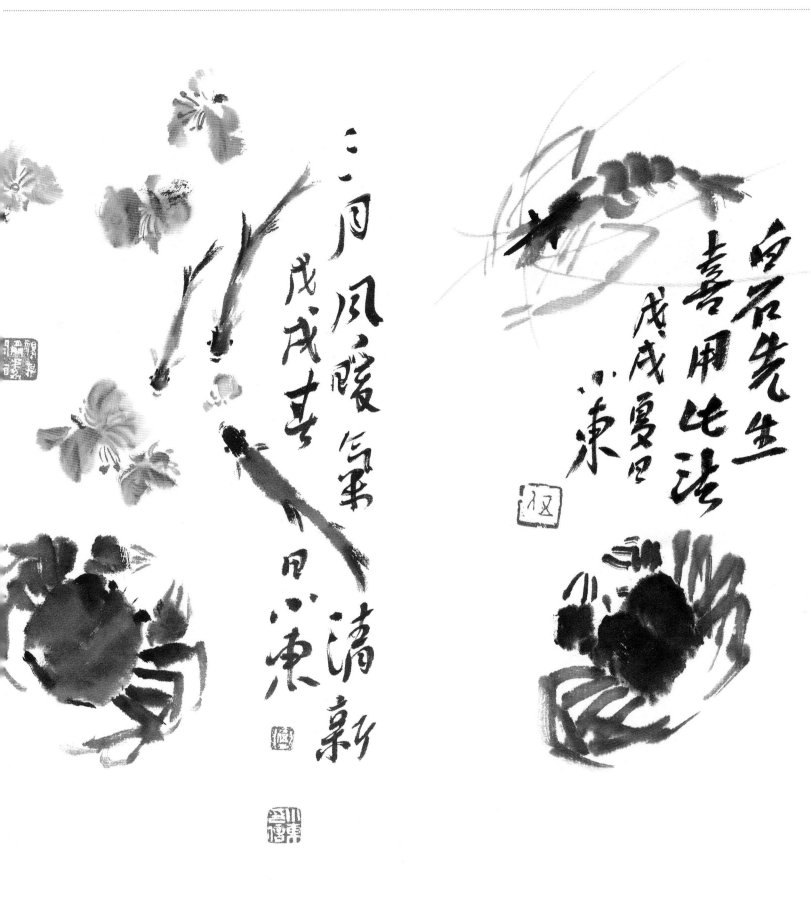

三月风暖气清新　35 cm×18 cm　伍小东　2018 年　　　　虾蟹图　35 cm×16 cm　伍小东　2018 年

昆虫画法

一、课程介绍

昆虫在花鸟画题材中占有很大的比例，其出现概率非常高，与花、草等相配，是花鸟画画家们乐于表现的重要题材和构成花鸟画的重要主题。对昆虫进行写意画法的学习是花鸟画课程不可缺的重要内容，此课主要通过蜻蜓、蝴蝶、蟋蟀、蜂等形象来学习昆虫的写意画法。

二、课程学时

8周×20学时/周=160学时

三、教学目的

1. 通过对昆虫写意画法的学习，进行笔墨思维转换的训练，使习画者在进行精微的作画时体现用笔造型，从而进行自如的笔墨叙述。

2. 掌握昆虫的写意画法。从形、色、笔、墨上掌握昆虫的笔墨画法和造型方式。体会意笔的精微写物能力，使意笔造型能力得到由粗至精的升华。

四、教学要点

1. 协调好笔墨与造型的关系。

2. 处理好精微笔法与笔势的关系。

3. 了解昆虫的基本造型方式、作画步骤和笔墨造型的关系。

五、教学难点

1. 在精微处体现造型笔法。

2. 笔法、笔势与昆虫基本造型的协调。

六、作业要求

1. 按课程要求和范例做作业练习，注重笔墨表现，尤其是昆虫的形体结构用笔，以及用笔来表现昆虫的形体结构。

2. 可借鉴优秀范画的形象进行练习。

七、教材与参考书目

1. 虚谷、任伯年、吴昌硕、齐白石、潘天寿、江寒汀、王雪涛、孙其峰等名家画册。

2. 《明清花鸟扇面》四川美术出版社出版。

3. 《潘天寿画集》人民美术出版社出版。

4. 《历代名家册页·潘天寿》浙江人民美术出版社出版。

5. 《历代名家册页·齐白石》浙江人民美术出版社出版。

6. 《中国画大师经典系列丛书·齐白石》中国书店出版社出版。

7. 《吴昌硕画集》荣宝斋出版社出版。

8. 《虚谷画集》荣宝斋出版社出版。

9. 《北京画院秘藏齐白石精品集·工虫卷》广西美术出版社出版。

10. 《可惜无声——齐白石草虫精品集》广西美术出版社出版。

第一讲　画蜻蜓法

一、蜻蜓的形体结构与不同形象画法

（一）蜻蜓的形体结构

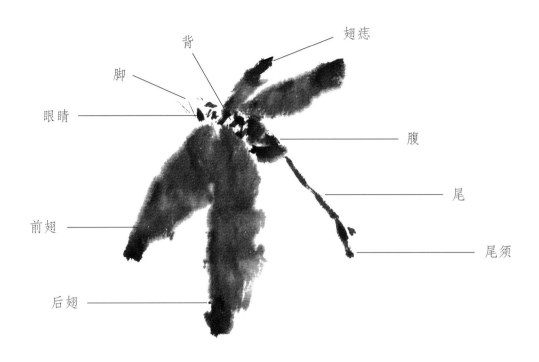

（二）蜻蜓的不同形象

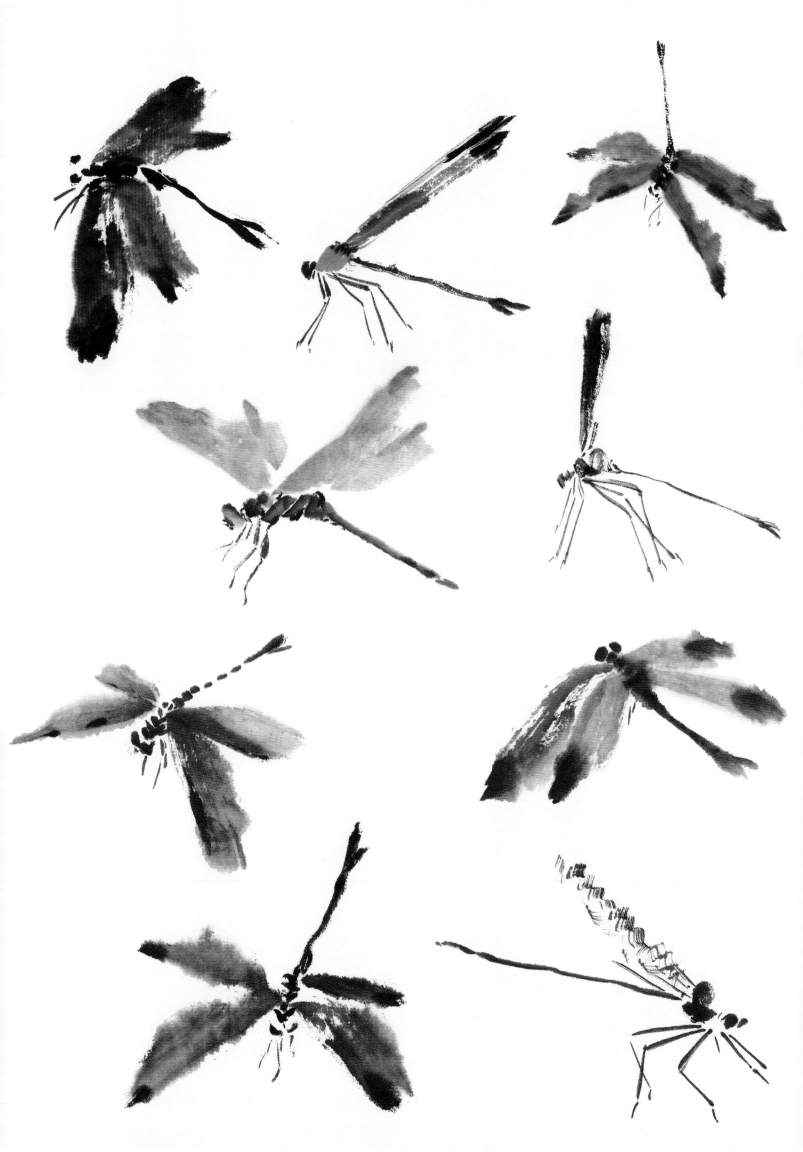

二、蜻蜓的画法与步骤分析

凡画蜻蜓，以先画蜻蜓的翅膀为好，这样可定下蜻蜓的基本形，也是易于把握的画法。

范例一：

 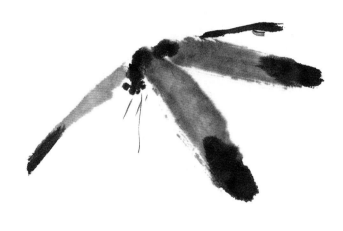

步骤一：先用淡墨三笔画出蜻蜓的翅膀，并呈向下的动作形态。

步骤二：用浓墨画出蜻蜓的头部、身体、尾部和脚，最后用浓墨破淡墨的方法画出翅膀上的翅痣，这一方法有墨色交融的效果。

范例二：

 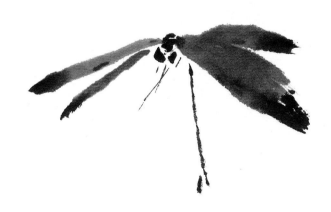

步骤一：用淡墨侧锋用笔画出蜻蜓翅膀的形态，注意两对翅膀的大小有区别，不可过于整齐、对称。

步骤二：接着以浓墨干笔画出蜻蜓的头部、尾部和脚，使整个蜻蜓的墨色有所变化，最后用浓墨点出翅痣。

范例三：

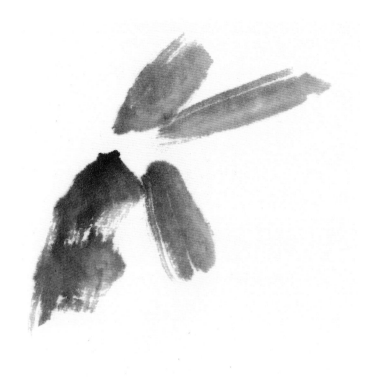

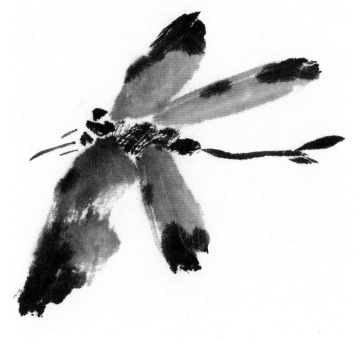

步骤一：用淡墨干笔画出蜻蜓翅膀的形态，注意两对翅膀相交汇的地方不可过于整齐。

步骤二：用浓墨画出蜻蜓的头部、身体、尾部和足部，用浓墨破淡墨的方法画出翅膀上的翅痣。

范例四：

步骤一：先用淡墨调赭石画出蜻蜓的两对翅膀。

步骤二：接着用浓墨画出蜻蜓的头部、身体、尾部和脚，最后仍以浓墨画出翅痣。

范例五：《晴秋》

步骤一：根据前面范例的步骤，先画出蜻蜓的形象。

步骤二：添加荷茎和莲蓬，定出大势，并使蜻蜓立于荷茎上。

步骤三：根据画面的走势布局，在莲蓬上方添加小草。

步骤四：最后题字、盖印，完成画作。

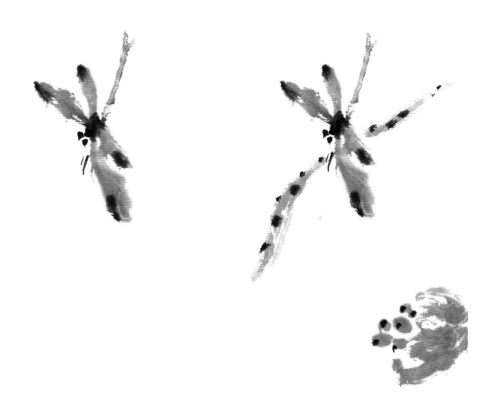

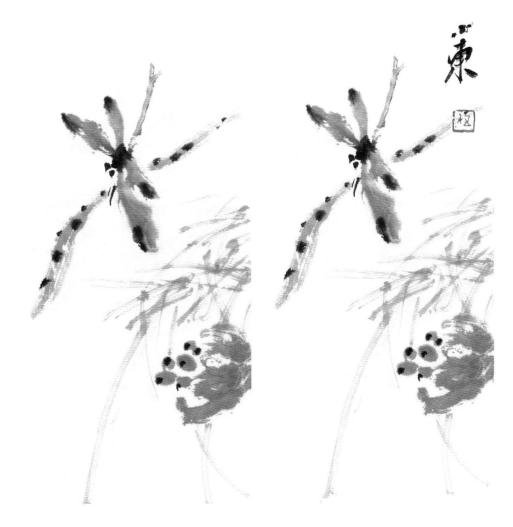

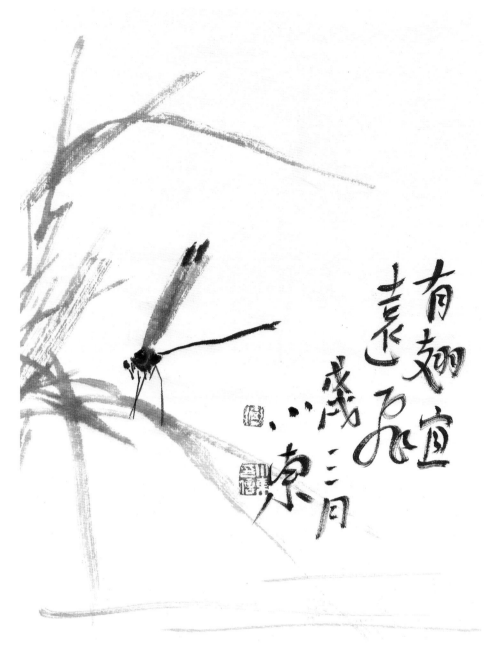

有翅宜远飞　29 cm×22 cm　伍小东　2018 年

清风过池塘　21 cm×30 cm　伍小东　2017 年

盛夏　22 cm×22 cm　伍小东　2018年

秋爽　22 cm×22 cm　伍小东　2018年

第二讲　画蝴蝶法

一、蝴蝶的形体结构与不同形象画法

（一）蝴蝶的形体结构

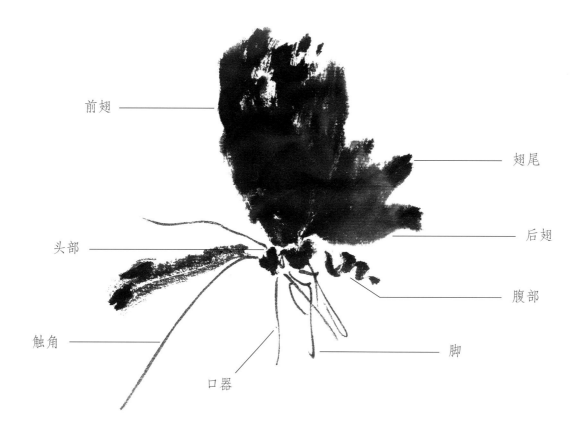

前翅

翅尾

头部

后翅

腹部

触角

脚

口器

（二）蝴蝶的不同形象

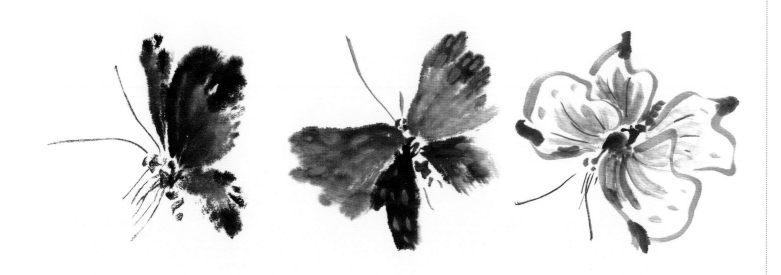

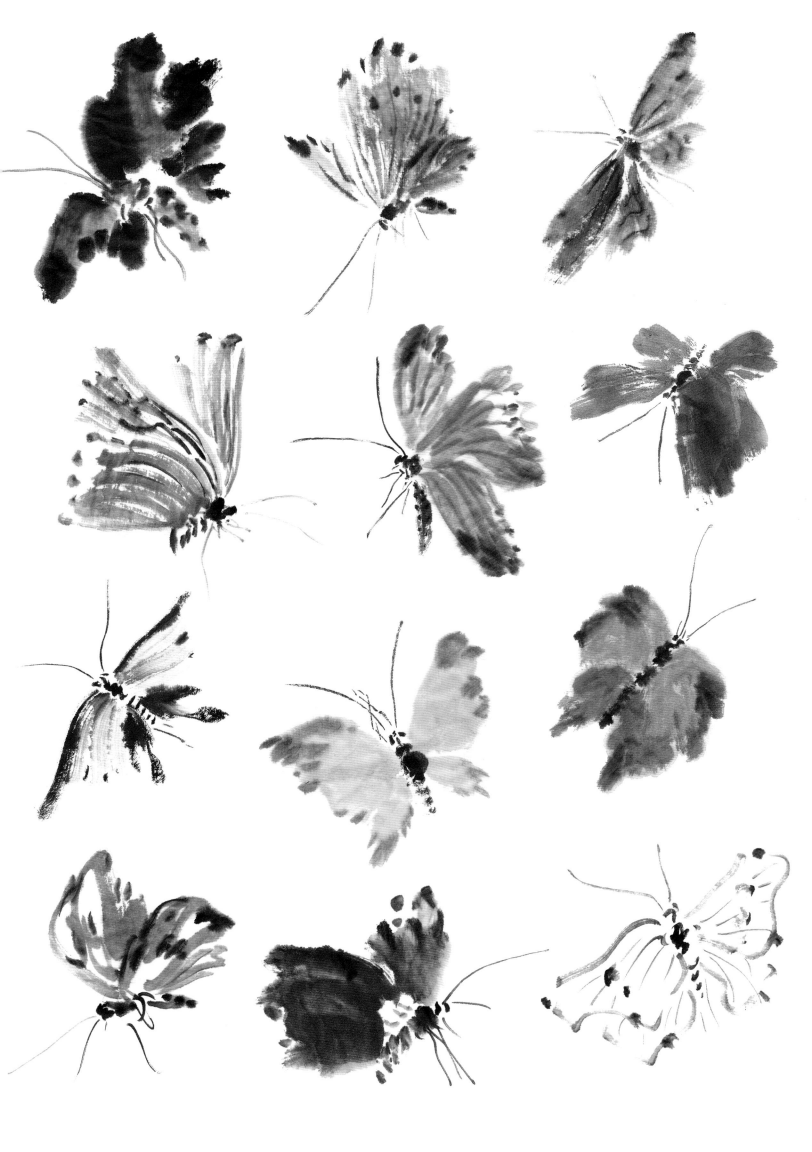

二、蝴蝶的画法及步骤分析

先画翅膀入手法，易于把控整个形象，是画蝴蝶的一个较好的画法。

范例一：

 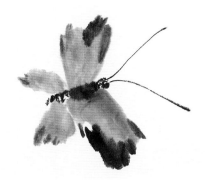

步骤一：用淡墨调少许石绿画出蝴蝶的翅膀，注意翅膀大小、形状的变化。

步骤二：用浓墨画出蝴蝶头部、背部、腹部和触角。

步骤三：用浓墨破淡墨的方法画出蝴蝶翅膀上的花斑，添加细节完成蝴蝶的形象。

范例二：

步骤一：用淡墨画出蝴蝶的翅膀，随后用朱砂画出蝴蝶的背部和腹部。

步骤二：用墨破色的方法画出蝴蝶身体上的花斑，并画出蝴蝶的头部和触角。

步骤三：最后用重墨点出翅膀上的花斑，调整蝴蝶翅膀的外形，添加细节完成蝴蝶的形象。

范例三：

步骤一：用淡墨画出蝴蝶的翅膀。

步骤二：趁墨色未干，用浓墨画出翅膀的斑纹及调整翅膀的外形。

步骤三：用浓墨画出背部、腹部、头部和触角等。

范例四：《桂花开时是中秋》

步骤一：先用淡墨画出蝴蝶的翅膀，再用浓墨画出头部、背部和腹部，然后画脚和触角。

步骤二：完成蝴蝶后，在画面上端添加一枝桂花。

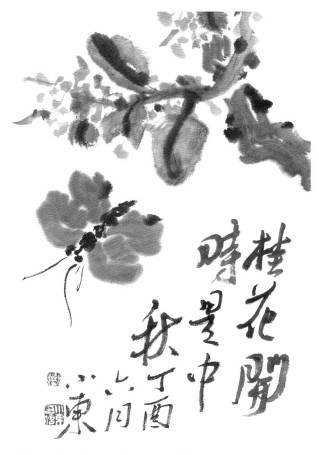

步骤三：调整画面，再继续添加桂花的枝干。

步骤四：最后落款、盖印，完成画作。

雨后青天云破处

雨后青天云破处　19 cm×29 cm　伍小东　2018年

草色清心

草色清心　34 cm×46 cm　伍小东　2010年

美丽的翅膀

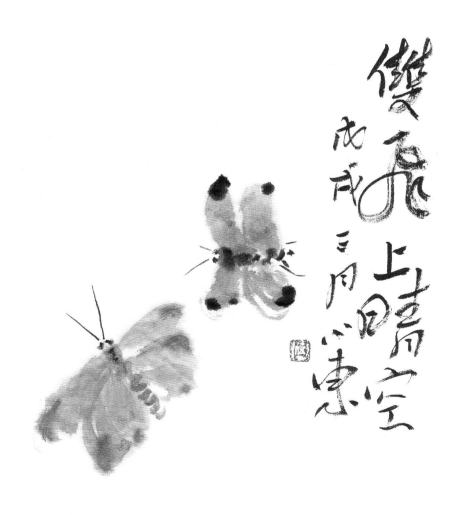

美丽的翅膀　20 cm×20 cm　伍小东　2018 年

双飞上晴空

双飞上晴空　23 cm×22 cm　伍小东　2018 年

第三讲　画蟋蟀法

一、蟋蟀的形体结构与不同形象画法

（一）蟋蟀的形体结构

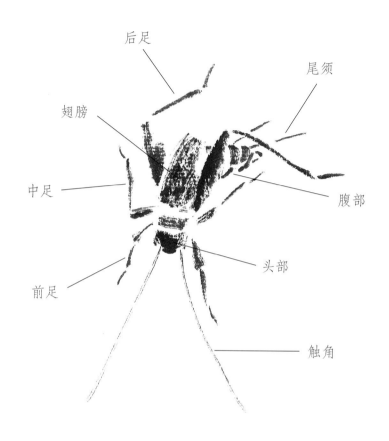

（二）蟋蟀的不同形象

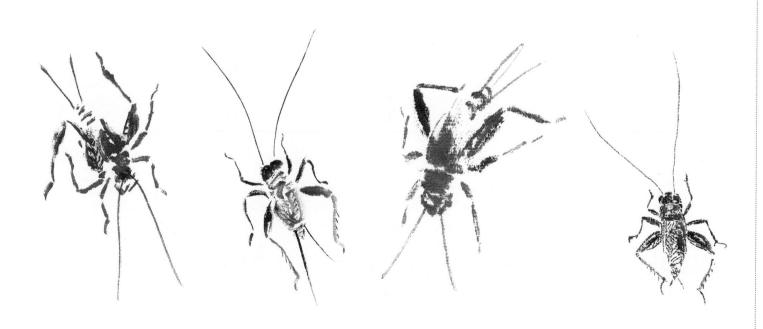

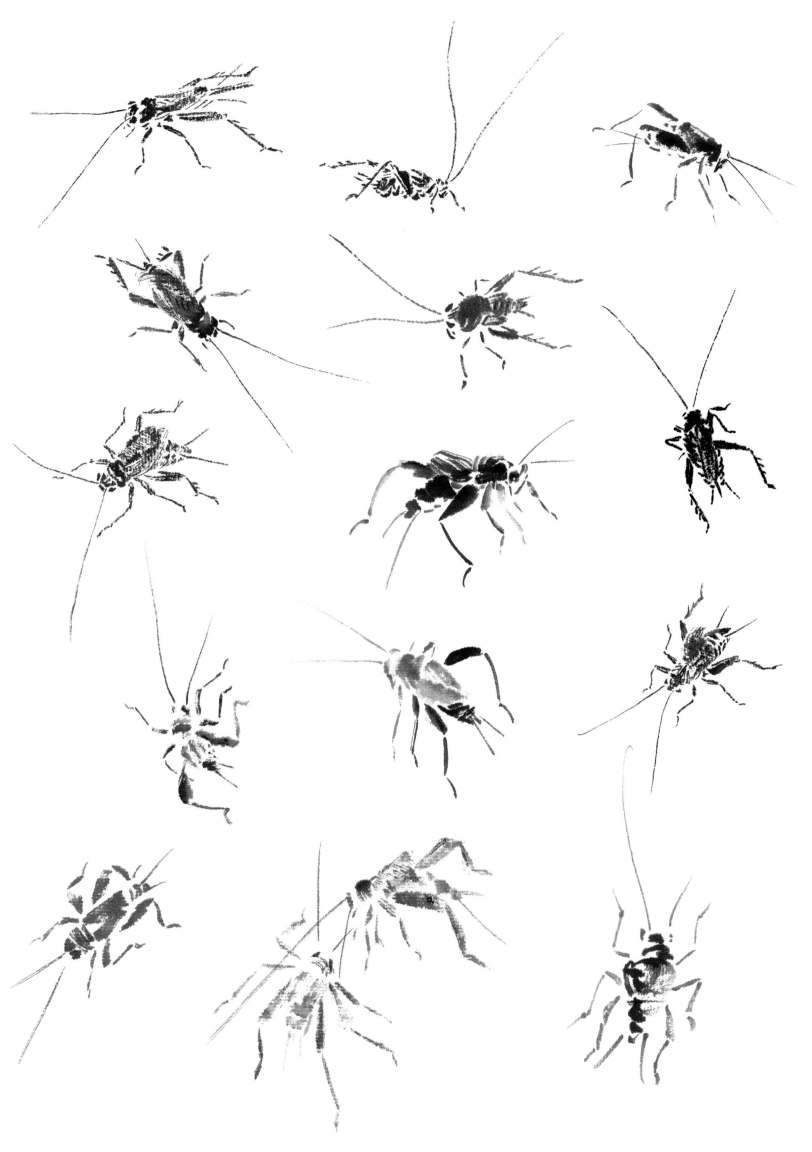

二、蟋蟀的画法与步骤分析

（一）先画蟋蟀后足入手法

步骤一：用重墨干笔画出蟋蟀的两条后足，这是便于把握形的一个较好的方法。

步骤二：继续用干笔画出蟋蟀背部的翅膀。

步骤三：用浓墨画出蟋蟀的头部和腹部，并勾出尾须。

步骤四：用重墨勾出蟋蟀触须，并画出前足和中足，直至完成蟋蟀的形象。

（二）先画蟋蟀背部、脚入手法

步骤一：先用淡墨画出蟋蟀的背部和前足。

步骤二：用干笔画出蟋蟀的腹部。

步骤三：继续画出蟋蟀的尾部，并勾出尾须，然后添加后足。

步骤四：最后用浓墨点出蟋蟀头部，并勾出蟋蟀的触须，直至完成蟋蟀的形象。

范例一：《农家秋收草虫欢》

步骤一：先分别画出红色茄子和纯墨色茄子，定出画面的大势。

步骤二：借鉴对称式的图式，在画面右下角画出蟋蟀。

步骤三：在中间空白部分落款和盖印，使画面形成三段式构图，完成作品。

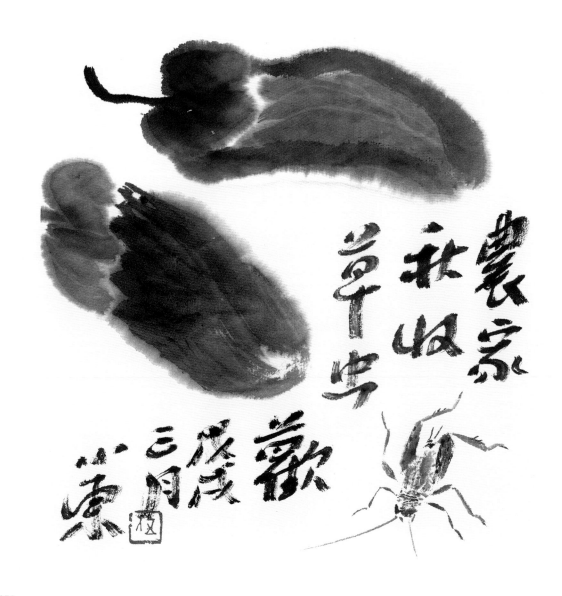

范例二：《二月风暖花正红》

步骤一：先用淡墨画出桃花的枝干，定出画面走势，注意
枝干上留出添加花朵的位置。

步骤二：用曙红画出桃花，花朵有疏密、大小的对比。然
后用花青画出叶子，并用浓墨勾出叶脉。

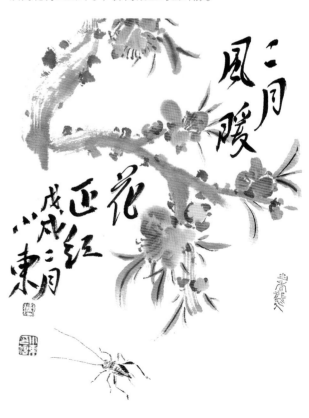

步骤三：根据前面范例的步骤，在桃花下方靠左的位置画
出蟋蟀。

步骤四：调整画面，用重墨在桃花枝干上打点苔，最后题
字、盖印，完成作品。

虫声新唱　22 cm×12 cm　伍小东　2018 年　　　　　　　　秋声依旧　18 cm×12 cm　伍小东　2018 年

风气渐暖花色浓　85cm×22cm　伍小东　2018年

第四讲　画蜂法

一、蜂的形体结构与不同形象画法

（一）蜂的形体结构

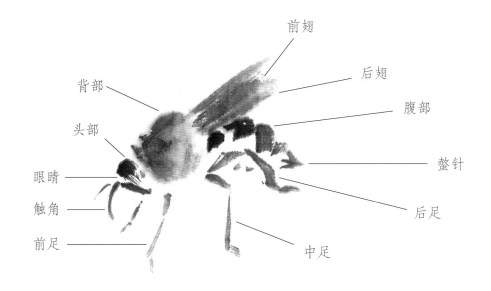

（二）蜂的不同形象

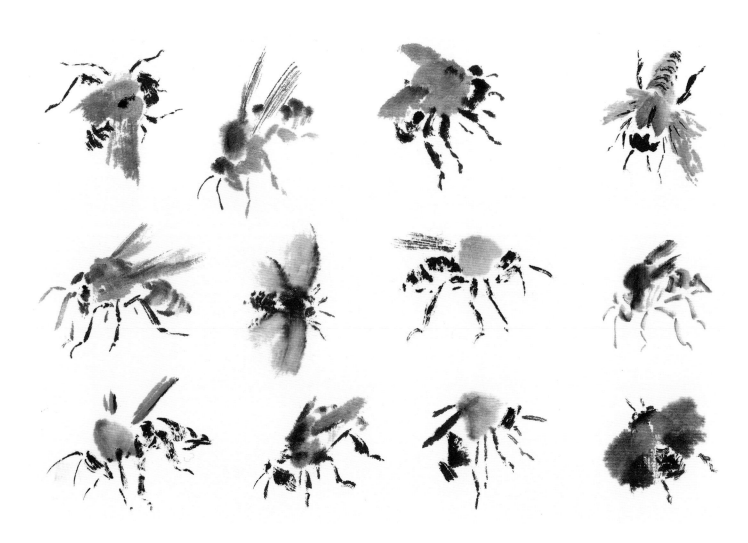

二、蜂的画法与步骤分析

（一）先画背部入手法

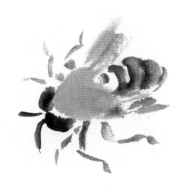

步骤一：用藤黄调少许淡墨画出蜜蜂的背部，用淡墨画出蜂的翅膀，注意翅膀和背部的衔接关系。

步骤二：再用藤黄调重墨画出蜂的头部和眼睛，然后用鹅黄调淡墨画出蜂的腹部，并勾出触角和前足。

步骤三：继续添加蜂的足部，最后完成蜂的完整形象。

步骤一：用赭石调藤黄画出蜂的背部。

步骤二：用淡墨画出蜂的翅膀。

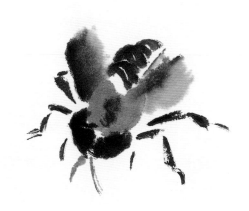

步骤三：用浓墨画出蜂的头部、眼睛和腹部，并用淡墨勾出触角。

步骤四：最后用浓墨画出蜂的足部，完成蜂的完整形象。

（二）先画翅膀入手法

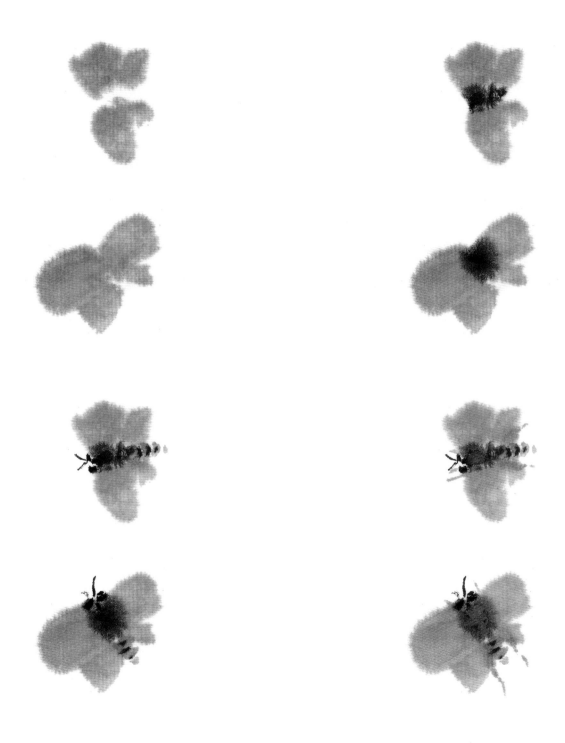

步骤一：用淡墨分别画出两只飞行状态的蜂的翅膀。

步骤二：趁湿用浓墨画出蜂的背部，有以浓破淡之效果。

步骤三：用鹅黄色画蜂的腹部，再用浓墨画出腹部上的斑纹，接着用墨画出蜂的头部和眼睛，并勾出触角。

步骤四：用淡墨画出蜂的足部，最后用鹅黄点染蜂的背部，完成飞行状态的蜂的形象。

范例一：《安巢》

步骤一：根据前面的步骤，以正向画出蜂的形态。

步骤二：将纸张倒转方向，再画出蜂窝。

步骤三：在画面上方出枝，并使枝干和蜂窝相衔接，最后落款、盖印，完成画作。

范例二：《荔枝红熟妃子笑》

步骤一：先画出蜂的完整形象。

步骤二：在蜂的下方，用淡曙红画出荔枝。

步骤三：用浓曙红点出荔枝表皮上的凸点，
用淡墨添加荔枝的果柄。

步骤四：最后题款和盖印，完成此画作。

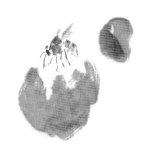

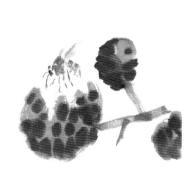

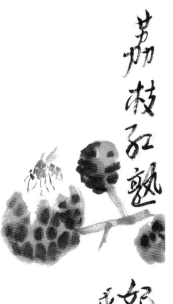

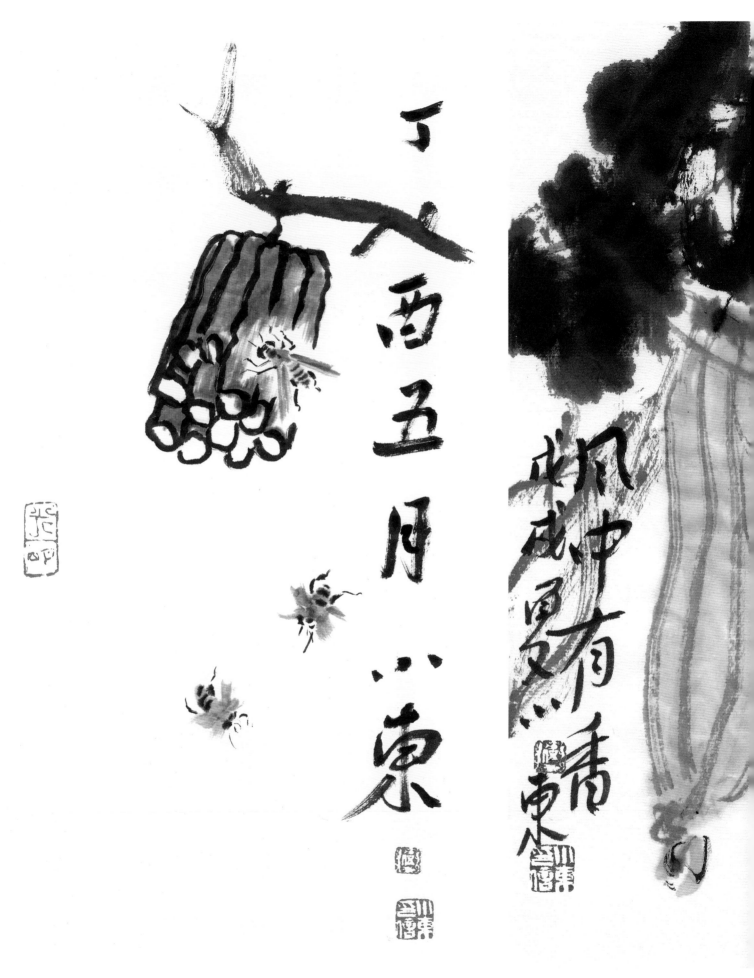

采花归来风有香　34 cm×18 cm　伍小东　2017 年

风中有香　34 cm×22 cm　伍小东　2018 年

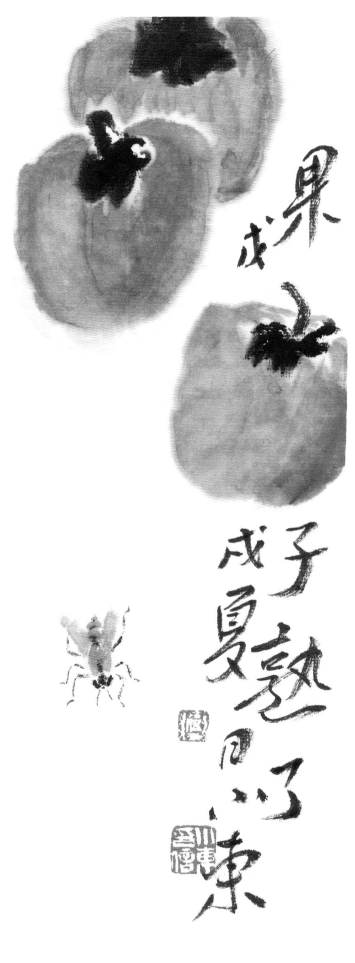

果 秋水

子 熟 了

戌夏日以来

果子熟了　18 cm×11 cm　伍小东　2018 年

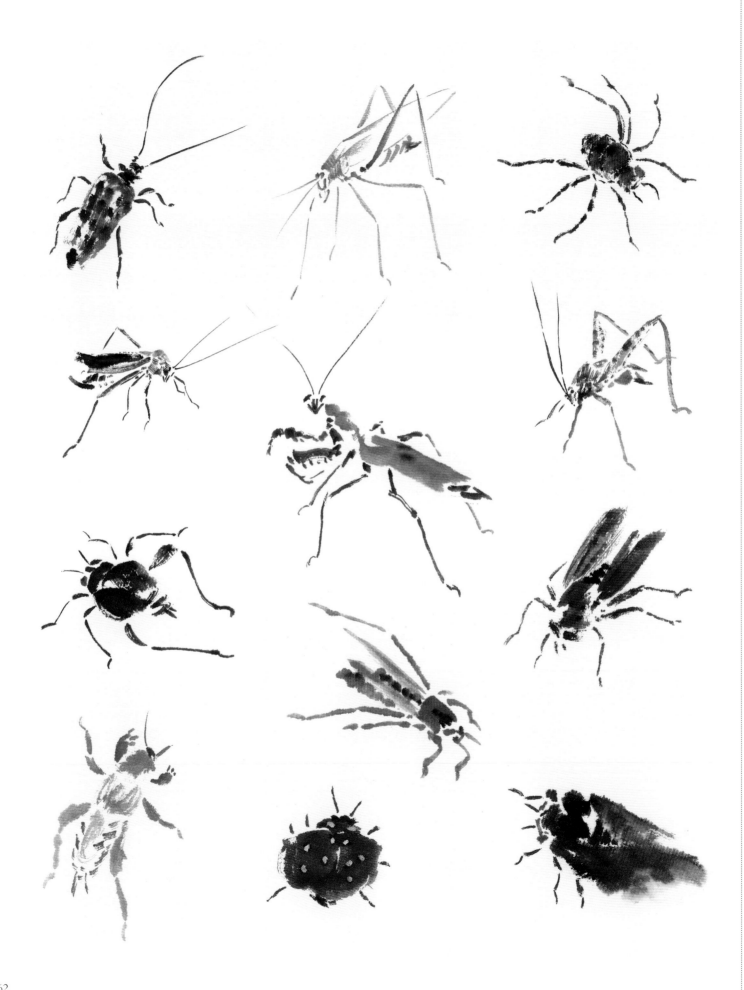

独于闲处　20 cm×20 cm　伍小东　2018 年

天气晴朗　32 cm×18 cm　伍小东　2017 年

八月清露　20 cm×20 cm　伍小东　2018 年

旷野　29 cm×20 cm　伍小东　2018 年

所谓绘画图式，是指经绘画创作所形成的、具有风格化并被借鉴运用的经典样式，也可称为模式。图式是以所画对象在图画所处的位置来形成的，最主要体现出"图"的教学作用。写意花鸟画图式主要包括全景式图式、折枝式图式、横向散点式图式、对称式图式、三段式图式、中央点状式图式等。这些图式，可以说是花鸟画最根本的图式，在这些根本图式的基础上，可以变化组织成丰富的图式内容。其中的折枝式图式、对称式图式又为花鸟画小品最特有的图式。

在经过前面所有课程的学习之后，开设一个综合性的学习内容，即小品画创作。综合所学知识，以借鉴花鸟画的代表性图式进行花鸟画小品创作，以创作来带动技法的研习，使教学的内容具体并落到实际，通过笔墨表现与画法呈现，将画意转化为绘画，最终完成花鸟画写意画法体系化教学的目标。因是文本教学，以名作个案的图式来做分析和讲解，从分析图式和借鉴图式中来进行花鸟画小品创作，这是学习的要点，这也是一个非常好的学习方式。

此环节是花鸟画教学极为重要且不可缺失的内容，相当于是综合检验的收官课程。

这一环节的教学目的在于掌握中国花鸟画的基本图式，并能借鉴图式进行创作，以达通晓图式变化之法至具体所用，提升主题立意与笔墨表现的能力，整合所学知识和花鸟画写意画技法，提高以意笔画法进行花鸟画小品创作的能力。体悟花鸟画形式、语言中所体现的意境。

教学要点在于借经典花鸟画的图式和形象来进行小品画创作。难点在于以笔墨、形色和图式来体现花鸟画的笔墨形态和笔墨境界，以及用笔墨、图式和形象来体现画作的立意。

一、全景式图式

　　全景式图式，即所取景象犹如其图式之名谓"全景"，具有人眼所见的实景的感受，反映出实景的视觉感受，往往有近、中、远景的视觉真实性。具有代表性的画作是五代徐熙的《雪竹图》和宋代崔白的《双喜图》。这一图式的表现，也成熟于五代和两宋时期，从中折射出中国画视觉空间表现的平远、深远等表现法在这一时期的运用。

　　全景式图式，由于其所含有的内容量极大，通常在技法训练中所借鉴量会少很多，尤其是小品画创作这样的学习课程会更少。因此，这一全景式图式，本教程只列出供研究分析所用。

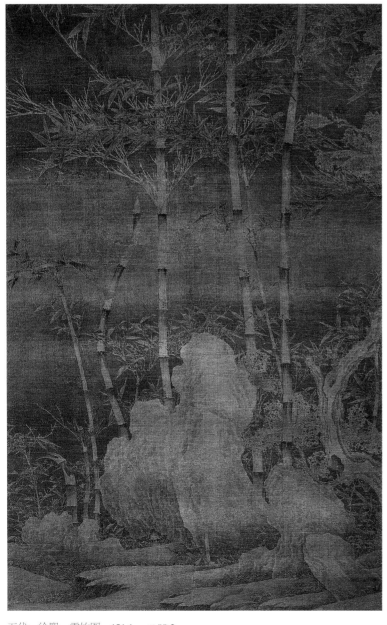

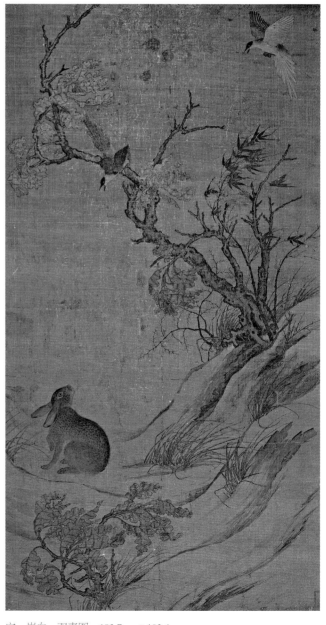

五代　徐熙　雪竹图　151.1 cm×99.2 cm　　　　　　宋　崔白　双喜图　193.7 cm×103.4 cm

二、折枝式图式

折枝式图式是花鸟画图式中最经典的图式，其特征也如其"折枝"之名，画花卉草木，如折取一枝（一草）进入画中。此图式多从画面的四边选其中一边出枝来画，此图式为宋代画小品常用之方法。

通常说法，折枝式图式也称折枝画法。图式之说，其思维点在于侧重图的定型样式；画法之说，其侧重在于折枝法理的运用。

鉴于此，此图式的学习要点在于借鉴折枝式图式，对其中的物象进行置换，使学习过程中的经营构图训练时间缩短。以明代画家文椒的《花鸟图》为例，此画从右边上部出枝画梨花，花枝上放置一小鸟，在借鉴学习中，同其法理，也从右边上部画出枝，具体物象视作者的意识所选，可为桂花、桃花、梅花等这些有"枝"的对象。学会明法理，举一反三的运用，**学习成效**事半功倍。

明　文椒　花鸟图　78.5 cm×49.5 cm　　　　　　　　　清　赵之谦　墨芍药　83.6 cm×46.5 cm

三、横向散点式图式

　　花鸟画的横向散点式图式，通俗说法，就是花鸟画的手卷样式，因手卷具有横向长卷的特征，所画对象（花卉草本、鱼虫禽鸟等）须以多散点入画才可便于布局经营。多散点描写物象入画是横向散点式图式小品画训练、创作的关键点，在此图式的"小品画创作"的教学中，可以借鉴历代大师横向散点式图式进行创作，以达到训练教学的预定目标。在进行横向散点式图式的借鉴创作中，可综合折枝式图式、中央点状式图式进行创作。

　　明　薛素素　兰花图　20.3 cm×136.6 cm

　　明　陈淳　墨笔花卉（局部）　32.5 cm×50.3 cm

　　明　徐渭　四时花卉图卷（局部）　1081.7 cm×29.9 cm

四、对称式图式

所谓的对称式图式，主要是指画面所绘的形象与题款文字（或者画面空白）在画面所占空间成为对分开合的一种形式。

以下所选的几幅图画，都是运用了左右对称式或上下对称式来进行构图安排画面，画面主体和题款文字在画面所占的空间成对称（对分），这些图形样式，经过历代大师的创作，使之成为一种可以学习借鉴并用于创作的固定图式。

在具体的画面中，有实像对空白之法，也有文字对绘画形象之法，有左右对称（对分）之法，也有上下对称（对分）之法。在学习借鉴时要注意分别辨明。

清　朱耷　六月鹌鹑　37.8 cm×31.5 cm

清　边寿民　花卉图（尺寸不详）

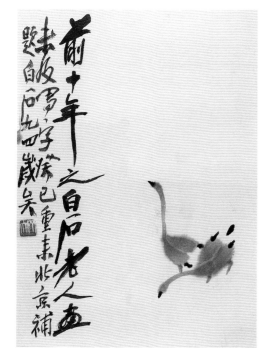

近代　齐白石　墨笔双鹅　31 cm×22.5 cm

明　沈周　雏鸡图　28.1 cm×37.6 cm

五、三段式图式

　　所谓三段式，主要是指以竖条幅的构图形式来进行画面安排的绘画样式，此图式分上、中、下三段，也就是把竖条幅分成上、中、下三个部分来进行画面物象的构图安排。物象、题款、留白都可以作为画幅的上、中、下三段的其中一分段。元代山水画家倪瓒的作品运用此法进行山水画创作居多，并形成了后世学者所说的"一河两岸三段式"图式，乃至这一经典的三段式的构图样式在花鸟画中被大量应用。以下面例图中潘天寿的《松鹰》来分析，把画面分为上、中、下三个部分，上

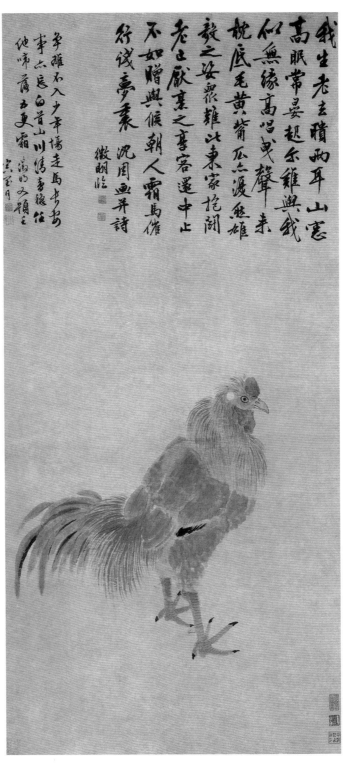

近现代　潘天寿　松鹰　149cm×40.5cm　　　　明　文徵明　临沈石田金鸡图　67cm×141cm

部出枝松树，并绘有苍鹰，中间部分留白，下面部分绘有石头并落款；而在文徵明的《临沈石田金鸡图》中，图式分割画面与《松鹰》一致，但上部为文字所占，体现出图式的灵活性。在借鉴和学习中，重点是理解三段式的分化布局规律，在此法理、规律的基础上，进行举一反三的运用，以便更快、更准确地把握住经典三段式图式的经营布局规律。

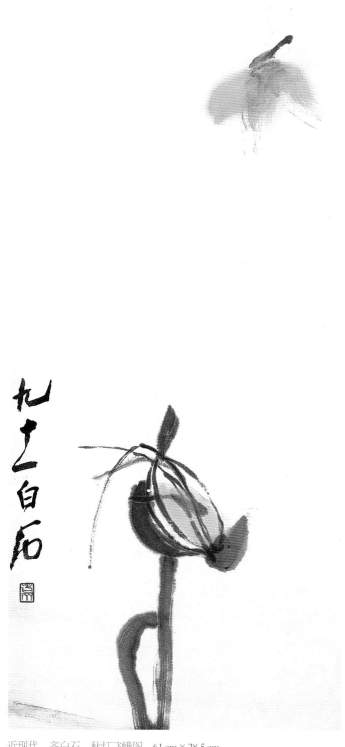

近现代　齐白石　秋灯飞蛾图　61 cm×28.5 cm

清　华嵒　黄鹂垂柳图　114.8 cm×27 cm

六、中央点状式图式

中央点状式图式，所画的对象多居画面中央。中央点状式的花鸟画图式，一般以禽鸟、鱼虫、蔬果、清供等题材为多。中央点状式图式使所画的形象突出，表情达意清楚明了。

下例几幅图画采用了中央点状图式，所绘对象多居画面中央，突出物象和主题内容。在运用此图式的学习过程中，画面的经营可直接用这些成功图式来进行创作。

此图式的学习要点，主要是借鉴中央点状式图式、借鉴历代大师的经典图式，以置换内容来进行花鸟画小品创作。

清　朱耷　书画册页　24.4 cm×23 cm

近现代　齐白石　瓜　30 cm×25.5 cm

近现代　齐白石　花鸟册页　39 cm×27 cm

清　金农　墨戏图册十二开三五　28.6 cm×23.8 cm

七、顶天立地式图式

　　顶天立地式图式，以条幅为主，就是指折枝法的特写，原则上所绘对象直通天（画幅的上边）地（画幅的下边）。顶天立地式图式其最大特点是画面布局饱满，气势逼人，是小品画创作课程所须借鉴的重要构图样式之一。此图式的教学要点，主要是借鉴历代大师经典的顶天立地式图式进行花鸟画小品创作练习，把握住顶天立地式图式的特点和布局构图的规律，以便达到课程的教学要求。

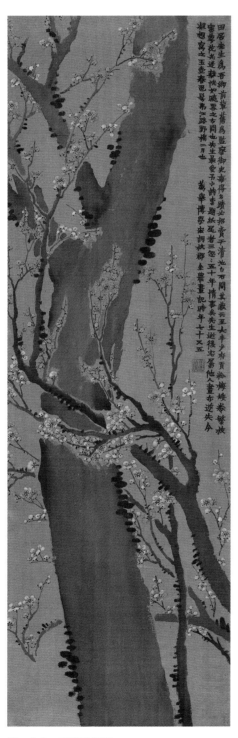

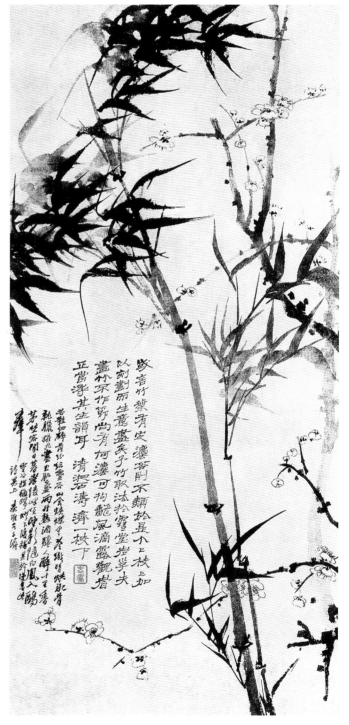

清　金农　玉壶春色图　131 cm×42.5 cm　　　　清　石涛　灵谷探梅图　97.5 cm×50.3 cm

八、其他常见的绘画图式

以下内容主要是借折扇、团扇、方形、条幅等多种不同的绘画样式来进行花鸟画小品创作，这些在院校系统教学中是常见的教学内容。它们作为绘画创作练习的常见绘画样式，便于学习和借鉴。在具体的借鉴教学中，可直接用其构图样式的方式进行创作，其教学成效极大，是应当推广的中国画教学法内容。

（一）折扇

明　王榖祥　秋葵图　17.3 cm×51.3 cm

明　文徵明　兰石图　18.5 cm×51 cm

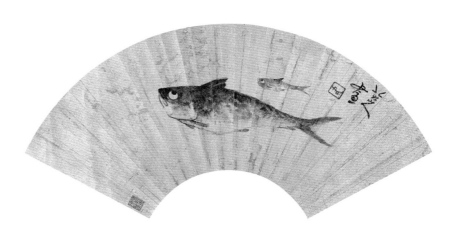

清　朱耷　双鱼图　18.5 cm×54 cm

清　李鱓　花果图　19.1 cm×56.8 cm

（二）团扇

南宋　赵孟坚　岁寒三友图　24.3 cm×23.3 cm

清　边寿民　芦雁图　26.2 cm×33 cm

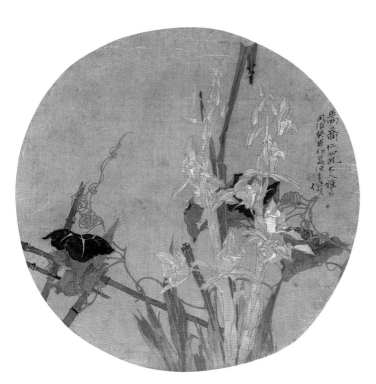

清　任伯年　萱草牵牛　25.3 cm×26.3 cm

清　赵之谦　瑞果图　24 cm×24 cm

（三）方形

清　金农　枇杷图　24 cm×30 cm

清　金农　花果图　24 cm×30 cm

近现代　齐白石　白菜草虫　45 cm×48.5 cm

近现代　齐白石　荷　34.5 cm×34.5 cm

（四）条幅

近现代　齐白石　鱼　138cm×25.5cm

近现代　齐白石　游虾图　138cm×34cm

277

这本《花鸟画写意画法教程》的写作，缘于2008年接广西美术出版社时任副总编辑的姚震西先生所邀，写作一本有别于往时一花一草教学法的系统教材，当时本人在广西艺术学院原桂林中国画学院分管本科、研究生的教学工作，鉴于对社会上、艺术院校、美术院校写意花鸟画课程体系的了解，尤其是对"临摹、写生、创作"三位一体教学体系的了解，及这一体系在具体课堂中的教学实践成效的体会，加上本人在教学的一线工作，就应允了姚总的邀请。

在写作的过程中，随着文本框架的确立、内容的细化和画法讲解分步骤图例制作等一系列工作的推进展开，本人觉得编写汇集成书的技术难度极大，尤其是对于画作图片的拍摄，而且只有助手研究生韦锋一人，于是搁置下这一答应了的出版写作邀请。

时间过去十年，至2017年，广西艺术学院设置了教学名师项目，此《花鸟画写意画法教程》再次被提出并立项，此册教程的写作工作再次启动。

以前的一些工作难点得以解决，特别是图片的扫描、修图、拍照及草稿的电子排版等。最得力于研究生钟云龙、霍晨洋、尚巍承担了最艰难的拼图、修图、排版的工作环节，王丽静、伍言韵为本教材给予资料上的帮助，还有康凯、吴逸霞、王丽维、程佳山、范江澜、靳皓、霍桂园、闫国庆承担在文本、资料等事务方面的工作，才使得工作的进度可以顺畅进行，在此谢过他们。

此《花鸟画写意画法教程》为广西艺术学院教学名师项目，感谢广西艺术学院的支持，感谢广西艺术学院教务处原处长钟宏桃教授对该项目的策划和运行，感谢教务处现任处长何清新教授的支持。

在完成此书稿即将交由广西美术出版社出版之时，回望整个编写过程，也只能说"辛苦"和"欣慰"而已。此册教材，又得广西美术出版社副总编辑杨勇先生、编辑廖行先生的支持，在此一并谢过。

愿此《花鸟画写意画法教程》的出版，能够达到策划的初衷和愿望。

伍小东
二〇一八年三月于语华园